HECTOR BERLIOZ

Les Musiciens et la Musique

INTRODUCTION

PAR

ANDRÉ HALLAYS

PARIS

CALMANN-LÉVY, ÉDITEURS

3, RUE AUBER, 3

LES MUSICIENS
ET
LA MUSIQUE

CALMANN-LÉVY, ÉDITEURS

DU MÊME AUTEUR

Format in-18.

A TRAVERS CHANTS.	1 vol.
CORRESPONDANCE INÉDITE.	1 —
LES GROTESQUES DE LA MUSIQUE. . . .	1 —
LETTRES INTIMES.	1 —
MÉMOIRES.	2 —
LES SOIRÉES DE L'ORCHESTRE.	1 —

Droits de reproduction et de traduction réservés pour tous les pays y compris la Suède, la Norvège et la Hollande.

Paris. — Imp. V⁰ˢ ALBOUY, 75, avenue d'Italie. — 2122.3.03.

HECTOR BERLIOZ

LES MUSICIENS
ET
LA MUSIQUE

INTRODUCTION

PAR

ANDRÉ HALLAYS

PARIS
CALMANN-LÉVY, ÉDITEURS
3, RUE AUBER, 3

HECTOR BERLIOZ
CRITIQUE MUSICAL

Berlioz était revenu de Rome depuis deux ans. Il était déjà presque célèbre : il avait fait exécuter l'ouverture du *Roi Lear*, l'ouverture des *Francs Juges*, la *Symphonie fantastique* et la *Symphonie d'Harold*. Mais il était pauvre. Son mariage avec Henriette Smithson avait encore augmenté sa gêne. Les articles qu'il donnait à quelques revues (*Europe littéraire, Revue européenne, Monde dramatique, Correspondant, Gazette musicale*), lui étaient médiocrement payés. Il ne savait plus « à quel saint se vouer »; c'est lui-même qui nous l'a conté.

Un jour de détresse, il rédigea une courte nouvelle intitulée *Rubini à Calais* et la fit paraître

dans la *Gazette musicale*. Le 10 octobre 1834, ce petit récit fut reproduit dans le *Journal des Débats*, précédé d'une note où l'on vantait la « verve » et l' « esprit » du conteur.

Berlioz se rendit rue des Prêtres-Saint-Germain-l'Auxerrois afin de remercier Bertin l'aîné. Ce dernier lui proposa, séance tenante, d'écrire dans les *Débats* des chroniques sur la musique. Castil-Blaze venait de quitter le journal. Delécluse y conservait la critique des représentations du Théâtre Italien ; il ne l'abandonna jamais à Berlioz qui, vraisemblablement, jamais ne la réclama. Jules Janin continuait de s'occuper de l'Opéra et de l'Opéra-Comique. Le domaine du nouveau feuilletoniste était donc assez étroit. On lui laissait les concerts et les « variétés musicales ». Deux ans après, Jules Janin consentit à ne plus juger la musique dramatique, mais il garda sur le ballet « le droit du seigneur ».

Ainsi commença la collaboration de Berlioz au *Journal des Débats*. Elle dura jusqu'en 1863. Pendant vingt-huit années, ce feuilleton fut pour le musicien un gagne-pain, une torture et une arme.

Berlioz a maintes fois décrit l'abominable supplice que lui infligeait son métier de critique. On se rappelle ce tableau presque tragique : l'infor-

tuné musicien arpente sa chambre à grands pas, le cerveau vide ; il s'arrête à sa fenêtre et se perd en rêveries devant le soleil couchant, puis revient à sa table et, à la vue de la page blanche, éclate de colère ; d'un coup de poing, il défonce sa guitare ; il considère longuement ses deux pistolets chargés, pleure comme un écolier qui ne vient pas à bout de son thème... jusqu'à ce que son petit garçon ouvre la porte en disant : « Père, veux-tu être z'amis ». Et, l'enfant sur ses genoux, Berlioz s'endort [1]...

L'enfant est devenu un homme ; le père continue sa tâche détestée, et c'est à son fils qu'il écrit, le 14 février 1861 : « Je suis si malade que la plume à tout instant me tombe de la main, et il faut pourtant m'obstiner à écrire pour gagner mes misérables cent francs et garder ma position armée contre tant de drôles qui m'anéantiraient s'ils n'avaient pas tant de peur. Et j'ai la tête pleine de projets, de travaux que je ne puis exécuter à cause de cet *esclavage* [2]. »

Il passe sa vie à maudire cet « esclavage ». Il le maudit avec fureur : « Écrire des riens sur des riens ! donner de tièdes éloges à d'insupportables

[1]. *Mémoires*, II, p. 159.
[2]. *Correspondance*, p. 274.

fadeurs! parler ce soir d'un grand maître et demain d'un crétin avec le même sérieux dans la même langue!... oh! c'est le comble de l'humiliation! Mieux vaudrait être... ministre des finances d'une république. Que n'ai-je le choix! » Il le maudit avec ironie : « J'ai une passion pour la critique, rien ne me rend heureux comme d'écrire un feuilleton, de raconter les mille incidents dramatiques, toujours piquants, toujours nouveaux d'un livret d'opéra : les angoisses des deux amants, les tourments de l'innocence injustement accusée, les spirituelles plaisanteries du jeune comique, la sensibilité du bon vieillard ; de démêler patiemment les fils de ces charmantes intrigues quand je pourrais couper l'écheveau brusquement, etc.[1] »

Il le maudit sur tous les tons, mais il le supporte. Il a trop d'ennemis ; l'originalité de son génie, le mordant de ses boutades, l'irritabilité de son caractère ont soulevé contre lui des haines implacables : s'il n'a le secours d'un journal puissant, s'il n'est en état de menacer ses adversaires de représailles, la bataille sera trop inégale. Grâce à son feuilleton, il trouve les directeurs moins arrogants, les artistes moins dédaigneux, ses confrères moins hostiles. — « Chaque heure

1. *Journal des Débats*, 9 juin 1849.

consacrée à ces besognes est peut-être une heure d'immortalité qu'on se vole¹... », disait mélancoliquement Théophile Gautier. Peut-être !... Mais on se demande avec angoisse quelle eût été la destinée de Berlioz, s'il n'avait eu pour se défendre une plume redoutable et la fidèle amitié des Bertin.

D'ailleurs il ne faut pas se laisser duper par les hyperboles de Berlioz. Il dit vrai quand il rappelle les affres où le jetait, certains jours, l'obligation d'écrire. Mais il eut ses revanches et ses consolations. « La seule compensation, dit-il, que m'offre la presse pour tant de tourments, c'est la portée qu'elle donne à mes élans de cœur vers le grand, le vrai et le beau où qu'ils se trouvent. » Cette compensation lui fut largement donnée. Sa nature frénétique ne pouvait se passer d'effusions ni d'épanchements. Or il était libre de glorifier dans son feuilleton les chefs-d'œuvre, objets de son culte, libre de les venger des dédains du public ou de la malfaisance des pasticheurs. Quand il vient à parler de Gluck, de Beethoven, de Weber, de Spontini, il est tout à la joie d'écrire. La nécessité ne lui eût-elle pas imposé cette besogne de feuilletoniste, Berlioz, à trente ans, l'eût ac-

1. Théophile Gautier, *Notices romantiques*, *Hector Berlioz*.

ceptée, pour acheter à ce prix la satisfaction de mettre le public dans la confidence de ses enthousiasmes.

A vrai dire, avec les années, ces occasions heureuses devinrent plus rares. Berlioz restait pieusement fidèle à ses dieux (sa très belle étude sur *Alceste* a paru en 1861). Mais, pour chanter leur gloire, il n'avait plus les transports de jadis. Au fond, il ne méprisait pas son œuvre d'écrivain autant qu'il l'a répété dans ses *Mémoires*; ouvrez sa correspondance, vous y surprendrez sans cesse l'éternel cri de l'homme de lettres : « Avez-vous lu mon article? » ou bien : « Lisez mon article de demain. » Mais, à la longue, la corvée du feuilleton le harassait.

Son œuvre de critique lui a donc donné des joies qu'il n'a pas toutes avouées. Mais il fut sincère quand, la vente de la partition des *Troyens* lui ayant assuré de suffisantes ressources, il s'écria : « Enfin, enfin, après trente ans d'esclavage, me voilà libre! Je n'ai plus de feuilletons à écrire, plus de platitudes à justifier, plus de gens médiocres à louer, plus d'indignation à contenir, plus de mensonges, plus de comédies, plus de lâches complaisances, je suis libre! Je puis ne pas mettre les pieds dans les théâtres lyriques, n'en plus parler, n'en plus entendre parler, et ne pas

même rire de ce qu'on écrit dans ces gargotes musicales ! [1] »

A l'allégresse de la liberté se mêlait le plaisir de contempler la mine désappointée des gens qui lui faisaient la cour : « Ils ont perdu leurs avances, ils sont volés [2]. »

Les centaines de feuilletons que Berlioz accumula pèsent moins pour sa gloire que vingt mesures de *Roméo* ou de *la Prise de Troie*. Si ces articles nous intéressent, c'est surtout parce qu'ils sont de la même plume qui a écrit d'admirables symphonies. Si nous les relisons, c'est que nous espérons découvrir dans les jugements du musicien le secret de son génie. Qui se soucie maintenant des opinions de Fétis et de Scudo, hors quelques curieux de l'histoire de la musique ? Penserait-on à déterrer les chroniques enfouies dans la collection du *Journal des Débats* et signées d'Hector Berlioz, si ce même Berlioz n'avait été un des artistes les plus extraordinaires du xixe siècle ?

Il serait donc puéril de surfaire cette littérature ; on aurait l'air de vouloir dépouiller le

1. *Mémoires*, II, p. 383.
2. *Correspondance*, p. 306.

compositeur au profit du critique. A la vérité, ce jeu absurde ne déplairait pas à tout le monde. Il y a vingt ans, artistes et amateurs furent saisis d'un fanatisme généreux et aveugle pour l'auteur si longtemps méconnu de la *Damnation* et des *Troyens*, et ils applaudirent tout dans son œuvre avec une égale ferveur, le sublime, le médiocre et le pire: aujourd'hui, d'autres amateurs et d'autres artistes — les mêmes aussi, peut-être! — font payer à Berlioz l'enthousiasme désordonné de ses admirateurs et sont prêts à déclarer qu'il ne reste pas grand chose à dire de lui lorsqu'on a vanté sa littérature. En musique, nos modes ont des caprices enfantins...

Berlioz naquit avec le don de l'écrivain. Ses premiers articles, après son retour de Rome, ont déjà de la couleur et du mouvement. Parfois encore la phrase gauchit et s'empêtre; la lourdeur de l'expression, l'impropriété des mots révèlent l'inexpérience d'un littérateur novice. Mais, d'année en année, la langue se fait plus sûre et plus souple; les jours d'heureuse inspiration, elle devient abondante, imagée, vivante. Alors — c'est sa grande originalité — la prose de Berlioz porte l'empreinte du génie musical. Le morceau littéraire est bâti presqu'à la façon d'un morceau de symphonie, avec des changements de rythme,

des répétitions et des cadences. On pourrait souvent mettre en tête d'une page de Berlioz : *allegro*, ou bien *andante*, ou bien *scherzo*.

Pour rendre justice à ces qualités de style et de composition, il faut ne point se laisser rebuter par le tour vieillot et démodé de certaines élégances de style qui plurent sous le roi Louis-Philippe. De tous les âges de notre littérature, l'âge où écrivit Berlioz est celui dont la phraséologie nous est la plus odieuse : elle est déjà trop loin de nous pour ne pas nous sembler baroque et saugrenue, mais elle en est encore trop près pour que nous lui découvrions, avec une indulgence attendrie, le charme des choses surannées. Berlioz, journaliste, était parfois de cette « école parisienne » qu'il haïssait avec tant de force, dès qu'il était question de musique. Et comment y eût-il échappé ? Il écrivait aux *Débats*, à côté de Jules Janin, le maître incontesté dont tous les feuilletonistes, tous les critiques, tous les chroniqueurs imitaient de leur mieux la désinvolture sautillante, le bavardage laborieusement décousu, les digressions ahurissantes et les ironies sans fin. Ajoutez le lyrisme de pacotille que les romantiques avaient introduit jusque dans le journalisme, la manie de la grandiloquence, des interjections et des apostrophes. C'était la manière de Lousteau et de

Lucien de Rubempré. Ce fut quelquefois la manière de Berlioz.

Mais cette vieille friperie une fois écartée, comment nier l'esprit, l'éloquence, la grâce des pages où librement il se livre à la fantaisie de son esprit et à la fougue de ses indignations?

Ce goût du pittoresque et ce sentiment de la nature, dont l'union, plus rare que l'on ne croit, fait la beauté de ses grandes peintures musicales, on les retrouve dans ces jolis *Reisebilder* dont il aime à égayer le mélancolique compte rendu des opéras et des opéras-comiques. Son style ne vaut pas son orchestre, sans doute! Mais, que, pour retarder le moment fâcheux où il va falloir analyser et juger *la Sirène*[1], il rappelle ses souvenirs des Abbruzzes, les moines, les bandits, les madones, les carabiniers, les *pifferari*, ou bien que le *Lazzarone*[2] d'Halévy lui soit un prétexte pour évoquer la mer et la lumière de Naples, l'île de Nisida et les bateliers du Pausilippe, le coloris de ses esquisses est vif, sobre et juste.

Pour conter, louer, invectiver, sa verve toujours jaillissante fait merveille, à condition que le démon romantique ne le pousse pas aux der-

1. *Journal des Débats*, 30 mars 1844.
2. *Ibid.* 3 avril 1844. — On retrouve ces impressions d'Italie dans les *Mémoires*.

nières outrances. Sa phrase agile va un train d'enfer, frappe à droite, frappe à gauche, avec une sûreté, une dextérité qui révèlent la bonne éducation latine de l'écrivain. Prompte à l'éloquence, elle se plie à l'ironie. La violence de la passion rend parfois cette ironie trop lourde ou trop tendue. Mais quand — lassitude, dédain ou résignation — l'âme tourmentée s'apaise un instant, elle a, pour traduire ses dégoûts et ses aversions, des cris de sensibilité endolorie qui font penser à Henri Heine ou bien des traits légers, acérés, terribles.

Cet homme, dont la vie semble un perpétuel paroxysme d'amour, de haine, d'orgueil et de douleur, possède le sens du comique et de la bouffonnerie. S'il s'amuse à parodier le scénario d'un opéra qui a passé les bornes de la niaiserie consentie à ces espèces d'ouvrages, s'il enchâsse les perles qu'il a trouvées dans un « poème » lyrique, s'il veut se venger de l'ennui dont l'assomment la mauvaise musique et les méchants musiciens, il est fertile en inventions divertissantes. (Il faut lire certaine analyse du *Caïd* écrite en vers libres, en vers d'opéra[1].) Ces drôleries ne sont pas toujours très finement ciselées : Ber-

1. *Journal des Débats*, 7 janvier 1849.

lioz montre pour les grosses facéties, les coq-à-l'âne et les calembours une prédilection propre aux hommes de génie. D'autres fois, il donne dans la gaieté romantique, la redoutable gaieté des Jeunes-France qui, dociles à la parole de Victor Hugo, admiraient Shakespeare comme des « brutes ». Oh! les plaisanteries shakespeariennes en français! Mais il a aussi l'autre veine, la veine gauloise. Car chez lui tout est alliage et complexité.

Par-dessus tout, il a le don de la vie. Il sait créer des personnages, les faire parler, les mettre en scène. Il excelle à composer de petits dialogues spirituels et passionnés où l'on surprend çà et là un peu de l'art de Diderot. *Les soirées de l'orchestre, les Grotesques de la musique, les Mémoires* contiennent un grand nombre de ces fragments de comédie, comme la visite de la « jeteuse de fleurs », madame Rosenhain, l'irruption des virtuoses chez le critique malade, les conversations avec Cherubini. Le jour de la première représentation du *Faust* de Gounod, Berlioz use du même procédé pour traduire les sentiments divers du public et il nous fait ainsi assister aux conversations de l'entr'acte[1], « cliquetis d'opinions étranges et contradictoires ».

1. *Journal des Débats*, 26 mars 1859.

Toutes ces qualités firent de Berlioz un merveilleux journaliste.

Lorsqu'en 1820 le prédécesseur de Berlioz au *Journal des Débats*, Castil-Blaze avait été chargé de la *Chronique musicale,* il avait ainsi caractérisé lui-même ses articles : « Cette chronique sera exclusivement consacrée à la musique. Les opéras nouveaux ou anciens y seront — *uniquement sous le rapport musical* — examinés, analysés avec soin et d'après les principes de la *bonne école...* » Sans rechercher ce que Castil-Blaze voulait dire par la *bonne école*, constatons seulement que pour le reste il tint parole : il étudia *sous le rapport musical* toutes les œuvres de théâtre, de concert ou d'église ; il s'attira même une semonce de son collaborateur Hoffmann pour avoir imprimé que les gens de lettres, n'entendant rien à la musique, n'en devraient souffler mot. Comme il avait la déplorable mais lucrative manie de saccager les chefs-d'œuvre allemands et italiens sous prétexte de les mettre à la portée des Français, il insérait trop souvent dans ses chroniques l'apologie de ses crimes. Mais il fit aussi de beaux éloges de Gluck et de Mozart ; il admira les Symphonies de Beethoven lorsqu'elles furent révélées aux abonnés du

Conservatoire ; il accueillit favorablement les premières Symphonies de Berlioz. Bref, il « inaugura dans la presse française la critique musicale des œuvres de musique [1] ».

A ce point de vue, la critique de Berlioz ne fut donc pas une nouveauté. Mais c'était bien la première fois qu'en France un musicien de cette valeur était appelé à communiquer au public ses goûts et ses opinions. Castil-Blaze savait sans doute la musique ; mais il était plus connu pour avoir estropié *Don Juan, les Noces, le Mariage secret, Freischütz* que pour ses œuvres musicales qui consistent, si les dictionnaires disent vrai, en *Trios pour le basson* et en un recueil de douze romances. Et, avant Berlioz, de grands musiciens avaient pris la plume pour défendre ou expliquer leurs œuvres. Gluck avait fait précéder *Alceste* d'une préface célèbre. Mais ce que l'on n'avait point encore vu, c'était un compositeur journaliste et juge de ses confrères. On l'a revu, depuis, quelquefois.

Berlioz n'abusa pas de sa compétence technique ; elle était assez évidente pour qu'il pût se dispenser d'en faire parade. Beaucoup de critiques d'art hérissent leur prose de termes spéciaux,

1. *Livre du Centenaire du Journal des Débats*. — Étude de M. Ernest Reyer sur la critique musicale.

afin que l'on ne doute pas de leurs connaissances. Mais si ce vocabulaire particulier a peut-être l'avantage de nous donner quelque confiance, il nous inflige un tel ennui que le pauvre écrivain perd du même coup le bénéfice de sa science. A qui donc cet écrivain s'adresse-t-il quand il fait un article de journal? S'imagine-t-il, par hasard, que ses conseils seront écoutés du musicien lui-même? Tout artiste méprise la critique ; s'il dissimule son mépris, il est un poltron qui, amoureux du succès, redoute l'influence du journal ; si, par malheur, sa déférence est sincère, c'est qu'il ignore lui-même ce qu'il sent, ce qu'il veut, et n'est pas un artiste. C'est du public, du plus profane des publics que le critique doit être entendu et compris. Sans droit et sans pouvoir sur le créateur, il tâchera de faire partager à ses lecteurs ses aversions ou ses préférences; il y réussira s'il a de la verve, du bon sens, du goût, s'il aime l'art dont il traite et sait rendre sa passion contagieuse.

Tel fut Berlioz critique. Dans ses premiers feuilletons, il laissait encore traîner des expressions qui sentaient le professionnel ; mais il s'aperçut vite que le pédantisme est le pire défaut d'un journaliste, et que, si l'on veut former ou réformer le goût du public, l'essentiel est

d'émouvoir les imaginations, d'inspirer l'horreur du médiocre et l'amour des chefs-d'œuvre. Berlioz donna donc libre carrière à ses haines et à ses enthousiasmes.

Ses haines étaient vigoureuses et innombrables.

Il haïssait les directeurs de théâtre, les chefs d'orchestre qui ne respectent point le texte du musicien, les chanteurs qui réclament des airs de bravoure. Aux virtuoses « pianistes, violoncellistes, hautboïstes, flûtistes, saxophonistes, cornistes, triples violonistes, simples racleurs, chanteurs, roucouleurs et compositeurs », il montrait sur sa table deux pistolets chargés.

Il haïssait les opéras dénués d'ouverture. Il haïssait les vocalises, il ne les pardonnait point même à Mozart et toute l'admiration qu'il ressentait pour le *Prophète* ne l'empêchait pas d'écrire, s'adressant à Meyerbeer :

Vous savez si je vous aime et si je vous admire ; eh bien, j'ose affirmer que dans ces moments-là, si vous étiez près de moi, si la puissante main qui a écrit tant de grandes, de magnifiques et de sublimes choses était à ma portée, je serais capable de la mordre jusqu'au sang [1].

1. *Journal des Débats*, 27 octobre 1849.

Il haïssait la fugue au point que la majesté du dieu Beethoven lui-même ne pouvait arrêter son indignation et qu'il écrivait un jour à propos de la *Messe en ré* :

Si au lieu de crier *A-a-a-a-men* pendant deux cents mesures, le chœur chantant en français s'avisait d'exprimer ses souhaits en vocalisant *allegro furioso* sur les syllabes *Ain-ain-ain-si-i-i-i*, avec accompagnement de trombones et de grands coups de timbales, ainsi que ne le manque jamais de faire un de nos plus illustres compositeurs de musique sacrée, il n'est pas un homme capable d'apprécier l'expression musicale qui ne se dit : « C'est un véritable chœur de paysans ivres se jetant les pots à la tête dans une taverne de village ou une carricature impie de tout sentiment religieux. » Je me rappelle avoir demandé à un professeur aussi savant que consciencieux, compatriote et ami de Beethoven, son opinion sur les *amen* vocalisés et fugués. Il me répondit franchement : « Oh ! c'est une barbarie. — Mais pourquoi donc s'obstine-t-on toujours à en faire ! — Mon Dieu ! Que voulez-vous ? c'est l'usage ! Tous les compositeurs en ont fait. » N'est-il pas désespérant de penser que la routine ait conservé encore assez de puissance pour voir le front d'un Beethoven s'incliner un instant devant elle[1] ?

Il haïssait les fabricants de pastiches, les arrangeurs, correcteurs et mutilateurs. Il les insultait,

1. *Journal des Débats*, 25 janvier 1835.

il les maudissait, il les ridiculisait[1]. Jamais personne n'a bafoué avec plus de force cette engeance — immortelle, car il suffit aujourd'hui d'assister à une représentation de Mozart à l'Opéra ou de Shakespeare à la Comédie-Française pour constater qu'il se rencontre toujours des « adaptateurs » prêts à faire au génie « l'aumône de leur science et de leur goût ».

Et il haïssait encore une certaine musique « parisienne »... Mais, quand nous saurons son opinion sur les compositeurs de son temps, nous verrons mieux ce qu'il voulait dire par là.

Au fond, toutes ces haines de Berlioz sont la contrepartie de ses enthousiasmes. S'il déteste les virtuoses, c'est qu'ils altèrent et corrompent les chefs-d'œuvre ; les arrangeurs, c'est qu'ils outragent les maîtres ; les musiciens « parisiens », c'est que leurs ouvrages dépravent le goût public et le détournent d'une musique plus noble et plus fière.

Il exalte les œuvres de Beethoven, de Gluck, de Mozart, de Weber et de Spontini. Nous sommes

[1]. Quand on a lu tout ce que Berlioz a écrit contre les « arrangeurs », on est abasourdi de l'audace d'un entrepreneur de spectacles qui, ayant travesti en opéra la *Damnation de Faust*, ne craint pas de protester de son respect pour le génie du musicien.

enclins aujourd'hui à estimer qu'il y met parfois plus de ferveur que de pénétration. Mais n'oublions pas que ces articles étaient écrits en vue d'un journal quotidien. D'ailleurs, pour mesurer le progrès que Berlioz fit faire à la critique musicale, il n'est pas mauvais d'avoir lu quelques articles de Castil-Blaze.

Il publia de nombreux feuilletons sur Beethoven et il analysa les neuf symphonies [1]. Cédant à son propre tempérament, il a peut-être trop *objectivé* l'art de Beethoven ; il en a donné une interprétation moins musicale que poétique. Mais qu'il y a de vivacité, parfois de délicatesse dans ces transcriptions littéraires ! et qu'elles ont bien l'accent brûlant d'une passion juvénile !

Les études sur *Alceste*, sur *Orphée*, sur *Obéron*, sur le *Freischütz*, reproduites dans *A travers Chants*, manifestent le culte de Berlioz pour Gluck et Weber. L'esquisse biographique de Spontini (*Soirées de l'Orchestre*) est un acte d'adoration, un hymne à la déesse de la « musique expressive ».

On a parfois reproché à Berlioz d'avoir méconnu Mozart. Cela n'est pas exact. Dans un merveilleux feuilleton contre les « arrangeurs » de la

[1]. Ces analyses ont été recueillies dans *A travers Chants*.

Flûte enchantée [1], il appelle Mozart « le premier musicien du monde ». Se réjouissant du succès de *Don Juan* [2] à l'Opéra il félicite le public de « goûter sans ennui une musique fortement pensée, consciencieusement écrite, instrumentée avec goût et dignité, toujours expressive, dramatique, vraie ; une musique libre et fière qui ne se courbe pas servilement devant le parterre et préfère l'approbation de quelques *esprits élevés* (suivant l'expression de Shakespeare) *aux applaudissements d'une salle pleine de spectateurs* »... Je ne prétends pas que ces éloges soient très chaleureux : ce ne sont pas des cris d'admiration. Berlioz traite autrement Gluck ou Beethoven. Mais l'honneur du critique est sauf : il a loué Mozart.

Si Berlioz n'avait eu qu'à dauber sur des pianistes ridicules, invectiver contre les fabricants de « pastiches » et exalter les maîtres du passé, il se fût résigné de bon cœur à son métier. Mais il avait aussi la charge de juger les vivants.

Cette partie de sa tâche lui avait causé tant de tracas, tant d'ennuis que jamais il ne fit réim-

1. *Journal des Débats*, 1ᵉʳ mai 1836.
2. Ibid. 15 novembre 1835.

primer les chroniques où étaient prononcés les noms de ses contemporains. Dans ses volumes il a repris des fantaisies ou des essais théoriques publiés à propos de certains opéras. Mais il ne voulut point exhumer ce qu'il avait écrit sur les œuvres de son temps. Peut-être hésitait-il à signer une seconde fois des éloges de complaisance arrachés à sa lassitude. Il fit une exception pour son célèbre article sur Wagner et la musique de l'avenir ; on put le relire dans *A travers chants*.

Nous n'avons aucune raison de partager ces scrupules. Berlioz, du reste, s'est fait une singulière idée de notre clairvoyance s'il nous a cru incapables de discerner sa vraie pensée à travers les formules laudatives ou courtoises que mille nécessités lui imposaient. « A quels misérables ménagements, disait-il dans ses *Mémoires*, ne suis-je pas contraint ! que de circonlocutions pour éviter l'expression de la vérité ! que de concessions faites aux relations sociales et même à l'opinion publique ! que de rage contenue ! que de honte bue ! Et l'on me trouve emporté, méchant, méprisant ! Hé ! malotrus qui me traitez ainsi, si je disais le fond de ma pensée, vous verriez que le lit d'orties sur lequel vous prétendez être étendus par moi n'est qu'un lit de roses, en comparaison du gril où je vous rôtirais !... »

Assurément il ne put toujours livrer à ses lecteurs le fond de son cœur. Il dut quelquefois trépigner de colère à l'instant de décerner quelques vagues compliments à des compositeurs qu'il eût voulu déchirer. Il lui fallut sacrifier ses dégoûts tantôt à de chères amitiés, tantôt à ses propres intérêts : on n'est pas impunément candidat à l'Institut, puis académicien ; de dures servitudes pèsent sur le journaliste, même le plus indépendant de caractère ; enfin, si l'on est musicien, on ne saurait faire exécuter sa musique sans le concours d'artistes, de directeurs, de cantatrices, de chefs d'orchestre, etc... et il serait téméraire de vouloir conquérir leur dévouement à force d'injures. Berlioz courba quelquefois la tête, afin de conserver, malgré tout, le droit de dire ou d'insinuer la vérité, quand il lui semblait indispensable de le faire pour la dignité de l'art ou pour sa propre défense.

De ce droit il a usé souvent, plus souvent que lui-même ne l'a dit. Je citerai trois feuilletons où, sans circonlocutions, sans rien concéder aux relations sociales ou à l'opinion publique, il a exprimé sa pensée tout entière. Le premier de ces articles a été écrit en 1835, le second en 1849, le troisième en 1861. On voit que, durant sa longue carrière de journaliste, Berlioz

a toujours su, quand l'occasion l'exigeait, exprimer ses indignations, sans ménager personne.

Sa première victime fut Hérold. L'Opéra-Comique venait de reprendre *Zampa*. Berlioz qui n'avait pas encore à s'occuper des représentations de ce théâtre, fit simplement une étude de la *partition*. « Hérold, sans avoir un style à lui, n'est cependant ni Italien, ni Français, ni Allemand. Sa musique ressemble fort à ces produits industriels fabriqués à Paris d'après des procédés inventés ailleurs et légèrement modifiés : c'est de la musique parisienne. » Tel était le thème de ce feuilleton qui fit scandale [1]. Les admirateurs d'Hérold ne le pardonnèrent jamais à Berlioz. Quand celui-ci mourut, Jules Janin prétendit en laver la mémoire de son collaborateur et déclara qu'il était lui-même l'auteur du fameux article sur... *le Pré aux Clercs*. L'intention était charitable. Mais Jules Janin confondait *le Pré aux Clercs* avec *Zampa*. L'article était bel et bien de Berlioz. Il est assez lourdement rédigé, avouons-le. Mais peu de personnes trouveront aujourd'hui déraisonnable le jugement du critique de 1835 sur *Zampa*.

1. *Journal des Débats*, 27 septembre 1835.

Quand parut *la Fille du Régiment*, ce fut au tour de Donizetti d'être étendu sur le « lit d'orties ». Berlioz affirma que la musique de cette pièce avait déjà servi au compositeur italien pour un petit opéra imité ou traduit du *Chalet* d'Adam et représenté en Italie : « C'est une de ces choses comme on en peut écrire deux douzaines par an, quand on a la tête meublée et la main légère... Lorsqu'on est sur le point de produire une œuvre écrite *per la fama*[1], comme disent les compatriotes de M. Donizetti, il faut bien se garder de montrer un *pasticcio* esquissé *per la fame*. On fait en Italie une effrayante consommation de cette denrée chantable, sinon chantante... Et cela n'a pas beaucoup plus d'importance dans l'art que n'en ont les transactions de nos marchands de musique avec les chanteurs de romances et les fabricants d'albums... Tout cela est *per la fame*, et *la fama* n'a que peu de chose à y voir... La partition de *la Fille du Régiment* est donc tout à fait de celles que ni l'auteur ni le public ne prennent au sérieux... L'orchestre se consume en bruits inutiles ; les réminiscences les plus hétérogènes se heurtent dans la même scène, on

[1]. L'Opéra s'apprêtait à représenter *les Martyrs* du même Donizetti.

retrouve le style de M. Adam côte à côte avec celui de M. Meyerbeer[1]...» Et le feuilleton tout entier est de cette plume rapide et incisive. Berlioz montre tous les théâtres de Paris envahis à la fois par Donizetti. Il se demande ce que penserait ce dernier s'il voyait Adam accaparer ainsi toutes les scènes de Florence, pour y faire représenter des œuvres méprisées à Paris et il imagine les doléances du public florentin devant le déballage de cette pacotille. — Donizetti se fâcha. On ne sait ce qu'Adam pensa de cette ironique fantaisie. Berlioz fut un peu moins cruel quelques semaines plus tard pour *les Martyrs* de Donizetti. On ne cesse de jouer *la Fille du Régiment* à l'Opéra-Comique. *Les Martyrs* ont eu des destinées moins heureuses.

En 1861, c'est contre la bouffonnerie d'Offenbach que se déchaîne Berlioz. L'Opéra-Comique vient de jouer *Barkouf*. Le critique s'abandonne à une exaspération qui nous fait aujourd'hui un peu sourire. Il s'indigne, avec le public, car *Barkouf* était tombé, de voir le genre «trivial, bas, grimaçant», envahir la scène de l'Opéra-Comique et il s'écrie: «Décidément, il y a quelque chose de détraqué dans la cervelle de cer-

1. *Journal des Débats,* 16 février 1840.

tains musiciens. Le vent qui souffle à travers l'Allemagne les a rendus fous. Les temps sont-ils proches ? De quel Messie alors l'auteur de *Barkouf* est-il le Jean-Baptiste [1] ?... »

Voilà le Berlioz des jours de complète franchise.

Comment traitait-il les gens qu'il voulait « ménager » ?

« La violence, disait-il, que je me fais pour louer certains ouvrages, est telle que la vérité suinte à travers mes lignes, comme, dans les efforts extraordinaires de la presse hydraulique, l'eau suinte à travers le fer de l'instrument. » La vérité suintait souvent. Tout le monde s'en apercevait, les auteurs des opéras et les lecteurs des feuilletons. Un jour que l'on avait représenté un ouvrage de Billetta, professeur de piano à Londres, Berlioz écrivait à son ami Morel : « Ne croyez pas un mot des quelques éloges que contient sur cette musique mon feuilleton de ce matin, et croyez, au contraire, que je me suis tenu à quatre pour en faire aussi tranquillement la critique [2]... » Vraiment ni Morel ni personne n'avait besoin d'être averti.

On est surpris au premier abord des louanges

1. *Journal des Débats*, 2 et 3 janvier 1861.
2. *Correspondance* p. 249.

accordées par Berlioz aux œuvres d'Halévy, d'Auber et d'Adam. On est un peu scandalisé de trouver sous sa plume cette appréciation du *Shérif* d'Halévy : « Jamais M. Halévy ne s'est montré si abondant, si riche et si original. Cette œuvre a une physionomie tout à fait à part. Elle m'a fait éprouver, presque d'un bout à l'autre, ce plaisir rare que donnent aux musiciens les compositions hardies, nouvelles et savamment ordonnées [1]. » Et Halévy n'était pas le seul à bénéficier de cette belle indulgence. Attendez pourtant ! Voici ce qu'il écrit, une autre fois, du même Halévy, à propos du *Val d'Andorre* : « Le succès du *Val d'Andorre*, à l'Opéra-Comique, est un des plus généraux, des plus spontanés et des plus éclatants dont j'aie été témoin. Les quatre-vingt-dix-neuf centièmes des auditeurs applaudissaient, approuvaient, étaient émus. Une fraction cependant, une fraction imperceptible, mais qui contient encore des esprits d'élite, ne partageait qu'avec des restrictions l'opinion dominante sur la haute valeur de l'ouvrage ; d'autres, dès la fin du second acte, se montraient déjà fatigués d'entendre dire : « Que c'est charmant ! » O Athéniens, vous avez pourtant bien peu d'Aristides !

1. *Journal des Débats*, 5 septembre 1839.

Pour moi, j'ai franchement approuvé et admiré; j'ai été impressionné vivement sans songer en écoutant les clameurs enthousiastes de la salle, à appliquer à M. Halévy ce mot antique : « Le peuple applaudit : aurait-il dit quelque sottise ?... » Mot plus spirituel que profond, car le peuple applaudit même les belles choses quand elles sont à sa portée et qu'elles ne dérangent pas brusquement le cours de ses habitudes et de ses idées[1]. » Un long « éreintement », comme nous disons aujourd'hui, eût-il valu ces lignes délicieuses et perfides ?

La mansuétude qu'il témoignait à Auber était assez intermittente : « Il y a un nombre prodigieux de motifs de contredanse dans cette partition (*Les Diamants de la couronne*). La première reprise est ainsi toute faite, il ne s'agira plus que d'en ajouter une seconde et les quadrilles surgiront par douzaines. Évidemment, c'est le but que s'est proposé M. Auber ; il a cru plaire davantage par là au public spécial de l'Opéra-Comique, et lui plaire d'autant plus que ces thèmes courants seraient moins originaux. La durée du succès peut seule démontrer si ce but a été atteint[2]. » Encore cette fine et charmante ironie : « M. Auber a écrit

1. *Journal des Débats*, 14 novembre 1848.
2. *Ibid.* 12 mars 1841.

sur ce livret (*L'Enfant prodigue*) une riche partition, brillante, animée, vive, joyeuse, souvent touchante et complètement privée de ces beautés terribles qu'accompagne l'ennui[1]. » De tels traits sembleraient maintenant inoffensifs. En ce temps-là, on savait encore goûter les sous-entendus, comprendre les allusions.

Berlioz fut donc moins féroce qu'on ne l'a dit; mais il fut moins indulgent qu'il ne l'a lui-même prétendu.

Il a *sincèrement* aimé les œuvres de quelques-uns de ses contemporains. Prenons ici — cette réserve est indispensable — le mot de *sincèrement* dans le sens atténué qu'il faut toujours lui attribuer s'il s'agit d'un artiste jugeant les productions de ses rivaux ou de ses disciples heureux. Un musicien dénué de toute jalousie, étranger à toute malice, joyeux de succès qui ne sont pas les siens, ce prodige s'est une fois rencontré : César Franck fut un saint. Berlioz n'en était pas un : il aima qui l'aimait et célébra volontiers les œuvres dont la réussite lui semblait un gage de sa propre

[1]. *Journal des Débats*, 9 décembre 1850.

revanche. Cependant l'accent de certains feuilletons trahissait une chaleur de sentiment à laquelle ne pouvaient pas se tromper les compositeurs gratifiés la veille de louanges banales : ces jours-là, le critique était heureux que la reconnaissance, l'intérêt et la prudence lui permissent d'admirer librement ce qu'au fond du cœur il jugeait admirable.

Il a pieusement glorifié la musique de son maître Jean-François Lesueur [1]. Son grand dégoût de l'italianisme ne l'empêcha pas de répéter vingt fois que *le Barbier* était un chef-d'œuvre et de reconnaître « la sensibilité profonde » de Bellini, « son expression si souvent juste et vraie... sa simplicité naïve [2] ». Pour l'amour de la symphonie, il combla de louanges les pauvres symphonistes de cette époque : Heller, Reber, Litolff.

De tous les musiciens de son temps, celui qu'il loua avec le plus d'ardeur, ce fut Meyerbeer. Ce goût déconcertant gêne quelques-uns de ses fervents : ils voudraient mettre au compte des complaisances nécessaires les éloges décernés par le musicien des *Troyens* au compositeur du *Pardon de Ploërmel* : simple gratitude de Berlioz,

1. *Journal des Débats*, 21 novembre 1835 et 15 octobre 1837.
2. *Ibid.* 16 juillet 1836.

disent-ils, pour un maître illustre, auditeur assidu et bienveillant de toutes ses symphonies et de tous ses opéras. A leur avis, si l'on veut savoir sa véritable opinion, il faut s'en tenir à cette boutade rapportée par M. Adolphe Jullien[1] : « Meyerbeer n'a pas seulement le bonheur d'avoir du talent, il a surtout le talent d'avoir du bonheur. »

Berlioz a pu lâcher cette méchanceté dans un instant d'humeur. Ce n'était point son opinion intime. Tels passages de ses œuvres (ce ne sont pas les meilleurs), notamment le finale de la Réconciliation, théâtral épilogue de la belle symphonie de *Roméo et Juliette*, prouveraient que l'admiration de Berlioz pour Meyerbeer ne fut que trop réelle... Mais, rien qu'à lire ses feuilletons, nous en sommes déjà convaincus. Qu'il s'agisse de l'auteur des *Huguenots* ou de celui de *la Juive*, l'éloge sonne d'une manière différente.

En 1836, Berlioz avait publié une analyse de la partition des *Huguenots*, très longue et très chaleureuse[2]. On a lu plus haut un fragment d'un de ses articles sur *le Prophète*. A la suite de la représentation de l'*Étoile du Nord*, il disait : « C'est

1. *Hector Berlioz, sa Vie et son Œuvre*, p. 291.
2. *Journal des Débats*, 10 novembre et 10 décembre 1836.

merveilleux de vérité, d'élégance, de fraîcheur d'idées, d'originalité, d'audace et de bonheur. A côté des plus jolies, des plus coquettes chatteries musicales, on y trouve des combinaisons effrayantes de complexité, des traits d'expression passionnée d'une vérité saisissante [1]. » — Pour *le Pardon de Ploërmel*, mêmes louanges [2]. Et si l'on conserve un doute, malgré tous ces témoignages publics, il faut ouvrir les *Lettres intimes* à Humbert Ferrand : on y lit ceci (28 avril 1859) : « Que la musique d'*Herculanum* est d'une faiblesse et d'un incoloris (pardon du néologisme) désespérants! Que celle du *Pardon de Ploërmel* est écrite, au contraire, d'une façon magistrale, ingénieuse, fine, piquante et souvent poétique! Il y a un abîme entre Meyerbeer et ces jeune gens. On voit qu'il n'est pas Parisien. On voit le contraire pour David et Gounod. »

Berlioz traite ici avec un peu d'amertume ces deux jeunes gens. Il avait pourtant salué leurs débuts avec une évidente sympathie. Pour Félicien David, sympathie est trop peu dire. L'article sur la première audition du *Désert* ressemble à un sacre, à une apothéose : un grand compositeur vient d'apparaître; un chef d'œuvre vient d'être

[1]. *Journal des Débats*, 21 février 1854.
[2]. Ibid. 10 avril 1859.

dévoilé. « Arrière toutes les tièdes réticences, toutes les réserves ingrates sous lesquelles se cache la lâche crainte de trouver des railleurs, ou celle plus misérable encore et plus mal fondée de voir les travaux futurs du nouvel artiste ne pas répondre à l'attente que son premier triomphe fait concevoir!... Ah! prudents aristarques, vous ne savez pas de quelle nature est l'émotion qui fait battre le cœur de l'artiste dont l'œuvre est reconnue belle! Ce n'est pas de la vanité, ce n'est pas de l'orgueil, ce n'est pas la satisfaction d'avoir vaincu une difficulté, la joie d'être sorti d'un péril, ce n'est rien de tout cela, détrompez-vous, c'est de la passion, c'est une passion partagée, c'est l'enthousiasme pour son œuvre multiplié par la somme des enthousiasmes intelligents qu'elle a excités... L'amour du beau remplit seul tout entière l'âme du poète; ce qu'il désire, c'est d'avoir, autour de lui, quand il chante, un chœur de voix émues pour répondre à sa voix : plus elles sont belles, savantes et nombreuses et plus sa vie rayonne et se divinise, plus il est heureux[1]... » Pauvre Berlioz! Il livrait le secret de ses plus cruelles rancœurs, lorsqu'il peignait avec tant de feu les joies du

[1]. *Journal des Débats*, 15 décembre 1844.

poète applaudi ; de toute son âme il aspirait à l'ivresse du triomphe, au délire qui « divinise » la vie ; mais un destin avare lui marchandait cette félicité : ce fut son désespoir. Pauvre David ! la gloire lui avait souri trop tôt. Ces « aristarques prudents » dont les scrupules et les réserves indignaient son panégyriste, n'étaient peut-être pas si mal avisés. Il justifia leur prudence, et Berlioz lui-même écrivit sur *Herculanum* un article d'une sévérité mitigée où le dépit d'avoir été mauvais prophète se mêlait à la crainte que tout le monde n'eût pas perdu le souvenir des solennels enthousiasmes de naguère.

Quant à Gounod, le feuilleton de Berlioz sur *Sapho* contient de sévères admonestations mais aussi de grands éloges. Il mérite d'être relu. C'est un de ceux où Berlioz a exprimé sa pensée, toute sa pensée, avec le plus de franchise et de liberté. Après avoir vanté le poème d'Émile Augier comme un « magnifique texte pour la musique », il ajoute que Gounod l'a très bien traité dans certaines parties. Mais d'autres passages de l'œuvre l'ont révolté : « Je trouve cela, dit-il, hideux, insupportable, horrible. » Et s'adressant au musicien : « Non, mon cher Gounod, l'expression fidèle des sentiments

et des passions n'est pas exclusive de la forme
musicale... Avant tout il faut qu'un musicien
fasse de la musique. Et ces interjections conti-
nuelles de l'orchestre et des voix dans les scènes
dont je parle, ces cris de femmes sur des notes
aiguës, arrivant au cœur comme des coups de
couteau, ce désordre pénible, ce hachis de mo-
dulations et d'accords, ne sont ni du chant, ni du
récitatif, ni de l'harmonie rythmée, ni de l'ins-
trumentation, ni de l'expression. Il arrive dans
certains cas au compositeur d'être obligé par son
sujet à des espèces de préludes dans lesquels se
montrent à demi les idées qu'il se propose de
développer immédiatement après ; mais il faut
qu'enfin il les développe, ces idées, il faut que
l'espoir de voir le morceau de musique com-
mencer et finir ne soit pas continuellement
déçu [1]... » Après cette vive mercuriale, il met
en lumière toutes les beautés de la partition,
surtout la dernière scène, dont il dira quel-
ques mois plus tard, en rendant compte d'une
reprise de *Sapho* :

« L'art est si complet qu'il disparaît. On ne
songe plus qu'à la sublimité de l'expression
générale sans tenir compte des moyens employés

[1]. *Journal des Débats*, 22 avril 1851.

par l'auteur. C'est beau !... mais très beau, miraculeusement beau [1] ! »

J'ai déjà cité les vivants dialogues par lesquels débute le feuilleton sur *Faust*. Quand, dans le même article, Berlioz prend ensuite la parole pour son compte, il s'efforce d'être équitable ; mais le cœur n'y est pas. Comment ne serait-il pas blessé des inventions saugrenues des librettistes ? comment, surtout, pourrait-il écarter de sa pensée le triste destin de sa *Damnation* ? A son avis la partition de Gounod a « de fort belles parties et de fort médiocres [2] ». Il loue de son mieux les premières. Quant aux secondes, il use d'ingénieuses prétéritions : « Je ne puis me rappeler la forme ni l'accent du petit morceau chanté par Siébel cueillant des fleurs dans le jardin de Marguerite. » Quatre heures de musique l'ont tellement fatigué qu'il a gardé seulement un « souvenir confus » du trio final [3].

Avant que Berlioz renonçât à la critique musicale, deux jeunes compositeurs français dont les noms furent depuis glorieux, Georges Bizet et Ernest Reyer, avaient fait représenter à Paris leurs premiers ouvrages. Berlioz leur rendit justice.

1. *Journal des Débats*, 7 janvier 1852.
2. Lettre à Humbert Ferrand, 28 avril 1859.
3. *Journal des Débats*, 26 mars 1859.

Ce fut l'auteur de la *Statue* qui occupa dans les *Débats* la place abandonnée par l'auteur des *Troyens*. Il continua la glorieuse tradition de son maître. A son tour, pendant plus de trente années, il prodigua dans d'innombrables articles les fantaisies, les malices, les ironies de son esprit alerte et mordant, les boutades de son humeur indépendante, et les jugements de son goût libre, sûr et délicat.

*_**

La suite des feuilletons de Berlioz forme donc une histoire complète de la musique à Paris de 1835 à 1863. On n'y relève qu'une grave omission : Berlioz n'a point prononcé le nom de César Franck. Mais il faut observer que la seule œuvre de Franck exécutée pendant ce laps de temps fut *Ruth et Booz* et qu'alors (4 janvier 1846), Berlioz voyageait en Autriche. Ce fut Delécluze qui rendit compte de ce concert dans les *Débats* [1] ; il loua le nouvel oratorio et fit écho à l'enthousiasme du public, car la première œuvre de César Franck remporta un éclatant succès.

Je n'ai rien dit de l'attitude de Berlioz à l'égard

1. *Journal des Débats*, 20 janvier 1846.

de Wagner. On a si souvent conté la querelle du musicien français et du musicien allemand[1] ! Autrefois beaucoup de personnes s'imaginaient, sur la foi de Scudo, que Berlioz et Wagner étaient « de la même famille... deux frères ennemis... deux enfants terribles de la vieillesse de Beethoven »; et, comme cette opinion était acceptée non seulement par les détracteurs mais aussi par certains admirateurs de Berlioz et de Wagner, une telle dispute de famille étonnait les uns et attristait les autres. Aujourd'hui que les grandes haines sont éteintes et que les grands engouements sont calmés, aujourd'hui que l'on ne goûte plus en applaudissant, soit Wagner, soit Berlioz, la joie de passer pour révolutionnaire, on comprend mieux que Berlioz *ne pouvait pas* aimer Wagner, sans désavouer une partie de son œuvre, sans blasphémer ses dieux.

Il rédigea une solennelle profession de foi, un véritable *credo* et jeta l'anathème à la « musique de l'avenir ». Plus tard, des griefs personnels se mêlèrent à ses répugnances artistiques; sa colère s'exaspéra quand il vit l'Opéra recevoir *Tann-*

[1]. L'article de Berlioz se trouve dans *A travers Chants*. La réponse de Wagner, publiée dans les *Débats*, a été reproduite par M. Georges Servières dans son livre : *Wagner jugé en France*.

häuser, tandis que le sort des *Troyens* demeurait incertain. Le lendemain de la première représentation, il allait, dans ses lettres, jusqu'à féliciter les Parisiens de leurs rires et de leurs sifflets; il trouvait bon que la foule, sur l'escalier de l'Opéra, eût traité tout haut Wagner « de gredin, d'insolent, d'idiot »; il ne pouvait réprimer ce cri pitoyable : « Je suis cruellement vengé [1] ». Cependant tout n'était pas rancune assouvie et jalousie satisfaite dans le plaisir que lui procurait la chute du *Tannhäuser*. Il faut se reporter à l'article que, dix années auparavant, il avait consacré à la *Sapho* de Gounod, pour saisir les causes lointaines et profondes de son hostilité contre la musique de Wagner.

« Esthétique! maugréait Berlioz, je voudrais bien voir fusiller le cuistre qui a inventé ce mot là. » — Le vocable est disgracieux, disons-le avec Berlioz. Mais celui-ci avait des raisons particulières de haïr l'esthétique. Sa devise était celle du romantisme : Désordre et Génie. On ne

1. *Correspondance*, pp. 225 à 280, *passim*.

discipline pas le Désordre; on ne définit pas le Génie.

Après avoir parcouru livres et feuilletons de Berlioz, nous gardons le souvenir d'un chaos d'invectives et de dithyrambes, d'un étrange pêle-mêle de folie et de bon sens, d'amour et de haine, d'emphase et d'esprit, mais où rien ne ressemble à un système. Il est sans doute puéril de réclamer d'un artiste créateur un ensemble de règles et de préceptes : ces législations sont jeux de pédants. Mais, sachant les objets de ses préférences et de ses aversions, nous pouvons, en général, restituer sa poétique, c'est-à-dire déterminer avec plus de précision et de sûreté les caractères de son génie : un artiste qui se mêle de critique confesse au public ses propres ambitions.

Nous connaissons bien la doctrine morale de Berlioz, son « éthique » professionnelle : elle est très belle et très claire : le musicien doit se garder de toute trivialité, mépriser le vulgaire, le médiocre, le « parisien », se moquer de la fortune, respecter les maîtres et ne rien céder de son idéal.

Mais quel fut l'idéal de Berlioz ? quelle son esthétique ?

On découvre sans peine dans les livres de

Wagner la genèse des idées qui devaient aboutir à la fondation de Bayreuth, les influences sous lesquelles s'est élaborée, achevée la conception du drame lyrique. Quelques phrases éparses en des lettres familières suffisent à dévoiler la pensée intime de Mozart sur la musique et l'opéra. Avec Berlioz, nous sommes en pleines ténèbres. Il a entassé des milliers de pages de critique; on possède les lettres qu'il adressait à ses amis; lui-même n'a jamais été avare de confidences sur ses œuvres et sa vie; cependant il nous est impossible de nous orienter au milieu de la diversité de ses théories et de ses tendances.

Wagner a entrevu la cause de ces décevantes inconséquences : « Du fond de notre Allemagne, dit-il, l'esprit de Beethoven a soufflé sur lui, et certainement il fut des heures où Berlioz désirait être un Allemand; c'est en de telles heures que son génie le poussait à écrire à l'imitation du grand maître, à exprimer cela même qu'il sentait exprimé dans ses œuvres. Mais dès qu'il saisissait la plume, le bouillonnement naturel de son sang de Français reprenait le dessus, le bouillonnement de ce sang qui frémissait dans les veines d'Auber, lorsqu'il écrivit le volcanique dernier acte de sa *Muette*... Heureux Auber, qui ne connaissait pas les symphonies de Beethoven! Berlioz

lui, les connaissait ; bien plus, il les comprenait, elles l'avaient transporté, elles avaient enivré son âme... et néanmoins c'est par là qu'il lui fut rappelé qu'un sang français coulait dans ses veines. C'est alors qu'il se reconnut incapable de faire un Beethoven, c'est alors aussi qu'il se sentit incapable d'écrire comme un Auber[1]. »

La remarque de Wagner est pénétrante, mais elle ne touche qu'à l'écriture musicale ; elle n'éclaire pas encore tous les aspects du génie de Berlioz. Il faut pousser plus loin si l'on veut deviner quel combat terrible tourmenta cette âme divisée contre elle-même.

« J'ai mis au pillage Virgile et Shakespeare... », écrit Berlioz au sujet des *Troyens*. Virgile et Shakespeare ! Voilà en deux mots l'origine des incertitudes, des contradictions, des incohérences parmi lesquelles se débattait son imagination inquiète et douloureuse. Pas un seul jour il ne se douta qu'il adorait deux divinités ennemies et que servir l'une, c'était renier l'autre. Il ne s'en douta pas ; mais les divinités se vengèrent.

1. Cette étude sur Berlioz a été écrite par Wagner en 1841. Elle a été traduite par M. Camille Benoît dans *Musiciens, Poètes et Philosophes*.

Il était classique d'intelligence, classique d'éducation, classique jusqu'aux moelles.

Le premier poète qu'il a lu, senti, aimé, c'est Virgile [1]. Enfant, l'agonie de Didon l'a fait pleurer et frissonner. Plus tard, Gluck excite les premiers transports du musicien et lui dicte sa vocation, Gluck qui, même en évoquant les héros d'Euripide ou du Tasse, reste par-dessus tout virgilien, c'est-à-dire profondément classique au sens fran-

[1]. « J'ai passé ma vie avec ce peuple de demi-dieux ; je me figure qu'ils m'ont connu, tant je les connais. Et cela me rappelle une impression de mon enfance qui prouve à quel point ces beaux êtres antiques m'ont tout d'abord fasciné. A l'époque où, par suite de mes études classiques, j'expliquais, sous la direction de mon père, le douzième livre de *l'Énéide*, ma tête s'enflamma tout à fait pour les personnages de ce chef-d'œuvre : Lavinie, Turnus, Énée Mezence, Lausus, Pallas, Evandre, Amata, Latinus, Camille, etc., etc. ; j'en devins somnambule, et, pour emprunter un vers à Victor Hugo :

Je marchais tout vivant dans mon rêve étoilé.

Un dimanche, on me mena aux vêpres : le chant monotone et triste du psaume : « *In exitu Israël* » produisit en moi l'effet magnétique qu'il produit encore aujourd'hui et me plongea dans les plus belles rêveries rétrospectives. Je retrouvais mes héros virgiliens, j'entendais le bruit de leurs armes, je voyais courir la belle amazone Camille, j'admirais la pudique rougeur de Lavinie éplorée, et ce pauvre Turnus, et son père Daunus, et sa sœur Juturne ; j'entendais retentir les grands palais de Laurente... et un chagrin incommensurable s'empara de moi, je sortis de l'église tout en larmes... » — *(Lettre d'Hector Berlioz à la princesse Caroline Sayn, — Wittgenstein, 20 juin 1859).*

çais du mot, Gluck si voisin de l'art de nos tragiques par sa robuste sobriété, sa science de la passion, sa pompeuse élégance, Gluck qui, dans ses chefs-d'œuvre, a continué, sans le surpasser, Rameau, « le plus français des Français de France [1] ». Mais, pour son malheur, le temps de ses premières œuvres et de ses premières amours est celui où la bourrasque romantique se déchaîne sur la France. Tout dans les promesses de l'école nouvelle séduit sa nature brûlante : les règles brisées, les conventions abolies, la passion glorifiée, la révélation d'une beauté inconnue. Il devient donc romantique; mais sa sensibilité est seule atteinte; son goût demeure classique.

Quand Berlioz part pour Rome, le poison est déjà dans ses veines : c'est Byron qu'il lit au Colisée, ce sont des chœurs de Weber qu'il chante avec des peintres allemands en revenant, le soir, de ses promenades à travers la campagne romaine. Égaré par les prestiges romantiques, il n'est plus capable d'écouter la leçon des ruines et du ciel. Mais ni les fées, ni les sorcières, ni Satan, ni les dieux du Nord ne peuvent fermer son oreille à la voix de Virgile, qui lui parle sans relâche sur la

[1]. Le mot est de J.-J. Weiss.

terre du Latium. Des vers de l'*Énéide* se réveillent à tout propos dans son esprit ; et, près de Subiaco, s'accompagnant de sa guitare, il chante, dans la solitude, la mort du jeune Pallas et le désespoir du bon Évandre. Ces souvenirs, rien ne les effacera jamais ; ils se mêleront à toutes les joies, à toutes les souffrances, à toutes les admirations de Berlioz. Ce sera le convoi de Pallas qu'il croira voir passer, quand il entendra la marche funèbre de la *Symphonie héroïque*. Tous ses écrits sont parsemés de citations de Virgile ; ses feuilletons les plus moroses en sont émaillés. Il est torturé, tenaillé, à la pensée de débrouiller un scénario de Scribe : un vers des Églogues traverse sa mémoire, et le voilà qui sourit sur le chevalet. Le poète latin a inspiré son premier essai : *la Mort d'Orphée*, et sa dernière œuvre : *les Troyens*.

Berlioz a aimé aussi, hélas ! formidablement aimé ce fétiche barbare que les artistes d'alors nommaient Shakespeare, ayant appris, par les traductions de Letourneur, que le poète anglais, détesté de Voltaire, ignorait la règle des trois unités, peuplait la scène de fantômes et introduisait le calembour dans la tragédie. Le *shakespearianisme* des romantiques français est une des mystifications les plus plaisantes de l'histoire lit-

téraire. Berlioz, lui-même, nous a fait là-dessus des aveux bons à retenir. Il venait d'assister avec une émotion poignante à la représentation de *Roméo et Juliette* donnée à Paris par la troupe anglaise dont Henriette Smithson faisait partie ; « Il faut ajouter, dit-il en rappelant cette heure de sa vie, que *je ne savais pas alors un seul mot d'anglais*, que je n'entrevoyais Shakespeare qu'à travers *les brouillards* de la traduction de Letourneur et que je n'apercevais point en conséquence la trame poétique qui enveloppe comme d'un réseau d'or ces merveilleuses créations. *J'ai le malheur qu'il en soit à peu près de même aujourd'hui.* Il est bien plus difficile à un Français de sonder les profondeurs du style de Shakespeare qu'à un Anglais de sentir les finesses et l'originalité de celui de La Fontaine et de Molière. Nos deux poètes sont de riches continents. Shakespeare est un monde. » Avec les autres romantiques, il adora donc ce poète inconnu. *Shakespearien* devint pour lui comme pour eux le mot qui excuse toutes les folies. *Shakespeariens*, les effets « foudroyants » pour lesquels il décuple les sonorités de l'orchestre ; *shakespearienne*, l'obsession du colossal, du titanique ; *shakespearien*, le mélange du trivial et du sublime dans la symphonie ; *shakespearien* surtout, ce mépris des conventions qui tiennent à

l'essence même de l'art, l'imprudente ambition d'amalgamer des sons, des couleurs et de la littérature.

Dans ses premières œuvres, la passion romantique domina presque souverainement; mais elle ne put en bannir la finesse, l'élégance et la tendresse virgiliennes. La « scène aux champs » de la *Symphonie fantastique*, le début de *la Damnation de Faust*, d'autres fragments encore attestaient la persistance du goût classique. Puis, un jour, par cette sorte de régression qui, vers le milieu de la vie, ramène les hommes à leur véritable nature, aux instincts qu'ils ont hérités de leur race et de leur famille, Berlioz se détourna du romantisme. Alors il composa *l'Enfance du Christ*, *Béatrice et Bénédict*, *les Troyens* : à son insu, il rentrait dans sa voie. Quand il fit exécuter *l'Enfance du Christ*, quelques personnes soutinrent qu'il avait modifié son style et sa manière. Il haussa les épaules : « J'aurais écrit, dit-il, *l'Enfance du Christ* de la même façon, il y a vingt ans. » C'était vrai : il eût pu l'écrire; mais il avait écrit la *Symphonie fantastique!* Nul artiste ne fut aussi inconscient des mouvements de son génie. Jamais il ne s'aperçut qu'en lui-même son goût et sa sensibilité se livraient bataille. Il souffrit tragiquement de ce conflit, mais ignora la cause de son mal.

Combien de poètes et d'artistes romantiques subirent le même tourment pour avoir, dans un moment de bravade, refusé d'entendre le cri de leur propre nature! Combien ont pu répéter le cantique de Racine :

> Hélas! en guerre avec moi-même
> Où pourrai-je trouver la paix ?

La paix, c'est-à-dire l'heureux accord de toutes les facultés d'une âme humaine, sous la loi de la tradition.

<div style="text-align: right">ANDRÉ HALLAYS</div>

AVERTISSEMENT

Le titre de ce volume : *La Musique et les Musiciens* avait été choisi, du vivant de Berlioz, pour un recueil d'articles qui est resté à l'état de projet. Celui que nous offrons aujourd'hui au public, contient quelques-uns des feuilletons publiés dans le *Journal des Débats*, de 1835 à 1863.

Un grand nombre de feuilletons de Berlioz ont été déjà réédités, soit en entier, soit par fragments, dans *A travers Chants*, dans *les Grotesques de la Musique*, dans *les Soirées de l'Orchestre*, dans les *Mémoires*. Ceux que nous réunissons aujourd'hui n'ont jamais été reproduits. On pourra retrouver çà et là quelques lignes déjà réimprimées dans de précédents volumes. Lorsque le feuilleton d'où ces lignes avaient été tirées, présentait un réel intérêt, nous avons cru pouvoir le donner intégralement.

Nous nous sommes attachés à choisir les articles les plus propres à bien faire connaître l'opinion de Berlioz sur les musiciens de son temps. Si l'on veut savoir comment il jugeait ses maîtres de prédilection : Beethoven, Gluck, Weber et Spontini, il faut se reporter aux *Soirées de l'Orchestre* et à *A travers*

Chants. Cependant nous avons cru devoir citer ici deux feuilletons relatifs à Mozart, les autres recueils ne donnant que d'une façon incomplète la pensée du critique sur l'auteur de *Don Juan*. Tout le reste de la publication est consacré à des contemporains de Berlioz.

Il ne pouvait être question de reproduire tous les articles de critique musicale insérés dans le *Journal des Débats* pendant vingt-huit années. Personne aujourd'hui ne s'intéresserait à tous les opéras mort-nés que Berlioz a été forcé de passer en revue. Nous nous en sommes tenus aux œuvres des compositeurs qui sont demeurés glorieux ou célèbres.

On a parfois omis la partie du feuilleton où est analysé le livret. On a pensé aussi que, dans certains cas, le jugement de Berlioz sur les interprètes ne présentait plus aucun intérêt et on a retranché de fastidieuses nomenclatures d'artistes disparus.

Nous ne nous sommes pas cru autorisés à effacer certaines négligences de style que Berlioz eut sans doute fait disparaître, s'il avait réédité lui-même ces articles écrits au jour le jour.

MOZART

DON JUAN

15 novembre 1835.

On a donné hier soir *Don Juan* à l'Opéra. Je ne viens pas en faire l'analyse. Dieu m'en garde ! Trop de savants critiques, musiciens, poètes, ou à la fois poètes et musiciens (comme Hoffmann par exemple) se sont exercés sur ce vaste sujet, de manière à ne rien laisser à glaner après eux. Je me bornerai à émettre quelques idées générales à propos de cette étonnante production toujours jeune, toujours forte, toujours à l'avant-garde de la civilisation musicale, lorsque tant d'autres, dont l'âge n'égale pas la moitié du sien, gisent déjà, cadavres oubliés dans les fossés du chemin, ou mendient des suffrages d'une voix cassée qu'on écoute à peine. Quand Mozart l'écrivit, il n'ignorait pas que le succès d'une œuvre pareille serait lent,

et que peut-être même il ne serait pas donné à l'auteur de le voir. Il disait souvent, en parlant de *Don Juan* : « Je l'ai fait pour moi et quelques amis. » Mozart avait raison de n'espérer que l'admiration du petit nombre de musiciens avancés de son époque. La froideur de la masse du public devant le monument musical qu'il venait d'élever le prouva bien. Aujourd'hui même, si la supériorité de Mozart ne trouve pas en France de contradicteurs, c'est moins dans un sentiment réel du peuple *dilettante* qu'il en faut voir la cause, que dans l'influence exercée sur lui par l'opinion constamment la même des artistes distingués de toutes les nations; opinion qui a fini par passer dans l'esprit de la foule comme un dogme religieux sur lequel la controverse n'est point permise, et dont il serait criminel de douter. Pourtant le succès de *Don Juan* à l'Opéra, succès d'argent s'il en fut, peut être regardé comme la manifestation d'un progrès sensible dans notre éducation musicale. Il prouve avec évidence qu'une bonne partie du public peut déjà goûter sans ennui une musique fortement pensée, consciencieusement écrite, instrumentée avec goût et dignité, toujours expressive, dramatique, vraie; une musique libre et fière, qui ne se courbe pas servilement devant le parterre et préfère l'approbation de quelques *esprits élevés* (suivant l'expression de Shakespeare) *aux applaudissements d'une*

salle pleine de spectateurs vulgaires. Oui, le nombre des initiés est devenu assez grand aujourd'hui pour qu'un homme de génie ne soit plus obligé de mutiler son œuvre en la rapetissant à la taille de ses auditeurs. La majorité des habitués de nos théâtres lyriques est encore, il est vrai, sous l'influence d'idées bien étroites, mais ces idées mêmes perdent peu à peu de leur empire, et, dans l'incertitude causée par la chute successive de leurs illusions, les traînards finissent par s'en rapporter aveuglément à la parole de ceux qui les ont devancés dans la voie du progrès, et s'applaudissent chaque jour de les avoir suivis, en faisant sur leurs pas de merveilleuses découvertes. Certaines parties des grandes compositions demeureront bien encore quelque temps voilées pour la multitude, mais au moins n'en est-elle plus à refuser à ces hiéroglyphes une signification, et ne désespère-t-elle pas d'en pénétrer le sens. On commence à comprendre qu'il y a un *style* en musique comme en poésie, qu'il y a par conséquent une musicalité de bas étage, comme une littérature d'antichambre, des opéras de grisettes et de soldats, comme des romans de cuisinières et de palefreniers. Par induction, on concevra peu à peu qu'il ne suffit pas qu'un morceau de musique soit d'un agréable effet sur l'organe de l'ouïe, mais qu'il doit remplir en outre d'autres conditions sans lesquelles l'art musical ne s'éle-

verait pas beaucoup au-dessus de l'art des Carêmes et des Vatels. On comprendra que, s'il est ridicule de vouloir exclure de l'orchestre le moindre de ses instruments, puisqu'ils peuvent tous produire des effets intéressants, employés à propos et avec sagacité, il l'est cent fois davantage de jouer de l'orchestre comme d'un piano dont on a levé les étouffoirs; d'entendre tous les sons confondus sans distinction de caractère, sans égard pour la mélodie qui disparaît, pour l'harmonie qui devient confuse, pour les convenances dramatiques blessées et pour les oreilles sensibles offensées. On verra bien qu'il est monstrueux d'accueillir l'entrée en scène de mademoiselle Taglioni avec les beuglements de l'ophicléide et un feu roulant de coups de tampon, que cette instrumentation barbare, qui conviendrait à des évolutions de cyclopes, devient un stupide contresens appliquée à la danse de la plus gracieuse des sylphides; qu'il n'est pas moins singulier d'entendre la petite flûte doubler à la triple octave le chant d'une voix de basse, ou un accompagnement de violons, *a punta d'arco*, égayer un hymne de prêtres inclinés sur un tombeau. On apercevra enfin les déplorables conséquences de ce système de musique saltimbanque. En effet, comment voulez-vous ainsi produire des contrastes puissants? Où le compositeur consciencieux pourra-t-il trouver les moyens de faire ressortir certaines nuances

sans lesquelles il n'y a pas de musique? Veut-il tirer de son orchestre une voix effrayante, grandiose, terrible? Les trombones, l'ophicléide, les trompettes et les cors sont là, il les met en action... Ils ne produisent cependant pas sur l'auditoire l'impression qu'il espérait; le bruit de cette masse d'instruments de cuivre n'est ni effrayant, ni grandiose. Le public en entend tous les jours de semblables dans l'accompagnement d'un duo d'amour ou d'un chant d'hyménée; il y est accoutumé, et l'éclat sur lequel comptait le musicien n'ayant pour lui rien d'extraordinaire, ne le frappe en aucune façon. Si l'auteur a besoin, au contraire, d'une instrumentation douce et délicate, à moins que la situation dramatique ne soit saisissante au dernier point, soyez sûr qu'un auditoire, habitué à voir ses conversations couvertes par le fracas d'un orchestre *possédé*, ne prêtera pas le degré d'attention nécessaire pour l'apprécier. Voilà pourquoi je pense qu'avant l'apparition de *Robert le Diable* et celle du second acte de *Guillaume Tell*, c'eût été folie d'espérer un brillant succès pour la partition de *Don Juan* à l'Opéra. La sensibilité du public était engourdie; c'est grâce à l'heureuse influence exercée par ces deux modèles dans l'art de dispenser les trésors de l'instrumentation, que nous devons de l'avoir vue se réveiller. Enfin Mozart est venu à point.

Malheureusement, on a cru devoir introduire

dans *Don Juan* des airs de danse formés de lambeaux arrachés çà et là aux autres œuvres de Mozart, étendus, tronqués, disloqués et instrumentés selon la méthode qui me paraît si contraire au sens musical et aux intérêts de l'art; sans cela, le style si constamment pur de la sublime partition, en rompant sans ménagements les habitudes que le public avait prises depuis huit ou dix ans, eût achevé cette révolution importante. Et notez bien que Mozart seul pouvait prendre la responsabilité d'une pareille tentative. On n'a pas encore osé dire que son orchestre fût pauvre, ni que son style mélodique eût vieilli; ce nom a conservé sur les savants comme sur les ignorants, sur les jeunes compositeurs comme sur les anciens maîtres, tout son prestige. On pouvait donc, sans crainte de s'attirer le reproche de ressusciter des vieilleries, remonter un opéra dont l'ensemble et les détails sont une critique sanglante des procédés adoptés par une école musicale moderne. Tentative qui eût été souverainement imprudente, au contraire, dans un nouvel ouvrage. « C'est une musique bien pâle, aurait-on dit de toutes parts, cet orchestre est bien pauvre, bien dépourvu d'éclat et de vigueur. » Tout cela, parce que la grosse caisse n'aurait pas tonné dans tous les morceaux, flanquée d'un tambour, d'une paire de timbales, des cimbales et du triangle, et accompagnée de toute la bril-

lante cohorte des instruments de cuivre. Eh malheureux! vous ne savez donc pas que Weber n'a jamais permis à la grosse caisse de s'introduire dans son orchestre ; que Beethoven, dont vous ne récuserez pas, j'espère, la puissance, ne l'a employée qu'une seule fois, et que dans le *Barbier de Séville* et quelques autres ouvrages de Rossini on n'en trouve pas une note! Si donc tout orchestre dépourvu de ce grossier auxiliaire vous paraît faible et maigre, n'en accusez que ceux qui vous ont ainsi blasés par l'abus des moyens violents, et prêtez plus d'attention au compositeur assez clairvoyant sur les causes réelles du pouvoir de son art, pour n'avoir recours au *bruit* qu'en des occasions rares et exceptionnelles.

C'est ce qu'on fait aujourd'hui pour Mozart, je n'en citerai pour preuve que le silence religieux avec lequel on écoute à l'Opéra la scène de la statue, dont l'entrée au Théâtre-Italien, est ordinairement le signal de l'évacuation de la salle. Il n'y a plus là de prima donna ou de ténor à la voix séduisante, pour donner une leçon de chant aux élégantes des premières loges; il ne s'agit point d'un duo à la mode, dans lequel les deux virtuoses font assaut de talent et d'inspiration, ce n'est qu'un chant mortuaire, une sorte de récitatif, mais sublime de vérité et de grandeur. Et comme l'instrumentation des actes précédents a été traitée avec discernement et modération, il

s'ensuit qu'à l'apparition du spectre, le son des trombones, qu'on n'a pas entendus depuis longtemps, vous glace d'épouvante, et qu'un simple coup de timbale, frappé de temps en temps sous une harmonie sinistre, semble ébranler toute la salle. Cette scène est si extraordinaire, le musicien a réalisé là de tels prodiges, qu'elle écrase toujours l'acteur chargé du rôle du Commandeur; l'imagination devient d'une exigence excessive et dix voix de Lablache unies lui paraîtraient à peine suffisantes pour de tels accents. Il n'en est pas de même des cris forcenés de Don Juan, se débattant sous les étreintes glacées du colosse de marbre. Comme l'impie séducteur de donna Anna n'est rien de plus qu'une créature humaine, l'esprit ne lui demande que des accents humains, et c'est peut-être même de toutes les parties de ce rôle varié celle que l'acteur rend ordinairement le mieux. Au moins cela nous a-t-il semblé tel pour Garcia, Nourrit et Tamburini.

Le rôle d'Ottavio est devenu presque inabordable par la perfection désespérante avec laquelle Rubini chante l'air fameux : *Il mio tesoro*. Je cite cet air seulement parce qu'il est impossible de reconnaître la même supériorité dans la manière dont il exécute tout le reste du rôle. Dans les morceaux d'ensemble, dans le duo du premier acte, Rubini semble chercher à s'effacer complètement; le grand nombre de phrases écrites dans

le bas, ou tout au moins dans le *medium*, doivent en effet présenter un obstacle réel au développement de cette voix admirable, destinée à planer toujours sur les autres au lieu de les accompagner. Il en résulte que le duo dont il est question produit ordinairement beaucoup plus d'effet à l'Opéra qu'au Théâtre-Italien. Disons aussi que mademoiselle Falcon est pour beaucoup dans cette différence. Mademoiselle Grisi n'aime guère Mozart, et ne joue donna Anna qu'à contre cœur; ce n'est pas en Italie, où jamais *Don Giovanni* n'obtint droit de cité, qu'elle pouvait apprendre à goûter cette musique. Mademoiselle Falcon, au contraire, la chante avec amour, avec passion, on s'en aperçoit à l'émotion qui la tourmente, au tremblement de sa voix dans certains passages touchants, à l'énergie avec laquelle elle lance certaines notes, à l'habileté qu'elle met à faire ressortir plusieurs coins du tableau que la plupart de ses rivales laissent dans l'ombre. Je n'ai pas entendu mademoiselle Sontag dans donna Anna, mais de toutes les autres cantatrices que j'ai vues s'essayer dans ce rôle difficile, mademoiselle Falcon me paraît incontestablement la meilleure sous tous les rapports.

Je lui reprocherai seulement le mode de vocalisation qu'elle a adopté pour les phrases formées de *gruppetti* diatoniques où les notes se lient de deux en deux, comme celle qui se trouve dans

son duo avec Ottavio au premier acte. En pareil cas, mademoiselle Falcon accentue tellement fort la première note de chaque *gruppetto*, que la seconde en est presque effacée, et qu'à un certain éloignement il résulte de cette inégalité un effet tout autre que celui qu'en attend probablement la cantatrice, et assez analogue à la phraséologie des cors, lorsqu'ils emploient alternativement un son ouvert et un son bouché. Ainsi rendu, le trait que je viens de désigner dans le duo de *Don Juan*, perd beaucoup de sa force au lieu d'en acquérir. Si on ne le lui dit pas, il est impossible que mademoiselle Falcon s'en aperçoive, l'effet n'étant plus le même de près.

Je ne saurais passer sous silence l'exécution foudroyante du grand finale aux premières représentations. Le soin avec lequel les répétitions générales en avaient été faites, et l'assurance qu'une étude minutieuse et bien dirigée de sa partie avait donnée à chaque choriste, ne sont pas les seules causes de ce résultat. Tous les acteurs de l'Opéra, qui n'avaient pas de rôle dans la pièce, ayant demandé à figurer comme choristes dans le finale, cette augmentation inusitée du nombre des voix, l'exécution chaleureuse de ces chanteurs auxiliaires, l'enthousiasme réel éprouvé par quelques-uns et se communiquant à la masse, tout concourut à faire de ce morceau le prodige de l'exécution chorale à l'Opéra. Comme, d'ail-

leurs, l'orchestre de Mozart, malgré tout ce qu'il a de richesse et de force, n'écrase pas le chant, on a pu voir enfin de quoi était capable un pareil chœur ainsi exécuté. Voilà de la musique dramatique!!!

LA FLÛTE ENCHANTÉE

ET

LES MYSTÈRES D'ISIS [1]

1ᵉʳ mai 1836.

La Flûte enchantée est celui peut-être de tous les ouvrages de Mozart dont les morceaux détachés sont les plus répandus et la partition complète la moins appréciée en France; elle n'obtint du moins qu'un fort médiocre succès à Paris, quand la troupe allemande voulut la représenter au théâtre Favart, il y a six ou sept ans. Pourtant il n'y a pas de concert où l'on ne puisse en entendre des fragments; l'ouverture est sans contredit l'une des plus admirées et des plus admirables qui existent; la marche religieuse est de toutes les cérémonies des temples protestants; à l'aide de quelques vers parodiés sur elle, cette mélodie

1. Quelques lignes de cet article ont été intercalées par Berlioz dans ses *Mémoires*.

instrumentale est devenue un hymne que chantent en Angleterre des milliers d'enfants; les petits airs, depuis longtemps populaires, ont servi de thèmes aux fabricants de variations, pour la plus grande joie des amateurs de guitare, de flûte, de clarinette et de flageolet, cette lèpre de la musique moderne; et avec quelques autres, bien que fort peu dansants, on a confectionné même des ballets. On ne devinerait guère cependant quelle somme Mozart a retirée de cette partition qui, avant d'arriver jusqu'à nous, a fait la fortune de trente théâtres en Allemagne et sauvé de sa ruine le directeur qui l'avait demandée... Six cents francs, ni plus ni moins. C'est précisément le prix que les éditeurs donnent à un de nos faiseurs à la mode pour une romance; et Rubini ou mademoiselle Grisi ne gagnent pas moins en dix minutes à chanter deux cavatines de Vaccaï. Pauvre Mozart! il ne lui manquait plus pour dernière misère que de voir son sublime ouvrage *accommodé aux exigences de la scène française*, et c'est ce qui lui arrivera.

L'Opéra, qui, peu d'années auparavant, avait si dédaigneusement refusé de lui ouvrir ses portes, l'Opéra, d'ordinaire si fier de ses prérogatives, si fier de son titre d'Académie royale de Musique, l'Opéra, qui jusque-là se serait cru déshonoré d'admettre un ouvrage déjà représenté sur un autre théâtre, en était venu à s'estimer heureux

de monter une traduction de *la Flûte enchantée*. Quand je dis une traduction, c'est un *pasticcio* que je devrais dire, un informe et absurde *pasticcio* resté au répertoire sous le nom des *Mystères d'Isis*. Fi donc, une traduction! Est-ce que les *exigences* d'un public français permettaient une traduction pure et simple du livret qui avait inspiré de si belle musique? D'ailleurs, ne faut-il pas toujours *corriger* plus ou moins un auteur étranger, poète ou musicien, s'appela-t-il Shakespeare, Gœthe, Schiller, Beethoven ou Mozart, quand un directeur parisien daigne l'admettre à l'honneur de comparaître devant son parterre? Ne doit-on pas le civiliser un peu? On a tant de goût, d'esprit, de génie même dans la plupart de nos administrations théâtrales, que des barbares, comme ceux que je viens de nommer, doivent s'estimer heureux de passer par de si belles mains. Il y a dans Paris, sans qu'on s'en doute, une foule de gens aussi favorisés sous le rapport de la puissance créatrice que Mozart, Beethoven, Schiller, Gœthe ou Shakespeare ; plus d'un souffleur eût été capable de créer *Faust*, *Hamlet* ou *Don Carlos ;* bien des clarinettes et autant de bassons eussent pu écrire *Fidelio* ou *Don Juan* ; et s'ils ne l'ont pas fait, c'est indolence, c'est paresse de leur part, mépris de la gloire, que sais-je? enfin c'est qu'ils n'ont pas voulu. On ne pouvait donc pas, sans de grandes modifications, non seule-

ment dans le *libretto,* mais aussi dans la musique, introduire à l'Opéra une partition allemande de Mozart. En conséquence, on fit le beau drame que vous savez, ce *poème* des *Mystères d'Isis,* mystère lui-même, que personne n'a jamais pu dévoiler. Puis quand ce chef-d'œuvre fut bien et dûment *charpenté,* le directeur de l'Opéra, pensant faire un coup de maître, appela à son aide un musicien allemand pour charpenter aussi la musique de Mozart, et l'accommoder aux exigences de ces beaux vers. Un Français, un Italien ou un Anglais, qui eût consenti à se charger de cette tâche sacrilège, ne serait à nos yeux qu'un pauvre diable dépourvu de tout sentiment élevé de l'art, qu'un manœuvre dont l'intelligence ne va pas jusqu'à concevoir le respect dû au génie; mais un Allemand, un homme qui, par orgueil national au moins, devait vénérer Mozart à l'égal d'un dieu, un musicien (il est vrai que ce musicien a écrit d'incroyables platitudes sous le nom de symphonies) oser porter sa brutale main sur un tel chef-d'œuvre! Ne pas rougir de le mutiler, de le salir, de l'insulter de toutes façons !... Voilà qui bouleverse toutes les idées reçues. Et vous allez voir jusqu'où ce malheureux a porté l'outrage et l'insolence. Je ne cite qu'à coup sûr, ayant sous les yeux les deux partitions.

L'ouverture de *la Flûte enchantée* finit fort laconiquement; Mozart se contente de frapper trois

fois la tonique, et c'est tout. Pour la rendre digne des *Mystères d'Isis*, l'arrangeur-charpentier a ajouté quatre mesures, répercutant ainsi treize fois de suite le même accord, suivant la méthode ingénieuse et économique des Italiens pour allonger les opéras. Le premier air de Zorastro (*Ô déesse immortelle*), rôle de basse, comme on sait, et de basse très grave, est fait avec la partie de *soprano* du chœur *Per voi risplende il giorno*, enrichie de quatre autres mesures dues au génie du charpentier-arrangeur. Le chœur reprend ensuite, mais avec diverses corrections également remarquables, et la suppression complète des flûtes, trompettes et timbales, si admirablement employées dans l'original. L'instrumentation de Mozart corrigée par un tel homme! n'est-ce pas l'impertinence la plus bouffonne qui se puisse concevoir?

Ailleurs, nous la verrons se manifester d'une autre manière. Ce ne sera plus sur l'orchestre que s'exercera le rabot de notre manouvrier mais bien sur la mélodie, l'harmonie et les dessins d'accompagnement. Nous en trouvons la trace d'abord dans cet air sublime, la plus belle page de Mozart peut-être, où le grand prêtre dépeint le calme profond dont jouissent les initiés dans le temple d'Isis; à la fin de la dernière phrase : *N'est-ce pas imiter les dieux*, le rabotteur a mis *ut, ut, la,* au lieu des deux notes graves *sol,*

fa, sur lesquelles la voix du pontife descend avec une si paisible majesté. En outre, la partie d'*alto* est changée, et les accords que Mozart avait mis au nombre de *deux* seulement par mesure, entrecoupés de petits silences d'une admirable intention, se trouvent remplacés par six notes dans les violons, et enrichis d'une tenue de deux cors à laquelle n'avait pas songé l'auteur.

Plus loin, c'est le chœur des esclaves : *O cara armonia*, qu'il a impitoyablement estropié, et dont il s'est servi pour fabriquer l'air encore charmant, malgré tout : *Soyez sensibles à nos peines* ; ailleurs, c'est le duetto : *La dove prende amor ricetto*, qu'il a converti en trio ; et, comme si la partition de *la Flûte enchantée* ne suffisait pas à cette faim de harpie, c'est aux dépens de celles de *Tito* et de *Don Giovanni* qu'elle va s'assouvir. L'air : *Quel charme à mes esprits rappelle* est tiré de *Tito*, mais pour l'andante seulement, l'allegro si original qui le complète ne plaisant pas apparemment à notre *uomo capace*. Bien qu'il eût pu satisfaire *aux exigences* de la situation, il l'en a arraché pour en cheviller à la place un autre dans lequel il a fait entrer des lambeaux de l'allegro de Mozart.

Et savez-vous ce que ce monsieur a fait encore du fameux *Fin ch'an dal vino*, de cet éclat de verve libertine où se résume tout le caractère de Don Juan ?... un trio pour une basse et deux soprani

chantant entre autres gentillesses sentimentales les vers suivants :

>Heureux délire !
>Mon cœur soupire !
>Que mon sort diffère du sien !
>Quel plaisir est égal au mien !
>Crois ton amie,
>C'est pour la vie
>Que ton sort va s'unir au mien (*bis*)...
>O douce ivresse
>De la tendresse !
>Ma main te presse,
>Dieu, quel grand bien !

C'est ainsi qu'habillé en singe, affublé de ridicules oripeaux, un œil crevé, un bras tordu, une jambe cassée, on osa présenter le plus grand musicien du monde à ce public français si délicat, *si exigeant*, en lui disant : voilà Mozart ! — O misérables, vous fûtes bien heureux d'avoir à faire à de bonnes gens qui n'y entendaient pas malice et qui vous crurent sur parole ; si vous aviez tardé quelque vingt-cinq ans pour commettre votre chef-d'œuvre, je connais quelqu'un qui vous aurait envoyé un furieux démenti.

Nous avons toujours cru, en France, beaucoup aimer la musique ; il faut espérer que cette opinion est mieux fondée aujourd'hui qu'elle ne l'était à l'époque où l'on écartelait ainsi Mozart

à l'Opéra. En tout cas, quand une nation en est encore à supporter de semblables profanations, c'est le signe le plus évident de son état de barbarie, et toutes ses prétentions au sentiment de l'art sont le comble du ridicule.

Je n'ai pas nommé le coupable [1] qui s'est ainsi vautré avec ses guenilles sur le riche manteau du roi de l'harmonie; c'est à dessein; il est mort depuis longtemps; ainsi paix à ses os, il serait inutile de donner à ce nom aucun genre de célébrité; j'ai voulu seulement faire ressortir l'intelligence avec laquelle les intérêts de la musique ont été défendus chez nous pendant si longtemps, et montrer les conséquences du système qui tend à placer le sceptre des arts entre les mains de ceux qui, ne voulant s'en servir que pour battre monnaie, sont toujours prêts, au moindre espoir de lucre, à encourager le brocantage de la pensée, et pour quelques écus feraient, selon la belle expression de Victor Hugo, corriger Homère et *gratter Phidias.*

1. Il s'appelait Lachnith.

CHERUBINI

ESQUISSE BIOGRAPHIQUE

20 mars 1842.

La vie de ce grand compositeur peut être offerte aux jeunes artistes comme un modèle sous presque tous les rapports. Les études de Cherubini furent longues et patientes, ses travaux nombreux, ses ennemis puissants. A l'inflexibilité de son caractère, à la ténacité de ses convictions, se joignait une dignité réelle qui les rendit toujours respectables, et qu'on ne trouve pas souvent, il faut malheureusement le reconnaître, chez les artistes même les plus éminents.

Né à Florence, vers la fin de 1760, disciple dès l'âge de neuf ans, de Bartholomeo et d'Alexandro Felici, et plus tard de Bizarri, et de Castrucci, maîtres tous également inconnus aujourd'hui, il n'acheva son éducation musicale que vers sa

vingtième année et sous la direction de Sarti. Le grand duc de Toscane, Léopold II, le prit alors sous sa protection spéciale, et Sarti, pour prix de ses leçons, se contenta de faire écrire à son élève une foule de morceaux qu'il intercalait dans ses propres ouvrages, et dont il gardait sans scrupule tout l'honneur pour lui seul. Le maître dut se décider pourtant à donner carrière à son élève; et Cherubini, libre enfin de voir ses compositions applaudies sous son nom, écrivit pour les théâtres d'Italie plusieurs partitions dont le succès le fit bientôt appeler à Londres. Ce fut en Angleterre qu'il composa la *Finta principessa* et *Julio Sabino.* Quelques années après, *Ifigenia in Aulide* parut avec un grand succès sur le théâtre de Turin. Après avoir donné *Faniska* à Vienne, Cherubini retourna en Angleterre pour diriger les concerts de la Société Philharmonique. A son retour en France, son ami Viotti, qui était fort à la mode, le mit en relations avec le monde élégant et lui ouvrit la plupart des salons de la capitale. Cherubini songea seulement alors à écrire pour la scène française, et Marmontel lui donna le poème de *Démophon*. Ce sujet, très dramatique et essentiellement musical cependant, avait déjà été fatal à une partition de Vogel, dont la pathétique ouverture est seule restée. Le succès du *Démophon* de Cherubini fut douteux; mais les beautés énergiques qu'on ne put y méconnaître firent pres-

sentir ce qu'on pouvait attendre de l'auteur dans ce genre grandiose et sévère.

Chargé bientôt après de la direction musicale de l'Opéra-Italien, il dut, dans l'intérêt des ouvrages qu'on y représentait et, peut-être aussi bien souvent, pour satisfaire les caprices des chanteurs, reprendre sa tâche de collaborateur anonyme, abandonnée avec les leçons de Sarti. Il introduisit ainsi dans diverses partitions un grand nombre de morceaux charmants, dont quelques-uns décidèrent le succès des opéras auxquels il les donnait si généreusement ; tels furent le fameux quatuor des *Viaggiatori felici* et celui moins connu mais également admirable du *Don Giovanni* de Gazzaniga. Ce qui prouve sans réplique qu'il y eut un compositeur italien du nom de Gazzaniga, qui fit un opéra de *Don Giovanni* : Mozart aussi en a fait un.

Tout en écrivant ces mélodieux fragments pour les habiles virtuoses du Théâtre-Italien, Cherubini étudiait l'esprit de l'école française, et cherchait si, en demandant davantage à l'accent dramatique, aux modulations imprévues, aux effets d'orchestre, on ne pourrait suppléer à ce qui manquait d'habileté aux chanteurs français. La question fut résolue affirmativement par son opéra de *Lodoïska*, dont le succès eut été plus long et plus populaire si le petit ouvrage de Kreutzer, sur le même sujet et portant le même

titre, ne se fut assuré la vogue par une plus grande facilité d'exécution et par l'exiguïté gracieuse de ses formes mélodiques. On sait qu'en France surtout, des productions grandes et belles sont souvent éclipsées par d'autres qui ne sont que jolies. La *Lodoïska* de Cherubini produisit néanmoins une profonde sensation dans le monde musical, et le mouvement qu'elle imprima à l'art, secondé par les efforts à peu près parallèles de Méhul, de Berton et de Lesueur, amena pour l'école française une ère de gloire à laquelle il était permis de douter qu'elle pût jamais atteindre.

Lodoïska fut suivie, à des intervalles plus ou moins rapprochés, d'*Élisa* ou *le Mont Saint-Bernard*, de *Médée*, de *l'Hôtellerie portugaise* et enfin des *Deux Journées*, dont le succès devint rapidement populaire. C'est dans *Élisa* que se trouve ce chœur de moines cherchant les voyageurs ensevelis sous la neige, qu'on a trop rarement exécuté aux concerts du Conservatoire, et dont le caractère est empreint d'une telle vérité, qu'on disait en l'entendant : « Cette musique fait grelotter! » Dans le même opéra, on admire avec raison la scène de *la cloche*, dans laquelle, en tournant constamment autour de la note unique d'une cloche, dont le tintement se fait entendre sans interruption d'un bout à l'autre du morceau, le maître a montré tout ce qu'il possédait de

ressources harmoniques et son adresse rare à enchaîner les modulations.

La *Médée* est une œuvre plus complète que la précédente; elle est restée au répertoire d'un grand nombre de théâtres allemands, et c'est une honte pour les nôtres qu'elle en soit bannie depuis si longtemps.

La même observation s'applique aussi aux *Deux Journées*, qu'on a eu dernièrement une velléité de remonter à l'Opéra-Comique, et qu'on a laissées en définitive dans les cartons, parce qu'il était *impossible* d'accorder à l'auteur, pour le rôle du porteur d'eau, l'acteur Henri qu'il exigeait. Voilà de ces *impossibilités* à faire mourir de rire, et dont on parle aussi sérieusement dans nos théâtres que s'il s'agissait de ressusciter Talma. *L'Hôtellerie portugaise* a été moins heureuse. Cette partition n'est pas même gravée; il n'en est resté qu'un trio bouffe fort intéressant (on le chante souvent dans les concerts) et l'ouverture, dont l'*andante* contient un canon sur l'air des *Folies d'Espagne* d'une couleur mystérieuse et de l'effet le plus original.

Un peu avant la représentation de son opéra des *Deux Journées*, Cherubini avait été nommé l'un des inspecteurs de l'enseignement du Conservatoire. Cette place fut pendant longtemps la seule qu'il eut à remplir; Napoléon ayant, comme on sait, une affectation bizarre, et en tout cas peu

digne de lui, à faire sentir à Cherubini l'antipathie qu'il ressentait pour sa personne et pour ses ouvrages. On a donné pour motif à cet éloignement quelques réparties fort rudes de Cherubini à des observations assez mal fondées de Napoléon sur sa musique; on prétend que le compositeur aurait dit un jour au Premier Consul, avec une vivacité, fort concevable du reste en pareille occasion : « Citoyen consul, mêlez-vous de gagner des batailles, et laissez-moi faire mon métier auquel vous n'entendez rien ! » Une autre fois, comme Napoléon lui avouait sa prédilection pour la musique *monotone*, c'est-à-dire pour celle qui le *berçait doucement*, Cherubini aurait répliqué, avec plus de finesse que d'humeur cependant : « J'entends, vous aimez la musique qui ne vous empêche pas de songer aux affaires d'État ! » Ces réparties, on le verra plus loin, sont bien dans le caractère et la tournure d'esprit de Cherubini; toujours est-il certain que Napoléon chercha constamment à blesser son amour-propre en exaltant sans mesure en sa présence Paisiello et Zingarelli, toutes les fois qu'il en trouvait l'occasion, en le laissant à l'écart comme un homme médiocre, et en s'obstinant à prononcer son nom à la française, pour faire entendre par là qu'il ne le trouvait pas digne de porter un nom italien.

Ce fut en 1805 seulement que Napoléon, après la victoire d'Austerlitz, ayant su que Cherubini

était à Vienne, occupé à écrire son opéra *Faniska*, le fit venir et lui témoigna assez de bienveillance pour ne plus prononcer son nom à la française. Il le chargea même d'organiser ses concerts particuliers, et ne manqua pas, lorsqu'ils eurent lieu, d'en critiquer l'ordonnance et d'exiger de Cherubini les choses les plus ridicules. Ainsi il voulut que l'air du père de *la Nina* de Paisiello (air de basse) fût chanté par le castrat Crescentini; Cherubini lui faisant observer que le *povero* ne pourrait le chanter qu'à l'octave supérieure : « Eh bien, qu'il le chante, dit Napoléon, je ne tiens pas à une octave! » Et ce fut vraiment bien heureux, car si le grand homme avait *tenu à une octave*, et s'il eût exigé que le chanteur prît une voix grave, malgré toute sa bonne volonté, il eût été impossible à celui-ci d'y parvenir.

Napoléon eut encore à Vienne avec Cherubini l'éternelle discussion, tant de fois commencée à Paris avec Paisiello et avec Lesueur, sur les nuances de l'orchestre. Le géant des batailles, le virtuose du canon, n'aimait pas que les instruments de musique se permissent d'élever la voix; les *forte*, les *tutti* éclatants l'impatientaient. Il prétendait alors que l'orchestre *jouait trop haut*, et quand il avait fait comprendre à ses malheureux maîtres de chapelle qu'il entendait par ces mots, *jouer trop fort*, ils devaient nécessairement ne plus tenir compte des intentions du compositeur,

ni du sens de l'œuvre, et ordonner aux exécutants d'éteindre le son jusqu'au *pianissimo*. La musique alors berçait le grand homme, et il pouvait *rêver aux affaires d'État*. Napoléon aurait dû se contenter pour chœur et pour orchestre d'une harpe éolienne. Certes, rien ne ressemble moins aux soupirs harmonieux de cet instrument que l'orchestre de Cherubini; mais le goût exclusif de l'Empereur pour la musique douce, calme et rêveuse, a peut-être contribué, en dirigeant l'esprit du compositeur sur ce point de son art, à lui faire trouver cette forme curieuse de *decrescendo* dont il a laissé de si admirables modèles dans quelques-unes de ses compositions religieuses. Personne avant Cherubini et personne après lui n'a possédé à ce point la science du clair obscur, de la demi-teinte, de la dégradation progressive du son; appliquée à certaines parties essentiellement mélodieuses de ses messes, elle lui a fait produire de véritables merveilles d'expression religieuse et découvrir des finesses exquises d'instrumentation.

A son retour de Vienne, Cherubini fut atteint d'une maladie nerveuse qui donna les plus sérieuses inquiétudes à sa famille, et qui lui rendit tout travail musical impossible. La composition lui étant absolument interdite, il se prit, dans sa profonde mélancolie, d'un vif amour pour les fleurs; il étudia la botanique, ne songea plus

qu'à herboriser, à former des herbiers, à étudier Linné, de Jussieu et Tournefort. Cette passion sembla même survivre à la maladie qui l'avait fait naître, et lorsque, entièrement rétabli, fixé chez le prince de Chimay, il aurait dû reprendre ses travaux trop longtemps interrompus, ce ne fut que pour céder aux vives instances de ses hôtes qu'il se décida à écrire une messe. Il produisit alors et presque à contre-cœur sa fameuse messe solennelle à trois voix, l'un des chefs-d'œuvre du genre.

Revenu à Paris, plein de santé et de confiance dans la force et la verdeur de son génie, il écrivit *Pimmalione* pour le Théâtre-Italien, le *Crescendo* pour l'Opéra-Comique, et *les Abencérages* pour l'Opéra. Je ne connais rien des deux premiers ouvrages, mais nous avons entendu au Conservatoire divers fragments du troisième qui donnent une grande idée de son mérite. L'air surtout, si souvent chanté par Ponchard : *Suspendez à ces murs mes armes, ma bannière*, est évidemment une des plus belles choses dont la musique dramatique ait eu à s'enorgueillir depuis Gluck. Rien de plus vrai, de plus profondément senti, de plus noble et de plus touchant à la fois. On ne sait ce qu'on doit admirer le plus du récitatif si plein d'accablement, de la mélodie si désolée et si tendre de l'*andante* ou de l'*allegro* final, où la douleur se ravivant arrache des cris d'angoisse au malheureux amant de Zoraïde.

Cherubini, en société avec trois autres compositeurs, improvisa, pour ainsi dire, deux opéras de circonstance, l'*Oriflamme* et *Bayard à Mézières*. Un seul morceau de l'*Oriflamme* nous est connu : c'est un chœur conçu dans son système de *decrescendo* dont nous avons parlé tout à l'heure; on l'exécutait, il y a huit ou dix ans, assez souvent dans les concerts du Conservatoire, et il n'a jamais manqué d'y produire l'impression la plus vive par son exquise douceur et sa complète originalité. En présence des effets vraiment délicieux que Cherubini a su tirer des voix et de l'orchestre dans la nuance du *pianissimo*, de la distinction du style mélodique, de la finesse d'orchestration qui ne l'abandonnent jamais alors, de la grâce avec laquelle s'enchaînent ses harmonies et ses modulations, il est permis de regretter qu'il ait beaucoup plus écrit dans la nuance contraire. Ses morceaux énergiques ne brillent pas toujours par les qualités qui devraient leur être propres; l'orchestre y fait quelquefois, même dans ses messes, des mouvements brusques et durs qui conviennent peu au style religieux.

La Restauration amena pour Cherubini une tardive justice; les Bourbons prirent à cœur de lui faire oublier les rigueurs de Napoléon, et lui donnèrent la survivance de Martini à la surintendance de la musique du Roi. Au retour de l'île d'Elbe, l'Empereur cependant crut devoir le

nommer chevalier de la Légion d'honneur. En outre, à la même époque, le nombre des membres de l'Académie des Beaux-Arts ayant été augmenté, Cherubini entra à l'Institut. A la mort de Martini, il lui succéda, en partageant avec Lesueur la place de surintendant de la musique du Roi. Dès lors, Cherubini se livra presque exclusivement aux compositions sacrées. Il écrivit pour la chapelle de Louis XVIII et pour celle de Charles X un nombre considérable de prières, psaumes, motets et messes, dont les deux principales sont connues et admirées de tous les musiciens de l'Europe ; je veux parler de la messe du Sacre de Charles X et du premier *Requiem* à quatre voix. On rencontre, il est vrai, dans la messe du Sacre, plusieurs passages dont le style, empreint du défaut que je signalais tout à l'heure, a plus de violence que de vigueur, et partant peu d'accent religieux ; mais tant d'autres sont irréprochables, et d'ailleurs, la *Marche de la Communion* qui s'y trouve, est une inspiration de telle nature, qu'elle doit faire oublier quelques taches et immortaliser l'œuvre à laquelle elle appartient.

Voilà l'expression mystique dans toute sa pureté, la contemplation, l'extase catholiques ! Si Gluck, avec son chant instrumental aux contours arrêtés, empreint d'une sorte de passion triste, mais non rêveuse, a trouvé dans la marche d'*Alceste*, l'idéal du style religieux antique, Cherubini, par sa

mélodie, également instrumentale, vague, voilée, insaisissable, a su atteindre aux plus mystérieuses profondeurs de la méditation chrétienne. La marche de Gluck, passionnée dans sa gravité même, et laissant par intervalles échapper les accents de reproche d'un cœur souffrant, mal résigné aux volontés des dieux, trouble l'auditeur et lui arrache des larmes ardentes; elle porte le caractère d'une religion poétique, mais sensuelle. Le morceau de Cherubini ne respire que l'amour divin, la foi sans nuages, le calme, la sérénité infinie d'une âme en présence de son créateur; aucune terrestre rumeur n'en altère la céleste quiétude, et s'il amène des pleurs dans les yeux de celui qui l'écoute, ils coulent si doucement, et la rêverie qu'il produit est si profonde, que l'auditeur de ce chant séraphique, emporté par delà les idées d'art et le souvenir du monde réel, ignore sa propre émotion. Si jamais le mot *sublime* a été d'une application juste et vraie, c'est à propos de la *Marche de la Communion* de Cherubini.

Le *Requiem*, dans son ensemble, est, selon moi, le chef-d'œuvre de son auteur; aucune autre composition de ce grand maître ne peut soutenir la comparaison avec celle-là, pour l'abondance des idées, l'ampleur des formes, la hauteur soutenue du style, et, n'était la fugue violente sur ce lambeau de phrase dépourvu de sens : *quam olim Abrahæ promisisti*, il faudrait dire aussi, pour

la constante vérité d'expression. L'*Agnus* en *decrescendo* dépasse tout ce qu'on a tenté en ce genre ; c'est l'affaiblissement graduel de l'être souffrant, on le voit s'éteindre et mourir, on l'entend expirer. Le travail de cette partition a d'ailleurs un prix inestimable ; le tissu vocal en est serré mais clair, l'instrumentation colorée, puissante, mais toujours digne de son objet. Inutile d'ajouter que ce *Requiem* est fort supérieur au dernier, que Cherubini composa, il y a trois ans, pour ses propres funérailles, et qu'on a, d'après sa dernière volonté, exécuté à Saint-Roch ce matin. Le plan général de celui-ci est bien moins vaste ; le souffle de l'inspiration s'y fait plus rarement sentir ; cette sorte de brusquerie, ou de tendance à la colère, qui se manifeste trop souvent dans quelques-unes des productions de Cherubini, est ici plus sensible, et les idées ne sont pas toujours d'une extrême distinction. Il contient cependant des morceaux entiers et de longue haleine de la plus grande beauté ; entre autres, le *Lacrymosa*.

Cherubini a écrit quelques quatuors d'instruments à cordes d'un bon style et trop peu connus.

Son dernier opéra *Ali-Baba* a été éloigné de la scène de l'Opéra, après dix ou douze représentations, par une de ces raisons financières qui ont fait mettre à l'écart tant d'autres beaux ouvrages

depuis que l'Opéra est devenu une entreprise particulière, une exploitation industrielle.

Rien de plus entier, de plus inaltérable que les convictions de Cherubini; en matière harmonique surtout, il n'admettait pas la possibilité d'une modification ou seulement d'une extension des règles établies. Il eut souvent, à ce sujet, des discussions très vives avec le savant professeur Reicha, avec Choron; et, un jour qu'un théoricien systématique, moins connu que ces deux maîtres, et fort entier aussi dans l'étrange doctrine de théologie musicale dont il est à la fois le disciple et le fondateur, s'obstinait à argumenter contre lui, Cherubini, bouillant de colère, ne pouvant parvenir à mettre à la porte son entêté disputeur, s'écria : « Sortez de chez moi! sortez, vous dis-je, *ou je me jette par la fenêtre!* et l'on dira que c'est vous qui m'avez assassiné! »

La tournure de son esprit était éminemment caustique; sa conversation abondait en traits mordants, en réparties d'un laconisme piquant et incisif.

Un jour, passant dans la cour des Menus-Plaisirs à l'heure d'un concert donné par un jeune compositeur de ma connaissance, quelqu'un voulut l'entraîner dans la salle pour entendre la symphonie nouvelle qui servait alors de texte aux controverses musicales les plus animées : « Laissez-moi, dit Cherubini, je n'ai pas besoin de savoir

comment il ne faut pas faire! » Une autre fois, à une répétition de la grande messe solennelle de Beethoven, m'étant prononcé contre la fugue en *ré* majeur qu'elle contient [1], avec une franchise que mon admiration pour l'auteur pouvait, ce me semble, excuser, un pianiste, homme de mérite sans doute, surtout à cette époque, et qui a composé beaucoup de musique, prit fait et cause pour le fracas fugué et anti-religieux de Beethoven. Cherubini entre au foyer au milieu de la discussion; malgré mes signes pour l'engager au silence, mon adversaire la continue de manière à attirer au contraire l'attention de Cherubini qui se retournant vivement : « Qu'est-ce que c'est ? — C'est monsieur, répond perfidement le virtuose, qui n'aime pas *la fugue*. — Parce que *la fugue* ne l'aime pas. »

Cherubini était impitoyable même pour ses élèves, quand une saillie se présentait à son esprit. L'un d'eux allait donner un nouvel opéra, Cherubini assistait, dans une loge, à la dernière répétition. Après le second acte, le jeune compositeur, plein d'anxiété, entre dans la loge et attend inutilement quelques-unes de ces bonnes paroles dont on a tant besoin en pareil cas : « Eh bien, cher maître, dit-il enfin, vous ne me dites rien ! — Que diable veux-tu que je te dise ? réplique en

[1]. Voir l'introduction, p. xix.

riant Cherubini; je t'écoute depuis deux heures et tu ne me dis rien non plus! » Le mot était d'autant plus dur, qu'il manquait de justesse et de justice; l'ouvrage de l'élève eut un grand succès.

AUBER

LES DIAMANTS DE LA COURONNE

12 mars 1840.

Il s'agit de diamants faux qu'on veut faire briller comme s'ils sortaient des mines de Golconde. Voici comment.

Nous sommes en Estramadure, dans un souterrain habité par une bande de malfaiteurs qui, à la fin de la pièce, se trouvent être les bienfaiteurs du Portugal. Ces braves fabriquent de la fausse monnaie, de faux billets, de faux diamants, et généralement tout ce qui concerne leur état. Les cavités de la montagne retentissent des coups de leurs balanciers ; on travaille sans relâche. Ce qui prouve bien que l'oisiveté n'engendre pas tous les vices. Entre un jeune seigneur, don Henrique, neveu du ministre de la Justice espagnole. Il pleut à verse, il tonne ; ses chevaux épouvantés ont pris

le mors aux dents; il n'a eu que le temps de s'élancer de sa voiture au moment où, moderne Hippolyte, il allait être par ses furieux coursiers traîné de roc en roc, au fond d'un précipice. Il voit un ermitage, une espèce de couvent, et vient y demander un abri. Bien étonné de n'y trouver personne, don Henrique s'amuse, pour tuer le temps, à chanter une ballade sur les agréments des voyages, quand trois ou quatre gaillards, fort peu semblables par leurs costumes à de pieux anachorètes, s'avancent traînant la valise de l'étranger. Ils l'ouvrent sans façon et s'emparent de tout ce qu'elle contient. L'heure du repas des ouvriers a sonné; ils sortent en foule des sombres ateliers en chantant à tue-tête, non pas, comme dans *Guillaume Tell, le travail, l'hymen et l'amour*; mais le travail et... quelque autre chose. Rien ne dispose à la joie comme une vie active, réglée et une conscience pure. La pureté de conscience est surtout de rigueur.

A force de parcourir, dans leurs joyeux ébats, les coins et recoins du faux monastère, les faux monnayeurs finissent par apercevoir notre voyageur, qui depuis un quart d'heure se cachait de son mieux derrière une enclume. Cinquante couteaux et autant de marteaux se lèvent à l'instant sur lui, on va le mettre en pièces, le monnayer; mais une charmante jeune fille, en robe tricolore, béret en tête, et poignard à la ceinture (à la bonne

heure! je ne connais rien d'ignoble comme cet usage des honnêtes femmes espagnoles de porter le poignard à la jarretière; voyez un peu le gracieux mouvement que cela les oblige de faire, quand le moment est venu de poignarder leur amant!) une délicieuse brigande, donc, la Vénus de ces cyclopes, s'élance au devant d'eux, et leur ordonne de respecter l'étranger, qu'elle prend sous sa protection. Bien plus, elle l'invite à déjeuner, et exige du chef des bandits, un gros monsieur rébarbatif, nommé Rebolledo, qu'il lui serve le chocolat. La troupe soumise, religieuse et frugale, se retire, fait le signe de la croix, et va se restaurer avec des cigaretti et quelques verres d'eau fraîche. Ce repas économique n'est pas terminé, qu'un émissaire accourt, hors d'haleine, et pâle comme s'il n'avait ni bu ni fumé depuis huit jours.

« Des soldats gravissent la montagne, gardent toutes les avenues, ils vont entourer l'ermitage; il n'y a plus moyen de leur échapper, nous sommes perdus. — Bah! répond Catarina (c'est le nom de la capitaine brigande), bah! dit-elle, en versant à don Henrique une seconde tasse de chocolat, ils ne nous tiennent pas; finissez tranquillement votre déjeuner. » Mais nos hommes n'ont plus d'appétit; la perspective des bûchers de l'inquisition l'a fait disparaître instantanément; pourtant la sécurité de Catarina est motivée; elle a son plan,

la jolie scélérate. Elle vous encapuchonne tous ses industriels, les convertit en moines, les range sur deux lignes en procession, place au centre le trésor de la bande, un immense écrin qui représente en faux diamants des centaines de millions, l'enferme dans un coffre à reliques; ainsi enchâssé, le fait porter pieusement par quatre faux frères, et, armée d'un sauf-conduit qu'elle a trouvé dans la valise de don Henrique, se présente avec sa troupe devant les soldats, qui se mettent à genoux pour les laisser passer. Don Henrique, pour prix de la vie qu'on lui a laissée, s'est engagé sur sa parole à ne pas parler de son aventure avant un an.

Nous le retrouvons dans un château près de Madrid, chez son oncle le ministre, et sur le point d'épouser sa cousine Diana, qu'il aimait un peu autrefois, mais qu'il n'aime plus du tout depuis qu'il a eu l'honneur de déjeuner avec Catarina, *la capa di banda*. En héros de roman bien appris, pouvait-il se dispenser d'avoir une passion romantique pour la gracieuse fée qui lui sauva la vie! De son côté, Diana nourrit en secret le classique amour qu'une héritière éprouve toujours pour un autre que son futur époux. Et cet autre, c'est don Sébastien, le commandant de la troupe chargée d'arrêter les faux monnayeurs, et qui s'est agenouillée si dévotement sur leur passage. De là explication entre le cousin et la cousine,

aveux mutuels, bonheur des jeunes amants en découvrant la flamme dont ils ne brûlent pas l'un pour l'autre. Diana est trop heureuse de rendre sa parole à son cousin, mais à la condition qu'au moment du contrat, c'est lui qui refusera de signer et amènera ainsi la rupture. Déjà les salons ministériels s'illuminent; une brillante assemblée vient assister à la noce de Diana ; il y a bal et concert. On apporte un faux piano blanc en nougat (la couleur locale eût exigé, je crois, qu'il fût en chocolat), sur lequel un faux pianiste fait semblant de plaquer de faux accords pour accompagner la fiancée qui chante réellement juste de temps en temps. Elle commence un duo avec son cousin, la complainte des bandits de la Roche-Noire, dont l'anecdote de don Henrique fait le sujet, au grand étonnement de celui-ci. A peine les deux virtuoses ont-ils été interrompus trois fois dans le premier couplet par des entrées de convives, par des domestiques servant des rafraîchissements, par l'arrivée de l'oncle ministre, absolument comme dans une foule de salons de Paris où l'on croit faire de la musique, qu'une quatrième interruption est causée par une belle dame inconnue dont la voiture s'est brisée près du château, et qui, suivie de son intendant, demande pour quelques heures l'hospitalité. Grand tremblement d'amour et d'effroi pour don Henrique, qui reconnaît Catarina et Rebolledo. Dieu du ciel! le bandit et

sa complice dans le salon du ministre de la Justice! Mais son anxiété va redoubler. Catarina pousse l'audace jusqu'à s'offrir pour remplacer, dans le concert quatre fois interrompu, don Henrique, à qui la peur a fait perdre la voix. Elle chante la ballade de *la Roche-Noire*, elle lit à l'assemblée un journal contenant sa propre histoire et son signalement; elle se moque de don Henrique et de ses terreurs; elle coquette, elle minaude, elle danse; elle fait jouer son intendant à l'écarté avec don Sébastien; il se pourrait même que ce fût avec le ministre en personne, car le brave homme n'est pas fier; elle mange des glaces, elle boit du punch, elle dit à un cavalier *qu'il froisse sa garniture*, enfin elle fait le diable, elle est délirante, elle n'a pas le sens commun. Apprenant dans un aparté que don Henrique, sur le point d'épouser Diana, a cependant l'intention, au moment fatal, de rompre ce mariage, et cela par amour pour elle Catarina, pour elle, l'aventurière, la contrebandière, la faussaire, la coureuse, l'assassine, la « cheffe » de brigands, elle est curieuse de savoir s'il sera capable d'un tel sacrifice. Peut-être aussi que son cœur sauvage parle en secret pour don Henrique. Bref, malgré son signalement connu de toute l'assemblée, malgré les instances de son adorateur, elle s'obstine à rester; elle s'installe dans le cabinet du ministre, qui, apprenant par ses espions que la Catarina est dans

le voisinage, vient de donner des ordres pour la faire arrêter: et au moment où Henrique dit: « Non »! et refuse de signer son contrat de mariage avec Diana, Catarina, entr'ouvrant la porte du cabinet, serre la main de son héros en lui disant: « Au revoir! c'est bien! » descend dans la cour du château et s'élance dans la voiture du ministre, que celui-ci galamment avait fait mettre à sa disposition pour la conduire à Madrid.

Au troisième acte, nous sommes à Lisbonne, on va couronner la jeune reine de Portugal; la loi veut qu'en montant sur son trône elle choisisse un époux. Le ministre espagnol, chargé d'influencer Sa Majesté en faveur d'un prince d'Espagne, vient d'arriver, et son neveu, et Diana, et don Sébastien avec lui. Les voilà tous dans l'antichambre royale, où ils rencontrent, sous les habits d'un grand seigneur, notre vieille connaissance Rebolledo. A leur grande stupéfaction, lui seul est reçu par la reine ; tous les autres solliciteurs sont congédiés. Restés en tête à tête, la reine et le bandit se disent des choses curieuses, dont voici le résumé. Sur le point d'arriver au trône, la princesse de Portugal était en proie à une de ces poignantes inquiétudes, à un de ces chagrins concentrés, à cette tristesse colère et amère que les poètes et les artistes connaissent mieux que personne, beaucoup mieux surtout que les princes, quels qu'ils soient. En cet état de l'âme et du cœur,

et pour échapper aux angoisses cruelles qui le causent, quelques-uns transigent avec leurs convictions, avec leurs sympathies les plus chères, leur dignité personnelle, leur foi, leur espérance, leur amour éternel ; d'autres, se raidissant contre le désespoir, demeurent fidèles à tout ce qu'ils aiment et respectent, laissent passer la vague ennemie, retiennent leur haleine pour subir encore celle qui doit lui succéder, et finissent, comme Robinson, par être jetés meurtris et à demi morts sur quelque île verdoyante, dont plus tard ils deviendront propriétaires, gouverneurs, maitres absolus, à moins que la respiration leur manquant, l'onde amère ne les étouffe avant la fin de l'épreuve, ce qui arrive quelquefois.

Eh bien ! notre princesse portugaise appartient à la classe des poètes qui font des vaudevilles, des grands musiciens qui écrivent des contredanses, des grands peintres, des grands statuaires qui barbouillent des enseignes de cabaret et modèlent des pendules ; elle a le malheur de n'avoir pas le sou. Pas d'argent ! pas d'argent ! C'est triste, surtout un jour de couronnement. Comment faire ? Il faut pourtant vivre, même quand on est reine, et vivre splendidement. Voilà donc notre princesse, au lieu de faire du stoïcisme, ou de montrer sa misère en empruntant, qui se résigne et immole sans scrupule tous ses préjugés de tête royale. Elle connaît Rebolledo et sa troupe ; elle

va le trouver, lui confie son embarras, lui demande de contrefaire de son mieux les diamants de la couronne, et, pendant le temps de cette importante composition, de rester auprès de lui sous le nom de Catarina, comme sa nièce et la directrice de l'atelier. Rebolledo, malgré sa profession dont les apparences sont trompeuses, est, au fond, l'homme le plus vertueux qu'on ait peut-être jamais rencontré à la tête d'une troupe de brigands. Il consent à tout, les diamants sont imités à s'y méprendre ; le véritable écrin royal, dont la valeur est immense, vendu *par ses soins* dans les diverses capitales de l'Europe, remplit les coffres royaux, et Sa Majesté en montant sur le trône a le plaisir de se dire : « Mon diadème est faux, sans doute, mais son éclat suffit, et me voilà riche sans qu'il en ait coûté le moindre sacrifice à mes sujets. » Faut-il ajouter que la jeune reine, au comble de son bonheur, épouse, malgré ses conseillers, Henrique dont l'erreur dure jusqu'au dernier moment, et qui, entraîné par sa passion pour la Catarina, s'écrie avec désespoir : « Inutile de résister ! je t'aime, malheureuse ! je t'aime à en devenir fou ! Je me déshonorerai, je me couvrirai d'infamie, mais, puisqu'il le faut, je t'épouserai ! » Pour Rebolledo, il est nommé, lui, chef de la police secrète du royaume, par la très bonne raison qu'il en connaît particulièrement tous les malfaiteurs.

Ce libretto, qui, comme on voit, n'a nulle prétention à la vérité historique et à la vraisemblance, a paru intéressant et semé de situations bizarres et piquantes ; je trouve seulement que la part du musicien n'y est pas assez nettement dessinée, que les divers mouvements de l'action prennent trop de part dans les morceaux de chant. Il en résulte une grande indécision dans leur forme en général, et un défaut de suite dans le dessin musical des voix dont les plus charmants effets d'orchestre ne peuvent offrir de véritable compensation.

Comment faire entrer dans un duo des détails qui appartiennent évidemment au dialogue les plus familiers, tel que cette scène du premier acte dans laquelle Catarina invite don Henrique à prendre une tasse de chocolat? Et toutes ces lettres, et ces journaux, et ces signalements lus en musique, et ces fréquentes interruptions, fort comiques, sans doute, mais tout à fait hostiles au développement de la partition, quelles difficultés n'en devraient pas résulter pour la tâche du compositeur! Aussi n'oserions-nous pas affirmer qu'il les ait vaincues. La phrase mélodique de M. Auber dans cet ouvrage est courte, peu saillante, elle dégénère à tout instant en récitatif mesuré; très souvent c'est à la disposition du *libretto* qu'il faut s'en prendre. Mais ce dont le musicien est seul responsable, c'est du style plus ou moins dis-

tingué, neuf et franc de ses mélodies même les plus frivoles. Un poème d'opéra, quel qu'il soit, n'a jamais obligé un compositeur à n'écrire que des banalités; et un maître de l'expérience et de la réputation de M. Auber, peut toujours, surtout quand il a pour collaborateurs des hommes doués, comme MM. Scribe et Saint-Georges, de tant de ressources dans l'esprit, faire déblayer quelques parties de l'action afin de pouvoir y asseoir solidement le corps de son édifice musical. Il y a un nombre prodigieux de motifs de contredanse dans cette partition, dans l'*allegro* de l'ouverture, dans les ballades, dans les duos, dans les morceaux d'ensemble, partout. La première reprise est ainsi toute faite, il ne s'agira plus que d'en ajouter une seconde, et les quadrilles surgiront par douzaines. Évidemment c'est le but que s'est proposé M. Auber; il a cru plaire davantage par là au public spécial de l'Opéra-Comique, et lui plaire d'autant plus que ces thèmes dansants seraient moins originaux. La durée du succès peut seul démontrer si ce but a été atteint. A raisonner ainsi, la question d'art se trouve tout à fait écartée; il ne s'agit plus de savoir si l'auteur a mérité ou démérité de la musique, mais si son ouvrage a beaucoup rapporté au théâtre et lui rapportera longtemps.

Il n'est pourtant pas permis à la critique de se retrancher derrière de pareilles considérations;

bien moins encore de tourner à la louange de l'artiste, ce qui, aux yeux des hommes sérieux, mérite un blâme sévère, et de répéter gravement cette plaisanterie : « L'auteur a voulu faire une mauvaise chose, il a tant de talent qu'il y a parfaitement réussi. » Il faut d'ailleurs relever avec soin les rares passages dignes d'éloges. Ainsi l'introduction de l'ouverture, douce et calme, bien instrumentée, tissue d'harmonies choisies, a fait beaucoup de plaisir aux habitués de l'Opéra-Comique; l'*allegro*, sorte de pot-pourri bruyant formé de plusieurs flons-flons épars dans le cours des trois actes, est bien certainement dans le cas contraire. Ce n'est vraiment pas digne de M. Auber. La chanson de don Henrique, au moment de l'orage, est d'une intention comique, sans être fort intéressante, musicalement parlant. Le chœur des ouvriers imitant le bruit des marteaux avait été tellement vanté à l'avance, que cette prévention favorable lui a peut-être beaucoup nui. Cependant, j'ai peine à croire qu'un arpège vulgaire tel que celui-ci : *ré la fa, ré la fa, mi la sol, mi la sol*, dans le ton de *ré* majeur, auquel on ne ferait aucune attention si des instruments l'exécutaient, puisse devenir une chose belle et neuve, parce qu'il a été placé dans les voix. Cela pourrait servir à donner du relief à une idée si elle y était, mais ne saurait, je crois, en aucune façon la remplacer. Je m'attendais toujours, à chaque retour de ce

violent arpège, que l'orchestre allait développer au-dessus de lui quelque belle période mélodique dont il fût devenu ainsi l'accompagnement, comme dans le charmant finale du *Shérif* de M. Halévy : *Moi je vous dis qu'ils étaient trois !* mais j'avais tort, rien n'est arrivé. Le chœur-prière des faux moines est agréable à entendre comme toutes les harmonies consonnantes convenablement exécutées *piano* par des voix. Le second acte contient plusieurs traits finement dessinés pour le *soprano* de madame Thillon ; au troisième, le quintette dans l'antichambre de la reine m'a paru le morceau le mieux conduit et le seul réellement développé de toute la pièce. Le second thème y est ramené plusieurs fois avec bonheur.

LESUEUR

RACHEL, NOÉMI, RUTH ET BOOZ

21 décembre 1835.

M. Lesueur, dont les œuvres sacrées font le sujet de cette étude, est une exception fort rare parmi les compositeurs...
Son style est un style à part, dont la simplicité naïve et la force calme se distinguent des formes musicales actuelles, autant que la Bible diffère de nos poèmes modernes. Cette tournure particulière de l'esprit et des facultés musicales de M. Lesueur le rendait merveilleusement propre à traiter les sujets tirés des poésies hébraïques et ossianiques. Aussi, de toutes ses productions, celles qui se rattachent à cet ordre d'idées, passent-elles pour ses chefs-d'œuvre. Paisiello qu'on ne saurait accuser de gallomanie en fait d'art, écrivait en parlant de M. Lesueur :

« Sa musique est essentiellement expressive et originale. On y trouve cette simplicité antique si peu connue de nos contemporains, et dont Adolphe Hasse, seul d'entre tous les anciens compositeurs, paraît avoir entrevu la beauté. » Les gens qui ont rendu à Lesueur une justice éclatante ne sont pas tous capables de connaître ses œuvres et d'en pouvoir juger. Sans cela, ils n'eussent pas établi un parallèle entre sa manière et celle de Gluck et de Mozart, dont elle est aussi éloignée que je le suis, moi, des Antipodes. On est assez porté, en France, à vouloir rendre ses assertions authentiques, d'après l'autorité de certains auteurs qui ont écrit sur l'art musical, et dont plusieurs n'ont jamais été capables de composer un menuet.

L'harmonie est le point par lequel la musique de M. Lesueur diffère le plus de toutes les autres musiques connues. Elle a presque toujours une physionomie étrange et un tour imprévu, et n'en est pas moins aussi profondément expressive. Gluck savait rendre les sentiments et les passions par la récitation mélodique, Paisiello par la mélodie accentuée, M. Lesueur quelquefois y parvient par l'harmonie seule ; non point cette harmonie sèche, hérissée de dessins, de modulations, de phrases renversables, d'imitations, de canons, et d'entrées de fugue ; mosaïque musicale, sans mérite, puisqu'elle est sans objet, faite pour

l'étonnement des yeux et le tourment des oreilles ; qui prouve seulement la patience du compositeur, tout en mettant à l'épreuve celle des auditeurs ; et d'où on pourrait conclure que, si le musicien qui y excelle se fût exercé aussi longtemps à vaincre toute autre difficulté, comme par exemple celle de faire entrer à dix pas un pois dans le trou d'une aiguille, il y fût également parvenu ; et que pour récompense proportionnée à son mérite il a tout à fait droit... à un boisseau de pois.

L'harmonie de M. Lesueur est d'une nature différente, c'est l'harmonie pure, sans déguisement, sans ridicules oripeaux ; elle rêve, elle prie, elle pleure, elle éclate en accents pompeux, elle remplit le temple de vibrations solennelles et variées, comme les couleurs dont se pare le soleil en traversant les vitraux peints de la cathédrale. C'est l'harmonie vraie, ou du moins celle que tous les hommes sensibles au charme des accords ont saluée de ce nom. Outre l'expression qui lui est propre, et son originalité incontestable, l'harmonie de M. Lesueur est encore rehaussée par la mélodie toute particulière qu'elle produit. Et en disant que le dessin mélodique doit ici donner naissance aux accords, je ne veux pas donner à entendre que M. Lesueur fait ses chants après coup, mais seulement que la pensée harmonique est tellement forte chez lui qu'elle domine toutes

les autres et répand sur elles un reflet qu'il est impossible de méconnaître. Dans les mélodies nues, c'est-à-dire sans aucun accompagnement, on sent alors que le tissu harmonique est le canevas sur lequel il a brodé. M. Lesueur faisant un usage très réservé des harmonies chromatiques et employant de préférence les accords naturels de la gamme diatonique, on doit en conclure que ses chants sont d'une exécution très aisée. Cela n'est pas toujours vrai ; bien que les intervalles en soient simples, ils sont présentés cependant dans un ordre si imprévu bien souvent, que l'oreille s'en étonne et que la voix qui n'est point familiarisée avec ce style hésite à les aborder. D'ailleurs, ce qu'il y a de vraiment facile pour les chanteurs, c'est le vulgaire et le commun. Là seulement ils sont à leur aise ; il n'y a rien pour eux à comprendre ni à étudier, tout se devine, tout est su d'avance, et le larynx n'a pas plus de travail à faire que l'esprit. L'instrumentation de M. Lesueur est à peu près dans le même cas ; elle n'offre aucune difficulté matérielle, mais les accents, les nuances y sont si multipliés et d'un sentiment si délicat, qu'une espèce d'éducation est encore nécessaire aux artistes pour qu'ils puissent la rendre fidèlement. J'en excepte toutefois les grandes messes solennelles, où, par une excellente combinaison que motivent la grandeur des temples, et le petit nombre des exécutants,

M. Lesueur s'est abstenu en général d'employer les effets de demi-teinte, qui ne seraient point perceptibles. Le *forte* domine dans l'exécution, ou, pour mieux dire, il y est constant ; les principaux contrastes résultent de la présence ou de l'absence de la masse des instruments à vent. C'est le système de l'orgue appliqué à l'orchestre.

Parmi les particularités de cette instrumentation, il faut signaler : 1° l'usage fréquent des clarinettes et des bassons employés par groupes de quatre, le nombre des clarinettes se trouve ainsi doublé; 2° la division des violoncelles en deux moitiés, l'une suivant les altos et l'autre les contrebasses ; 3° les violoncelles divisés en deux masses inégales, la plus forte exécutant les parties graves, la moindre, composée de deux ou de quatre violoncelles au plus, marchant à l'octave de la mélodie; 4° l'emploi ingénieux de la grosse caisse, qui vient tonner à la fin de quelques morceaux, quand l'intensité de l'accent rythmique est devenue telle qu'il n'est plus possible de l'accroître autrement. Alors M. Lesueur la fait ordinairement dialoguer avec les timbales ; celles-ci frappant le second et le troisième temps (dans les mesures à quatre), et la grosse caisse le quatrième ou le premier. Le mouvement oscillatoire de ces percussions concordantes donne à la marche de l'orchestre une majesté extraordinaire. C'est en employant le *bruit* de cette manière qu'on en a

fait de la *musique*. Cet exemple, donné il y a plus de vingt-cinq ans, par M. Lesueur, n'a pas empêché ceux qui plus tard ont introduit la grosse caisse dans les orchestres de théâtre, d'en faire l'abus le plus révoltant, et de ruiner ainsi toute puissance instrumentale, en émoussant la sensibilité des organes auditifs par un continuel et absurde fracas.

La division des voix de M. Lesueur n'est pas non plus absolument la même que celle adoptée par la généralité des compositeurs. Au lieu de soprano, contralto, ténor et basse, il écrit premier et second soprano, premier et second ténor, première et seconde basse ; établissant ainsi ses chœurs à *six* parties, ou tout au moins à *trois*, *doublées à l'octave*. Dans son oratorio de *Noémi*, ils sont écrits à quatre parties, mais sans voix de basse ; il n'y a que des soprani et des ténors divisés en deux. Cette disposition chorale est d'une douceur extrême; Weber l'a également employée (après M. Lesueur) pour faire chanter les esprits d'Obéron. *Noémi*, composée spécialement pour la chapelle royale, comme *Ruth et Booz* et *Rachel*, est une des œuvres les plus remarquables de M. Lesueur. Il n'y en a pas une à notre avis où la couleur biblique soit mieux observée, et se manifeste sous des formes plus touchantes. Le sujet en lui-même est essentiellement musical, ce qui ne saurait atténuer le mérite de l'admirable parti

qu'en a tiré le compositeur. Je me rappelle encore l'impression de tristesse profonde que me faisait éprouver l'exécution de cet oratorio aux Tuileries il y a quelques années ; il est rare qu'une composition, même dramatique, parvienne à émouvoir à ce point.

Il se compose de plusieurs scènes, dont la première a pour objet les adieux de Noémi à Ruth et Orpha, ses belles filles. Après avoir perdu son mari et ses deux fils, morts sur la terre de Moab, Noémi ayant résolu de retourner à Bethléem, Ruth et Orpha, suivies de plusieurs de leurs jeunes parents moabites comme elles, la reconduisirent jusqu'au pays de Juda. Là, Noémi voulut les quitter et les obliger de retourner dans leur pays. Ruth seule s'y refusa ne pouvant se résoudre à se séparer d'elle. Noémi dit à Ruth : « Voilà votre sœur Orpha qui a embrassé sa belle-mère et qui s'en retourne dans son pays. » Ruth lui dit : « Je veux rester ici avec Noémi. » Noémi répond : « Votre sœur est retournée à son peuple et à ses dieux ; avec moi vous resteriez pauvre, allez avec elle, vers votre mère, vers vos proches parents et vous vous retrouverez dans l'abondance. — Ne vous opposez point à moi, dit Ruth, en me portant à vous quitter et à m'en aller ; car en quelque lieu que vous portiez vos pas, j'y vais, j'y cours avec vous, et partout où vous demeurerez, j'y demeurerai aussi ; votre peuple sera mon peuple et votre

Dieu sera mon Dieu. » La naïveté et le charme douloureux de ces paroles se retrouvent en entier dans la musique. On est pénétré, attendri, et tout étonné de l'être, tant le compositeur fait peu d'efforts pour vous émouvoir. La forme du premier morceau est très singulière : Ruth, Orpha et leurs parents expriment en chœur leur douleur par des phrases mesurées, auxquelles Noémi répond constamment en récitatif. L'orchestre se tait alors, et rend par son silence l'expression d'isolement qui se fait sentir dans le récitatif de Noémi, plus saillante et plus complète. Plus loin est un air de Ruth de la plus grande beauté; outre l'ordonnance générale, qui en est magnifique, je signalerai une phrase dont l'harmonie qui l'accompagne double encore la force expressive; je veux parler de celle qu'on trouve dans le milieu du morceau sur ces paroles : *Ibique locum accipiam sepulturæ ; hanc mihi faciat Dominus.* Le dévouement, l'amour filial, l'espoir et la crainte, ne sauraient dans une mélodie s'exprimer d'une façon plus douce, pendant que l'idée de la mort se retrouve dans les lugubres accents des basses et la sombre dissonance qu'elles murmurent sous le chant.

Mais ce qui m'a toujours paru le plus bel endroit de l'ouvrage, c'est l'adieu lointain d'Orpha et de ses compagnes, après qu'elles ont quitté Ruth et Noémi. Ce passage est d'un pittoresque achevé ; et tout ce que je pourrais dire n'en donnerait pro-

bablement qu'une idée fausse ; j'aime mieux renvoyer à la partition le lecteur musicien. L'*oratorio* de Noémi n'est pas assez compliqué pour ne pouvoir être lu ; je suis convaincu qu'on trouvera à le parcourir un charme réel, et qu'il sera pour les musiciens capables de sentir la sublimité du style biblique, le sujet d'une étude du plus haut intérêt.

ESQUISSE BIOGRAPHIQUE

15 octobre 1837.

Jean-François Lesueur est né à Drucat-Plessiel près d'Abbeville, en 1763, et non pas à Paris, comme on l'a dit récemment. Ses premières années furent laborieuses et calmes. Enfant de chœur de la maîtrise d'Amiens, il y reçut une éducation musicale des plus soignées, et n'en sortit que pour aller au collège faire sa philosophie et terminer ses études déjà fort avancées dans les langues anciennes. Sa famille, dont plusieurs membres s'étaient distingués dans diverses carrières honorables, le destinait à l'Église; mais la gloire de son grand-oncle, Eustache Lesueur, le peintre des Chartreux, lui parut la plus belle et la plus digne d'envie. L'opposition de son père fut, du reste, de courte durée, et bientôt le jeune

Lesueur put reprendre le cours de ses travaux de musique religieuse, auxquels il s'adonna d'abord exclusivement.

Les maîtrises étaient nombreuses à cette époque; il lui fut donc moins difficile qu'il ne le serait aujourd'hui de faire entendre ses premiers essais. Leur mérite évident ne tarda pas à ouvrir à Lesueur la carrière qu'il a parcourue depuis avec tant d'éclat. C'est ainsi qu'il entra successivement comme maître de chapelle à la cathédrale de Séez, à celle de Dijon, à l'église des Saints-Innocents de Paris (où il fut appelé sur un rapport de Grétry, de Philidor et de Gossec), à Notre-Dame de Paris (il emporta cette place au concours), et enfin à la chapelle impériale où l'avait précédé Paisiello. Sous Louis XVIII et sous Charles X, ce fut M. Cherubini qui partagea avec lui ces brillantes fonctions. Il dirigeait encore la musique des Saints-Innocents, quand une circonstance singulière vint exalter le désir qu'il éprouvait depuis longtemps d'écrire pour le théâtre, malgré les admonestations réitérées de son curé à ce sujet. Se promenant un soir aux Tuileries, il vit passer près de lui un homme grand et fort, aux traits sévères, à l'aspect rêveur et passionné à la fois, couvert d'une immense pelisse fourrée et portant à la main un énorme bambou, moins semblable à une canne qu'à une massue. Les promeneurs s'arrêtaient pour regar-

der l'étranger, et bientôt le nombre des curieux qui se pressaient autour de lui devint tel qu'il fut obligé en s'esquivant de sortir du jardin.

Le jeune maître de chapelle, perdu dans la foule, se demandait quel pouvait être cet homme dont l'apparition dans un lieu public excitait un intérêt si extraordinaire; quelques mots des passants le mirent au fait : c'était Gluck... Dès ce moment, ne rêvant plus que théâtres et drames lyriques, il se mit à la recherche d'un *libretto* où il put faire voir *qu'il était peintre aussi;* et quatre ans après, il obtint enfin celui de *la Caverne*, par lequel il débuta au Théâtre Feydeau, en 1793. Les répétitions de cet ouvrage furent orageuses; il y avait unanimité dans l'opinion des acteurs sur l'infériorité de la partition. Lesueur, ayant fait de très belle musique d'église, ne pouvait réussir dans le style théâtral; chacun en était bien convaincu avant d'en avoir la moindre preuve. Rien de plus naturel : ce raisonnement est encore aujourd'hui fort en vogue dans un certain monde où les lumières qu'on possède sur l'art égalent les égards que l'on a pour les artistes. Le public, qui se trompe quelquefois quand on brusque trop rudement ses habitudes, mais qui est, au moins fort souvent, un juge plein d'impartialité, donna un éclatant démenti à l'opinion qui condamnait ainsi d'avance l'opéra de Lesueur. Le succès de *la Caverne* fut prodigieux; on la

donna plus de cent fois en quinze mois, elle fut montée sur tous nos théâtres de province, petits et grands, où elle est encore fréquemment représentée, tant bien que mal, aujourd'hui. Lesueur m'a quelquefois parlé de la profonde et singulière tristesse qui s'empara de lui à cette époque. « J'avais tant ambitionné ce succès, me disait-il, j'avais tant redouté de ne pas l'obtenir, que le lendemain de ma victoire, n'ayant plus de sujets d'espoir ni de motifs de crainte, il me sembla que tout me manquait à la fois ; je me sentis accablé d'une mélancolie insurmontable, preuve évidente de l'insatiabilité de l'âme humaine, et je n'eus de repos qu'après avoir donné à l'avidité inquiète de la mienne un nouvel aliment. »

Un an après, en effet, parut au même théâtre l'opéra de *Paul et Virginie*, dont la fortune ne fut pas égale à celle de la partition qui l'avait précédé. Le chœur d'introduction, *Divin soleil*, en est seul resté, et nous l'avons fréquemment entendu jusqu'en 1830 aux concerts publics des Tuileries. C'est une page admirable à laquelle nous ne saurions indiquer de pendant chez aucun autre compositeur, tant les moyens d'effets y diffèrent de ceux auxquels la grande majorité des musiciens a coutume d'avoir recours.

Télémaque, *les Bardes* et *la Mort d'Adam*, succédèrent aux deux ouvrages que nous venons de nommer. Lesueur, dans *Télémaque*, s'était pro-

posé, en imitant le style mélodique et rythmique des anciens Grecs, de résoudre un problème d'érudition musicale dont lui seul peut-être pouvait apprécier la difficulté; aussi n'est-ce pas dans sa solution qu'il faut chercher la cause de l'accueil favorable que reçut *Télémaque*, mais seulement dans la valeur intrinsèque et toute moderne d'une foule de morceaux pleins d'énergie et d'une originalité frappante, tels que l'air de l'Amour au premier acte et le grand monologue de Calypso au troisième : *Je veux voir à mes pieds Eucharis expirante*, que madame Scio rendait avec tant d'entraînement.

Les Bardes furent représentés à l'Académie impériale de Musique en 1804, et la vogue de cet immense ouvrage égala, s'il ne la dépassa pas, celle qu'avait obtenue *la Caverne*, onze ans auparavant. L'étrangeté des mélodies, le coloris antique et rêveur particulier à l'harmonie de Lesueur, se trouvaient là parfaitement motivés. La poésie ossianique ne pouvait être traduite en musique d'une façon plus noble ni plus fidèle. On sait quelle était la prédilection de Napoléon pour ces chants attribués à Ossian; le musicien, qui venait de leur donner une vie nouvelle et plus active, ne pouvait manquer de s'en ressentir.

A l'une des premières représentations, l'Empereur enthousiasmé l'ayant fait venir dans sa loge après le troisième acte, lui dit : « Monsieur

Lesueur, voilà de la musique comme je n'en avais encore jamais entendu ; le second acte surtout est *inaccessible*. » Vivement ému d'un pareil suffrage, et des cris et des applaudissements qui éclataient de toutes parts, Lesueur voulait se retirer. Napoléon le prenant par la main le fit avancer sur le devant de la loge, et, le plaçant à côté de lui : « Non, non, restez ; jouissez de votre triomphe ; on n'en obtient pas souvent de pareil. » Certes, en lui rendant ainsi éclatante justice, Napoléon ne fit point un ingrat ; jamais l'admiration et le dévouement d'un soldat de la garde ne surpassèrent en ferveur le culte que l'artiste a professé pour lui jusqu'au dernier moment. Il ne pouvait en parler de sang-froid. Je me souviens qu'un jour, en revenant de l'Académie, où il avait entendu amèrement critiquer la fameuse *Orientale* de M. Victor Hugo, intitulée : *Lui !* il me pria de la lui réciter. Son agitation et son étonnement en écoutant ces beaux vers, ne peuvent se rendre ; à cette strophe :

Qu'il est grand là surtout, quand, puissance brisée,
Des porte-clefs anglais misérable risée,
Au sacre du malheur il retrempe ses droits,
Tient au bruit de ses pas deux mondes en haleine,
Et mourant de l'exil, gêné dans Sainte-Hélène,
Manque d'air dans la cage où l'exposent les rois.

N'y tenant plus, il m'arrêta ; il sanglotait.
La tragédie lyrique religieuse de *la Mort d'Adam*

n'eut qu'un petit nombre de représentations à l'Opéra. Malgré les beautés nombreuses et de l'ordre le plus élevé qui donnent tant de prix à cette partition, le défaut d'action du drame et la triste monotonie du sujet étaient des obstacles contre lesquels tous les efforts de la musique devaient nécessairement venir se briser.

Je crois pourtant que Lesueur mettait la conception musicale de *la Mort d'Adam* au-dessus de ses autres ouvrages; en se plaçant à son point de vue biblique et religieux, cette préférence se conçoit parfaitement. Sous le rapport dramatique, d'ailleurs, la composition du caractère de Caïn est des plus grandes et des plus énergiques que l'on connaisse. Ce rôle contient un air où le désespoir, le remords, la terreur et la rage du meurtrier d'Abel sont peints d'une manière sublime. Un tel morceau, bien mis en scène, exécuté par une voix mordante et timbrée, ferait frémir ; et, pour ce morceau, comme pour certaines scènes des *Bardes*, il faudrait répéter le mot de Napoléon : *C'est inaccessible.*

Alexandre à Babylone, grand opéra en trois actes, dernière production de Lesueur, n'a pas été représenté. Nous n'en connaissons que deux ou trois chœurs d'une splendeur tout orientale, que l'auteur parodia sur des paroles latines, et qu'il fit entendre, en 1828, à Notre-Dame, pour la cérémonie de l'ouverture des Chambres. Ses

compositions religieuses, messes, oratorios, motets, prières, sont en très grand nombre. Nous avons déjà entretenu nos lecteurs de *Noémi*, et de *Ruth et Booz*, admirables pastorales hébraïques, où les mœurs patriarcales revivent et s'expriment avec des accents d'une naïveté, d'une grâce et d'un pittoresque achevés. On a publié dans ces dernières années les oratorios de *Rachel*, de *Debora*, les trois parties de celui qui fut exécuté à Reims pour le sacre de Charles X, un *Te Deum* et plusieurs messes d'une grande étendue. La plupart de ces belles partitions sont généralement connues et appréciées.

Un seul ouvrage de Lesueur, l'*Histoire universelle de la musique* ne l'est point encore. Il y a travaillé trente ans; les recherches de toute espèce auxquelles il a dû se livrer pour bien connaître ce qu'était l'art musical chez les anciens Grecs, chez les Hébreux et les Égyptiens, effrayent l'imagination. Le résultat de tant de travaux accomplis avec la sagacité d'un esprit supérieur ne saurait manquer d'offrir le plus vif intérêt aux savants et aux artistes. Bien des préjugés tomberont si ce livre paraît; beaucoup d'opinions généralement admises, et consacrées comme des vérités, seront ruinées par leur base. Telle est, par exemple, celle qui refuse à l'antiquité la connaissance et l'usage de l'harmonie. Ce n'est point ici le lieu d'exposer les raisons dont le savant maître

se sert pour combattre le système admis dans toute l'Europe sur cette question, je me contenterai d'un fait : on connaissait avant lui la notation des Grecs, personne ne songera donc à lui contester la possibilité de transcrire dans nos signes modernes des fragments de leur musique. Or, c'est par ces fragments eux-mêmes, dont il a rassemblé une grande quantité, qu'il prouve sans réplique l'emploi des accords dans la musique antique. J'ai chanté avec lui, sur son manuscrit, une ode de Sapho d'un beau style mélodique et à *deux parties;* j'y ai vu, en outre, divers morceaux pour des voix accompagnées de plusieurs instruments, dont les accords ne se composaient guère que de *consonances,* il est vrai, et de quelques rares *suspensions dissonantes*, mais dont l'enchaînement formait cependant une *harmonie* très pure et assez riche. Je ne vois pas trop ce qu'on pourrait répondre à cela.

Lesueur, dont le caractère était d'une candeur et d'une bonté parfaites, eut cependant des ennemis acharnés. Méhul fut le plus ardent de tous. Témoin de la popularité de *la Caverne*, il voulut la détruire en composant une partition sur le même sujet et sous le même titre; *la Caverne* de Méhul tomba. Plus tard, obsédé par le succès des *Bardes*, il eut de nouveau recours au moyen qui lui avait si mal réussi la première fois; il écrivit *Uthal*, dont l'idée est à peu près la même que celle trai-

tée par Lesueur. Cette partition renferme incontestablement de grandes beautés ; mais pour lui donner une couleur plus sombre, Méhul crut devoir n'employer, au lieu et place des violons, que des altos, dont le timbre est en effet terne et mélancolique ; et Grétry, en entendant cet orchestre ainsi dépourvu de tons aigus, s'écria : « Je donnerais deux louis pour entendre une chanterelle ! » Le mot circula, et *Uthal*, que le public goûtait peu d'ailleurs, disparut bientôt de l'affiche. De là une haine implacable que Lesueur n'avait méritée ni provoquée en aucune façon. Il parlait peu des tracasseries que cette jalousie aveugle lui avait suscitées, mais jamais il ne manqua l'occasion d'exprimer tout ce que les grandes œuvres de son ennemi lui inspiraient d'estime, d'admiration ; il prisait fort *Euphrosine* et *Stratonice*.

Il regardait Mozart comme le premier des musiciens, et trouvait Gluck plus grand que la musique. Il avait peu de sympathie pour Weber, qu'il accueillit cependant avec un très vif empressement, quand il vint le voir, lors de son passage à Paris en 1826.

Pour Beethoven, il le redoutait comme l'antechrist de l'art. Son équité et son grand sens musical et poétique le mettaient dans l'impossibilité de méconnaître un tel génie ; mais il entrevoyait de ce côté le scintillement crépusculaire

de certaines idées qu'il ne voulait pas admettre, et, malgré lui, il s'attristait de la puissance qu'il leur voyait acquérir. L'ayant instamment prié de venir avec moi, au Conservatoire, entendre la symphonie en *ut* mineur, il y consentit. Ce chef-d'œuvre dont il n'avait aucune idée lui fit éprouver une commotion terrible dont il tremblait encore une heure après. Néanmoins, quelques mois plus tard, il regrettait la tendance de la nouvelle génération à suivre la trace du géant de la symphonie. Son style à lui ne se rapproche, je l'ai déjà dit, d'aucun autre, si ce n'est au dire de Paisiello, de celui des anciens maîtres Logroscino et Hasse (dit le Saxon); je trouve aussi, sous certains rapports, des affinités assez marquées entre sa manière et celle de Sacchini.

Mais dans l'ensemble de ses productions, dans son sentiment harmonique et mélodique, et dans la direction toute spéciale de ses idées, Lesueur fut incontestablement un maître original autant qu'ingénieux et savant. Il chérissait ses élèves; il leur prodiguait ses leçons, ses avis affectueux, les aidant de tous ses moyens, ne comptant avec eux ni le temps ni l'argent. Aussi la faveur d'être admis dans sa classe était-elle fort recherchée. Le nombre des jeunes compositeurs qui en sont sortis pour aller à Rome, après avoir obtenu le grand prix de l'Institut, est considérable. Parmi les lauréats des dix ou douze premières années

seulement, nous pouvons citer MM. Le Bourgeois (mort à Rome), Ermel, Pâris, Guiraud, Elwart, Prévost, Thomas, Boisselot, Bezozzi et l'auteur de cette esquisse.

Jean-François Lesueur, membre de l'Institut, professeur au Conservatoire, décoré des ordres de la Légion d'Honneur, de Saint-Michel et de Hesse-Darmstadt, est mort à Chaillot, le vendredi 6 octobre. Ses funérailles ont été dignes de son nom, de ce nom qui lui doit une illustration nouvelle. Une députation de l'Institut et presque tous les musiciens de Paris y assistaient. Plusieurs discours ont été prononcés, pendant que les larmes versées sur sa tombe témoignaient des affections que le grand artiste avait fait naître et des regrets sincères qu'il laisse après lui.

MEYERBEER

LES HUGUENOTS

I

10 novembre 1836

Comme toutes les œuvres qui attirent sur elles l'attention de la foule, comme tous les succès dont le retentissement est grand, la dernière œuvre et le dernier succès de Meyerbeer excitent des haines et des enthousiasmes incroyables. Les admirateurs et les détracteurs se coudoient à chaque représentation des *Huguenots*, les uns voudraient voir élever un temple au grand compositeur, les autres voudraient le voir mort et brûleraient son ouvrage en trépignant de joie. Il en fut, il en sera toujours ainsi. C'est la guerre des Gluckistes et des Piccinistes, qui se reproduit incessamment avec des épisodes plus ou moins variés. L'amour-propre, le désir de faire prédominer son opinion sur celle d'autrui, des intérêts

privés, de basses jalousies, sont ordinairement le motif de ces querelles; presque jamais on ne les voit naître de l'amour de l'art. « Vous êtes du Nord, je suis du Midi; vous êtes porté à la réflexion, j'aime la vie active; votre tempérament est nerveux, le mien est sanguin; en un mot, vos impressions diffèrent des miennes, vous adorez ce que je hais, vous vous plaisez à ce qui m'ennuie, et vous méprisez ce qui me charme, c'est ridicule, c'est insupportable, vous m'insultez, je vous exècre. » Ainsi raisonnent les uns.

« Cet homme écrit autrement que moi, il a découvert dans certaines parties de l'art des ressources que je ne soupçonnais pas, sa musique est la critique vivante de la mienne. C'est mon ennemi naturel, guerre à lui! » Ainsi disent les autres. Les vrais amis de l'art ne procèdent pas ainsi; et sans faire de fausse modestie, ni prétendre non plus tout à fait à une réputation de *sainteté* qu'il est assez difficile de soutenir, nous nous rangerons parmi ces derniers, et comme eux nous essaierons de nous soustraire à toute influence étrangère dans l'appréciation de l'œuvre importante qui fait le sujet de cette étude. Ce travail, assez difficile il y a peu de jours encore, le sera moins aujourd'hui grâce à la partition qui vient enfin d'être publiée, et que nous avons sous les yeux. Les compositions vastes et complexes comme celles de Meyerbeer ne peuvent être com-

prises sans étude dans leur ensemble, moins encore dans leurs détails, et si certains critiques savaient à combien d'erreurs peut donner lieu une méprise en apparence légère, ou seulement un moment d'inadvertance de leur part, probablement ils ne se hâteraient pas tant d'émettre *a priori* des opinions que, d'ailleurs, grâce à un défaut absolu d'éducation musicale, il leur serait fort difficile de motiver.

L'opéra des *Huguenots*, comme celui de *Robert le Diable*, comme la plupart des grands ouvrages en cinq actes de l'école moderne, n'a point d'ouverture. Peut-être les développements symphoniques exigés par l'immensité du sujet dramatique, ordinairement choisi en pareille circonstance, dépasseraient-ils les proportions accordées à la musique instrumentale dans nos théâtres ; peut-être aussi les compositeurs craignent-ils de fatiguer, dès le début, un auditoire dont l'attention peut à peine suffire au long exercice qu'ils viennent réclamer d'elle. Sous ce double rapport il est possible qu'une simple introduction soit plus convenable ; mais je ne puis m'empêcher de regretter cependant qu'un compositeur comme M. Meyerbeer n'ait pas écrit d'ouverture, surtout quand je vois les beautés dont brillent ses introductions. Celle de *Robert* est un modèle qu'on égalera difficilement, et celle des *Huguenots*, moins saisissante à cause du caractère religieux

qui en fait le fond, me semble, dans un autre genre, digne en tout point de lui être comparée. Le fameux choral de Luther y est savamment traité, non point avec la sécheresse scholastique qu'on remarque trop souvent en pareil cas, mais de manière à ce que chacune de ses transformations lui soit avantageuse, que chacun des rayons harmoniques que l'auteur projette sur lui n'aboutisse qu'à le colorer de teintes plus riches, et que sous le tissu précieux dont il le couvre, ses formes vigoureuses se dessinent toujours nettement. La variété des effets qu'il en a su tirer, surtout à l'aide des instruments à vent, et l'habileté avec laquelle leur *crescendo* est ménagé jusqu'à l'explosion finale, sont vraiment merveilleuses.

Le chœur : *A table, amis, à table!* est d'une verve remarquable ; la mélodie épisodique du milieu : *De la Touraine versez les vins,* plaît surtout par sa coupe rythmique et par la manière originale dont elle est modulée. Le morceau est en *ut*, et au lieu d'aller à la dominante par la route ordinaire, le passage par le ton de *mi* naturel majeur que l'auteur a choisi donne au ton de *sol* qui survient immédiatement une fraîcheur délicieuse. Je ne reprocherai à ce morceau qu'un peu de laisser-aller dans la prosodie qui en rend les paroles fort difficiles à prononcer et le petit *allegro* à *trois huit* qui précède la *coda*. Le thème sautillant et

syllabique qu'on y trouve à regret sort tout à fait du style de l'auteur pour tomber dans celui de la mauvaise école italienne, et de plus il rompt l'unité d'intention et de couleur de la scène sans en augmenter l'effet.

L'accompagnement du récitatif de Raoul est d'une expression fort piquante ; on y reconnaît les cris joyeux, les agaceries libertines des étudiants dont il a trouvé entourée sa belle maîtresse. La romance qui suit est plus remarquable par la manière dont elle est accompagnée que par le chant lui-même. La viole d'amour y est fort bien placée, et l'entrée de l'orchestre, retardée jusqu'à l'exclamation : *O reine des amours!* est une idée heureuse. Dans les couplets : *A bas les couvents maudits!* qui succèdent au choral chanté avec tant de bonheur par Marcel, un côté du caractère de ce vieux serviteur est supérieurement dessiné, c'est celui du soldat puritain dont la joie est si sombre qu'à l'entendre on ne peut distinguer s'il rit ou s'il menace. L'instrumentation surtout en est fort étrange, le chant se trouvant placé entre les deux timbres extrêmes de l'orchestre, celui des contrebasses et celui de la petite flûte, pendant que le rythme est marqué par des coups sourds de grosse caisse *pianissimo*. La fanfare de trompettes en *ut* majeur donne un accent de triomphe féroce à la phrase : *Qu'ils pleurent, qu'ils meurent,* et fait ressortir davantage le fanatisme de la sui-

vante, murmurée à demi-voix dans le mode mineur : *Mais grâce, jamais.*

Dans toute la suite du rôle de Marcel, ce même caractère est constamment observé, il l'est même dans les récitatifs que l'auteur n'a accompagnés qu'avec des accords de violoncelles, comme dans les anciens opéras; harmonie terne, gothique et en même temps sévère, parfaitement analogue aux mœurs du personnage.

Le chœur : *L'aventure est singulière !* ne me paraît pas à beaucoup près à la même hauteur. Le rythme sautillant qui en fait le fond est peu distingué. On voit que l'auteur n'a écrit ces quelques pages qu'à contre-cœur ; je crois même qu'une heureuse coupure les a fait disparaître depuis peu de la représentation.

L'entrée du page Urbain : *Une dame noble et sage,* est au contraire d'une mélodie exquise, relevée encore, dès la seconde période, par un accompagnement chantant auquel une accentuation, placée à contre temps sur les temps faibles, donne la physionomie la plus piquante ; c'est gracieux et un peu impertinent, comme doit être tout page bien appris.

Il faut signaler encore dans le morceau d'ensemble suivant, une excellente idée de la même nature : *Les plaisirs, les honneurs !* qui fait ressortir avec beaucoup d'avantage, le *Te Deum* en style choral dont le vieux Marcel accompagne les autres voix.

Le second acte a été jugé très sévèrement et

fort mal à mon avis. L'intérêt n'en est pas à beaucoup près aussi grand que celui du reste de la pièce; mais la faute en est-elle au musicien? Et celui-ci pouvait-il faire autre chose que de gracieuses cantilènes, des cavatines à roulades et des chœurs calmes et doux, sur des vers qui ne parlent que de *riants jardins*, de *vertes fontaines*, de *sons mélodieux*, de *flots amoureux*, de *folie*, de *coquetterie* et de *refrains d'amour* que *répètent les échos d'alentour?* nous ne le croyons pas, et certes, il ne fallait rien moins qu'un homme supérieur pour s'en tirer aussi bien. Le chœur des baigneuses, avec son dessin continu des bassons en dessous, et les tenues de la voix du page en dessus, serpente ainsi au milieu de l'harmonie avec une nonchalance pleine de volupté.

Le mérite de la scène dialoguée entre Raoul et la reine Marguerite est fort grand sous le rapport dramatique; toutes les intentions en ont été saisies par le compositeur avec cette finesse et cette grande entente de la scène qui lui sont familières; je trouve seulement au thème principal : *Ah! si j'étais coquette!* le défaut de trop rappeler celui du chœur de Robert : *Le vin, le jeu, les belles.* C'est une de ces ressemblances qui ne frappent pas d'ordinaire le compositeur, parce qu'elles sont moins dans la forme extérieure ou dans l'harmonie, que dans un sentiment mélodique qui n'est jamais pour lui tout à fait le même que pour son auditoire.

Je trouve à l'occasion du serment : *Par l'honneur, par le nom que portaient mes ancêtres*, un autre exemple de la différence qui sépare les impressions musicales reçues par l'oreille seulement, de celles qu'on perçoit par l'oreille aidée des yeux. L'ensemble : *Devant vous nous jurons éternelle amitié*, est sur l'accord de *ré* majeur, frappé avec force pendant plusieurs mesures par les voix et l'orchestre, et l'andante à quatre voix seules qui lui succède est en *mi* bémol. La préparation de ce nouveau ton est faite au moyen de l'accord de quinte diminuée, *ré*, *fa* naturel, *la* bémol, écrit très lisiblement dans la partition. On pourrait donc croire que la transition ne sera pas trop brusque ; elle l'est cependant, et plusieurs causes concourent à lui donner une grande dureté : la force extrême et la prolongation de l'accord de *ré*, d'abord, qui, remplissant la salle de ses vibrations éclatantes, s'installe dans l'oreille de l'auditeur de manière à ce qu'on ne puisse l'en chasser que par une puissance de tonalité et une intensité de son plus grandes encore ; la faiblesse disproportionnée et la brièveté excessive des deux notes *fa* et *la* bémol de l'accord intermédiaire, murmurées *pianissimo* dans le bas de l'orchestre de manière à ce qu'on les entende à peine, pendant que le *ré* majeur bourdonne encore avec fureur, au moins dans la mémoire de chacun ; une faiblesse analogue dans l'attaque douce des quatre voix

sans accompagnement sur l'accord de *mi* bémol, après la grande clameur de toutes les voix et de tout l'orchestre sur celui de *ré*, et enfin l'appogiature (*mi* naturel) du ténor, qui, se faisant entendre dès les premières notes du nouveau ton et sur l'accord diminué de la sensible, en détruit la clarté et affaiblit la tonalité de *mi* bémol au moment même où il est le plus important de l'établir et de faire cesser pour l'oreille toute espèce d'indécision. Il est probable que ce défaut n'existe pas pour M. Meyerbeer; il sera même beaucoup moins saillant pour moi dès aujourd'hui, parce que je viens de lire la partition, et qu'à l'avenir j'entendrai, comme l'auteur, l'accord préparatoire qu'il a placé dans l'orchestre, et qu'il est impossible de remarquer sans en être prévenu. Le *tutti* suivant : *Que le ciel daigne entendre et bénir ces serments*, est pour les voix, les basses surtout, d'une difficulté immense causée par un trop grand nombre de modulations enharmoniques extrêmement rapprochées les unes des autres. Je crois qu'on peut, à l'égard de tout le reste de ce finale, adresser le même reproche au compositeur. Beaucoup de grands harmonistes comme lui l'ont quelquefois encouru.

Mais nous allons être, au troisième acte, amplement dédommagés, il s'ouvre par un chœur de promeneurs : *C'est le jour du dimanche, c'est le jour du repos*, plein d'une joyeuse bonhomie, que

font bientôt oublier les couplets des soldats huguenots et les litanies des femmes catholiques. Ceci est véritablement un magnifique tissu musical ; la difficulté vaincue y devient un mérite réel, à cause de l'admirable résultat qu'elle amène. L'auteur, dans cette partie de son œuvre, a réalisé une proposition d'où, au premier abord, il semble ne devoir naître qu'une masse confuse de sons sans aucun intérêt ; on peut croire qu'il ne s'agit que d'une combinaison péniblement élaborée, faite pour les yeux plus que pour l'oreille, comme ces tours de force tant vantés dans les écoles, sous le nom de double fugue sur un choral (excellents exercices du reste) que le père Martini et beaucoup d'autres musiciens religieux pratiquaient volontiers, pour se préserver, je crois, de l'approche du diable qu'une telle musique est bien faite pour épouvanter. Il n'en est rien cependant. Au premier chœur de soldats, énergique, chaleureux et franc, accompagné syllabiquement par des voix imitant le tambour, succède une douce prière de femmes, qui entendue d'abord sans accompagnement, comme la chanson précédente, se réunit à elle, au moment de la rentrée de l'orchestre. Ces deux morceaux, de caractères opposés, s'enchaînent et se marient admirablement sans aucun effort et sans la moindre obscurité harmonique. Ils ne sont pas seuls pourtant, car, dès la seconde mesure, un troisième chœur

vient s'y adjoindre, c'est celui des hommes catholiques exprimant par de vives exclamations l'horreur que leur causent les chants impies des huguenots au moment du passage des saintes images. Les amateurs demandent quelquefois à quoi servent les études si longues auxquelles se condamnent quelques compositeurs, à quoi tend ce qu'ils appellent la *science* du musicien : c'est à produire des œuvres d'*art* merveilleuses comme celle-ci, non point dans le but puéril d'étonner, mais d'exciter un sentiment où le plaisir et l'admiration se confondent; c'est à accomplir enfin sans difficulté la tâche souvent ardue que lui imposent certaines situations, certaines données dramatiques d'où jaillissent en foule les contrastes les plus heureux, mais qui, entre des mains inhabiles, ne produiraient que désordre et chaos. L'amalgame musical que je viens de citer est une chose curieuse pour les artistes et belle pour tout le monde; on n'avait encore rien tenté au théâtre d'aussi vaste en ce genre; les trois orchestres du bal de Don Juan n'y ressemblent pas.

Dans cet acte, qu'on avait aux premières représentations voulu sacrifier aux deux derniers, se trouve encore un fort beau duo de basse et soprano, d'un caractère neuf, remarquable surtout par un *dessin obstiné* d'accompagnement qui s'empare peu à peu de l'attention, et finit par intéresser

vivement, bien qu'il ne se compose que d'une note frappée deux fois et répercutée à l'octave. N'oublions pas le septuor du combat pour quatre basses et trois ténors, composition du plus haut style, dont les détails sont aussi admirables que l'ensemble, et que nous rangerons parmi les plus belles productions de la musique moderne. Après l'appareil vocal déployé dans ces différentes scènes, il semble impossible que le musicien puisse tirer encore de nouveaux effets des voix; mais son génie a d'étonnantes ressources, il nous le prouve dans la dispute de ces deux groupes de femmes, où, du choc des dissonances de seconde mineure et majeure, jetées avec force sur un débit syllabique brusquement accentué, jaillissent des effets pour lesquels les points de comparaison me manquent absolument. Le finale, avec le second orchestre placé au fond du théâtre, ne me paraît pas heureux; c'est plutôt clinquant que brillant, le drame n'exigeait pas ce déploiement extraordinaire de forces instrumentales, et la musique n'y gagne pas assez pour le justifier.

Nous allons voir maintenant quelles merveilles l'infatigable auteur des *Huguenots* a répandues sur le reste de sa partition, et de quels accents il a su animer les scènes violentes qui s'y déroulent, après le coloris si vif et si brillant qu'il a répandu sur tout ce que les trois premiers actes offraient de pittoresque à ses inspirations.

II

10 décembre 1836.

Dans les actes précédents, le compositeur avait dû quitter de temps en temps le style sévère qui lui est propre, pour un autre plus en rapport avec certaines exigences théâtrales, devant lesquelles les plus nobles têtes s'inclinent, mais dont la pureté de l'art a toujours plus ou moins à souffrir. Ici nous l'allons voir, n'obéissant qu'à l'impulsion de son génie, s'élever à une hauteur qu'il est donné sans doute à bien peu de ses rivaux de pouvoir jamais atteindre. De légères cavatines, ornées de fioritures et de traits vocalisés, ne sont pas à la vérité très aisées à revêtir de cette grâce et de cette vive originalité qu'on remarque dans celles de M. Meyerbeer; on peut écrire de la musique brillante et avantageuse pour le chanteur, qui soit en même temps dépourvue de toute invention et tissue tout entière de lieux com-

muns, je le sais. Aussi ne cherchai-je point à diminuer le mérite réel du compositeur dans ce travail souvent ingrat et antipathique à ses habitudes ; je crois seulement que ce mérite ne saurait être comparé à celui de la grande musique dramatique, véritable puissance qui subjugue à la fois les passions, les sentiments et la réflexion, pendant que l'autre musique, jouet plus ou moins frivole, ne se propose d'autre but que la récréation de l'oreille. Ces magnifiques combinaisons de chœurs de divers caractères que nous avons signalées au troisième acte, ne sauraient même, selon nous, malgré la richesse de leurs résultats, être mises en parallèles avec les scènes passionnées auxquelles nous allons assister. Pour écrire les unes, il suffit d'un musicien ingénieux : pour concevoir et dessiner aussi largement les autres, il fallait absolument un homme de génie.

Après un récitatif dialogué entre Raoul et Valentine, récitatif plein d'amour et d'angoisse, commence le morceau d'ensemble de la conjuration.

Je ne connais pas au théâtre de scène à proportions plus colossales et dont l'effet soit plus habilement gradué du commencement à la fin.

En voici le plan. C'est d'abord un *allegro moderato* accompagné d'un dessin obstiné en triolets des instruments à cordes, dont la tournure est trop mélodique pour qu'on doive lui appliquer la dénomination de récitatif mesuré ; c'est une de

ces formes intermédiaires, familières à M. Meyerbeer, qui tiennent du récitatif autant que de l'air et ne sont cependant ni l'un ni l'autre. Elles sont excellentes quelquefois pour soutenir l'attention de l'auditeur; souvent aussi elles ont l'inconvénient de ne pas laisser assez apercevoir l'entrée des airs ou des morceaux d'ensemble mesurés, en effaçant trop la différence qui sépare ceux-ci du *dialogue* ou parler musical. Ici l'emploi de ce genre de déclamation mélodique est d'autant plus heureux qu'il est précédé d'un récitatif simple et suivi d'un *andantino* essentiellement chantant. Il intéresse sans impressionner beaucoup; il prépare l'oreille aux grands développements qui se préparent; c'est le point de départ du *crescendo*.

L'*andantino* dont je viens de parler : *Pour cette cause sainte,* doit être considéré pour ainsi dire comme le thème principal de toute la scène. Nous le voyons, en effet, revenir trois fois à des intervalles assez éloignés, et toujours enrichi de nouvelles idées accessoires, de plus en plus énergiques. Les deux périodes dont cette grande phrase se compose sont modulées d'une façon aussi heureuse qu'originale; l'une et l'autre cependant n'abordent que des tons d'une relation très rapprochée de la tonalité principale *mi* naturel majeur. La première passe par le ton du *sol dièze* mineur pour rentrer aussitôt en *mi*, et la seconde par celui de *sol naturel* majeur, qui ne

fait également qu'apparaître, mais en donnant un éclat remarquable au retour subit et inattendu de la cadence parfaite du ton de *mi* majeur, qui amène la conclusion. Le *tempo primo* revient avec son dessin obstiné et sa déclamation mélodique ; on y trouve une expression de rare bonheur, celle de Nevers, au moment où brisant son épée, il s'écrie :

Tiens, la voilà, que Dieu juge entre nous.

Après une nouvelle apparition du thème *andantino*, et quelques mesures de récitatif simple, Saint-Bris donne ses ordres aux conjurés sur une phrase dont le caractère sombre naît plutôt du timbre de la voix grave qui la chante et de l'accompagnement des basses de l'orchestre, que de son expression propre. J'en excepte seulement la fin : *Tous, tous frappons à la fois*, répétée à la tierce supérieure par les ténors, et à la tierce inférieure par les basses du chœur ; cette combinaison est d'une couleur sinistre, et d'un accent menaçant dont la vérité ne saurait être méconnue. Mais, plus loin, je trouve le sujet d'une observation qui paraîtra peut-être minutieuse, et que je me serais bien gardé de faire s'il ne se fût pas agi de l'un des plus grands musiciens existants Saint-Bris s'écrie, sur un mouvement vif :

Le fer en main, alors levez-vous tous ;
Que tout maudit expire sous vos coups.
Ce Dieu qui nous entend et vous bénit d'avance,
Soldats chrétiens, marchera devant vous.

Puis Valentine dit, *à part*, avec angoisse :

Mon Dieu, mon Dieu, comment le secourir
Il doit entendre, hélas! et ne peut fuir,
Je veux et n'ose auprès de lui courir.

Or, la phrase musicale sous laquelle le compositeur a placé ces paroles de sentiments si opposés, et que chantent deux personnages dont l'un tremble et l'autre menace, cette phrase, dis-je, est presque absolument la même pour tous les deux.

La convenance dramatique et la vérité d'expression s'accommodent-elles bien de ce double emploi mélodique, et le raisonnement ne démontre-t-il pas ou que la phrase est d'une expression vague, et peu saillante, ou bien que, dans le cas contraire, elle est incompatible avec le caractère de l'un des deux personnages?...

Cette licence, d'un usage fréquent dans les ouvrages légers et de demi-caractère, devient ici d'autant plus grave, ce me semble, que la scène est plus importante, que l'auteur l'a considérée d'un point de vue plus élevé, et qu'il a prêté partout ailleurs aux passions un langage plus naturel et plus vrai. Un instant de lassitude aura sans doute fait glisser le grand compositeur dans cette voie qui n'est pas la sienne. Mais par quel sublime élan nous l'en voyons sortir aussitôt! Trois moines s'avancent lentement, l'orchestre, dans un mou-

vement modéré, exécute un rythme à trois temps fortement accentué, sur lequel les trois voix viennent poser en sons soutenus leur hymne sacrilège : *Gloire au Dieu vengeur!* Tout à coup, le rythme menaçant cesse, et les instruments de cuivre plaquent quatre fois de suite deux accords majeurs en relation enharmonique, celui de *mi naturel* et celui de *la bémol*, pendant que Saint-Bris et les trois moines chantent à l'unisson sur deux notes seulement (*sol dièze, ut naturel*).

> Glaives pieux, saintes épées,
> Qui dans un sang impur serez bientôt trempées,
> Vous par qui le Très-Haut frappe ses ennemis,
> Glaives pieux, par nous soyez bénis.

A ce dernier vers, les voix se divisant forment une harmonie inattendue dans le ton d'*ut* majeur, sans accompagnement, et modulant de proche en proche, ramènent le thème de l'hymne en *la bémol*, repris alors par le chœur tout entier, et accompagné de toute la force des archets par le grand rythme des basses et violons déjà entendu au début. A partir de cette entrée du chœur, cette gravité devient si terrible, chaque temps de la mesure est frappée avec tant de force, les voix se heurtent en dissonances si âpres, il y a dans tous les accents, dans toutes les formes mélodiques, un si épouvantable mélange du style religieux et du style frénétique, qu'il fallait un effort vraiment

extraordinaire pour terminer un tel *crescendo* par un effet supérieur à tout ce que nous venons de signaler. Voici comment M. Meyerbeer y est parvenu. Après quelques mots prononcés à voix basse, les moines font signe aux assistants de se mettre à genoux et les bénissent en traversant lentement les différents groupes. Alors, dans un paroxysme d'exaltation fanatique, tout le chœur reprend le premier thème : *Pour cette cause sainte*, mais cette fois, au lieu de diviser les voix en quatre ou cinq parties, comme auparavant, le compositeur les rassemble à l'unisson et à l'octave en une seule masse compacte, au moyen de laquelle la tonnante mélodie peut braver les cris de l'orchestre et les dominer tout à fait ; en outre, de deux en deux mesures, dans les intervalles de silence qui séparent chaque membre de la phrase, l'orchestre se gonfle jusqu'au *fortissimo*, et au moyen d'une attaque intermittente des timbales secondées d'un tambour, produit un râlement étrange, inouï, qui frappe de consternation l'auditeur le plus inaccessible à l'émotion musicale. Cette sublime horreur me paraît supérieure à tout ce qu'on a tenté de pareil au théâtre depuis de longues années ; et, sans rien ôter à *Robert le Diable* de son rare mérite, je dois ajouter que, sans en excepter le fameux trio, je n'y trouve pas le pendant de cette immortelle peinture du fanatisme. Le duo qui lui succède est presque à la

même hauteur; je crois, cependant, que les modulations y sont trop multipliées; mais les plus hétérogènes y sont présentées avec tant d'adresse, que l'unité du morceau n'en souffre que peu. L'un des plus saillants épisodes me paraît être la cavatine : *Tu l'as dit; oui, tu m'aimes*, dont le chant si tendre reçoit un nouveau charme des réponses en écho des violoncelles, et dont l'instrumentation générale a tant de grâce et de délicatesse. La péroraison ensuite étonne par sa hardiesse, parfaitement motivée, il est vrai, mais non moins réelle : le duo finit à peu près en *récitatif*, par *un solo*, et sur la *note sensible*. Ce dénoûment musical, si contraire à nos habitudes, semble devoir manquer de la force et de la chaleur nécessaires à la conclusion d'un tel acte; et, tout au contraire, la dernière exclamation de Raoul : *Dieu, veillez sur ses jours, et moi je vais mourir*, est si déchirante, que l'effet de l'*ensemble mesuré* le plus vigoureux ne saurait lui être supérieur.

L'air de danse qui ouvre le cinquième acte est fort court, mais remarquable par son élégance chevaleresque; les interruptions, causées par le son lointain des cloches, y sont habilement placées. Le morceau de Raoul, à son entrée au milieu du bal, me semble manquer de mouvement dramatique; le récitatif n'en est pas, pour moi du moins, assez serré; les silences, placés dans la partie vocale entre chaque vers, refroidissent le

débit et brisent l'élan de la passion au moment de sa plus grande puissance. Peut-être, par ces lacunes, le compositeur a-t-il voulu rendre l'espèce de suffocation qui coupe la parole d'un homme bouleversé d'horreur comme doit l'être Raoul dans un pareil moment. Ce serait fort naturel, il est vrai ; mais je crois qu'un pareil degré de vérité n'est pas celui qui convient à un grand théâtre comme l'Opéra, où l'éloignement et le bruit de l'orchestre empêchent le spectateur de remarquer l'expression du visage, le tremblement nerveux, la respiration haletante de l'acteur et les mille finesses de pantomime, qui, en complétant la pensée du compositeur, peuvent seules la justifier tout à fait. J'en dirai autant de l'air suivant : *A la lueur de leurs torches funèbres*, dont le plus grand tort, à mon sens, est d'être un air. Le drame s'arrête évidemment pour laisser le chanteur faire sa description des désastres qui ensanglantent Paris. A peine les protestants ont-ils appris le massacre de leurs frères, qu'ils doivent, au contraire, interrompre par un cri le porteur de la nouvelle, et se précipiter hors de la salle du bal sans écouter d'inutiles détails.

Le trio suivant est conçu tout autrement ; quoique fort long, puisqu'il remplit à lui seul presque tout le dernier acte, il est si admirablement conduit qu'il ne paraît guère plus long qu'un morceau ordinaire. Le début est jeté dans un moule nouveau.

Ces interrogatoires sévères de Marcel, auxquels répondent pieusement les voix des deux amants; les sons graves et pleins de tristesse de la clarinette-basse, seul accompagnement du chant de Marcel ; ce silence même du reste de l'orchestre, tout concourt à donner à l'ensemble musical de cette scène quelque chose de grandiose et d'imprévu dans sa solennité.

Les chœurs entendus dans le temple voisin, chantant le choral de Luther au milieu des cris des meurtriers et de leurs rauques fanfares, produisent un contraste des plus saisissants. Ce chant d'assassins et celui des trompettes qui l'accompagnent, sont d'ailleurs, même pris isolément, d'une expression atroce. L'auteur a su la leur donner par un moyen fort simple, mais qu'il fallait trouver, et, de plus, qu'il fallait oser employer : c'est l'altération de la sixième note du mode mineur. La phrase brutale dans laquelle cette note est jetée en *la* mineur et le *fa* (sixième note), qui devrait être naturel, est constamment *dièzé*. L'effet vraiment horrible qui en résulte est un nouvel exemple du caractère prononcé des combinaisons auxquelles cette note, avec ou sans altérations, peut donner lieu. Gluck en avait déjà tiré plusieurs fois grand parti, d'une autre manière ; je ne citerai que la basse célèbre de l'air du troisième acte d'*Iphigénie en Tauride*, sous le vers :

Ah ! ce n'est plus qu'aux sombres bords.

L'air est en *sol* mineur, et la basse arrivant par degrés conjoints sur le *mi naturel* à l'endroit que j'indique, cette note imprévue répand tout à coup sur l'harmonie une teinte noire et lugubre qui donne le frisson. Dans *les Huguenots*, elle resplendit au contraire, mais comme une épée nue ; il y a de la joie dans son accent, mais de cette joie que, dans toutes les guerres de religion, les vainqueurs empruntent aux tigres et aux cannibales. Placée dans les trompettes, cette note, grâce au timbre perçant de l'instrument, redouble d'âpreté et grince alors avec une férocité diabolique. Ce n'est pas là une des moindres inventions de M. Meyerbeer, dans une œuvre où, à côté de tant de beautés d'expression, les combinaisons nouvelles brillent en si grand nombre.

Sans tenir compte des rares morceaux des *Huguenots*, dont le style ne se maintient pas à la hauteur des autres comme, par exemple, le solo de Marcel avec les harpes : *Voyez, le ciel s'ouvre*, beaucoup de gens entraînés par la force créatrice qui se manifeste si fréquemment dans cette partition, n'hésitent pas à la placer au-dessus de son aînée. Cette préférence n'enlève rien à l'admiration due à *Robert le Diable;* nous la croyons tout à fait méritée, et l'auteur lui-même probablement ne nous démentirait pas.

LE PROPHÈTE

I

29 avril 1849.

.

On voit que l'amour tient peu de place dans l'action de ce livret, mais tant d'autres passions tendres le remplacent, que l'intérêt ne languit pas un seul instant. Tout y est disposé en outre pour la plus grande gloire du compositeur, et d'habiles et saisissants contrastes y sont ménagés pour le plaisir des yeux ; il réunit donc toutes les conditions voulues aujourd'hui pour un excellent poème d'opéra.

Après avoir produit à Paris deux ouvrages tels que *Robert* et *les Huguenots*, c'était une tâche immense pour M. Meyerbeer d'aborder une troisième fois la scène lyrique. Il y avait même un certain danger pour lui dans ce sujet du *Pro-*

phète, tout dramatique et musical qu'il soit, à cause de certaines ressemblances qu'il présente avec celui des *Huguenots*.

Je veux parler de l'obligation où il mettait le compositeur de recourir encore à l'emploi fréquent d'un thème religieux (celui des anabaptistes) et du style grave, sombre même, que les caractères de ces fanatiques rendait obligatoire, comme avait déjà fait le Marcel des *Huguenots*. Mais le grand maître a habilement vaincu cette difficulté. Le choral latin : *Ad nos venite, miseri*, est bien choisi d'abord, et son caractère lugubre prend un aspect de plus en plus terrible au fur et à mesure que le fanatisme de la nouvelle secte va se propageant et grandissant.

Au lever de la toile, deux paysans dialoguent une charmante musette, pleine de fraîcheur et d'originalité.

Le chœur: *La brise est muette*, est doux et gracieux, on remarque dans l'orchestre des effets neufs de pizzicato unis à des traits de petite flûte Après une jolie cavatine de Berthe, on est frappé de la couleur étrange du psaume des trois anabaptistes chanté à l'octave et à l'unisson par deux voix de basse et un ténor. La scène révolutionnaire commence : tous les murmures, les exclamations, les bruits de l'émeute sont reproduits par la musique avec un bonheur inouï, et la rumeur populaire toujours grandissante éclate

enfin sur une reprise du psaume anabaptiste avec une fureur dont les émeutes réelles ne nous ont pas encore donné une idée. Cela fait frémir. On sent que le plus terrible des fanatismes, le fanatisme religieux est de la partie. Ce chœur est si extraordinaire, qu'il faut regretter de le trouver au premier acte. Ces coups de foudre rendent toujours, pendant plus ou moins de temps, l'oreille insensible aux sons qui leur succèdent, et il serait à désirer qu'ils éclatassent à la fin des actes seulement. Le récitatif suivant est d'un grand intérêt tant pour la diction vraie des paroles que pour la manière habile avec laquelle sont disposés les accompagnements. La romance à deux voix : *Un jour dans les flots de la Meuse*, est empreinte de la naïveté que comportait le caractère des deux paysannes Berthe et Fidès. Il est malheureux qu'à la fin, des vocalisations de cantatrices et même une vraie *cadenza* viennent dissiper la douce illusion qu'avait fait naître le morceau. Il n'y a plus alors de Berthe, ni de Fidès, nous entendons mademoiselle Castellan et madame Viardot qui, pour chanter en *prime donne* italiennes, oublient leurs personnages un instant.

Une délicieuse valse vocale et instrumentale ouvre le second acte. Dans la douce et mélancolique cavatine de Jean qui lui succède, j'ai remarqué une véritable faute que je suis bien aise de relever ici. J'aurais trop à louer, et ma prose devien-

drait bientôt insupportable, si quelques grains du poivre de la critique ne venaient en relever la fadeur. M. Meyerbeer, ce grand maître des contrastes, doit mieux qu'un autre concevoir cela. Il faut que tout le monde vive.

Voici ce dont il s'agit. Les paroles sont : *Le jour baisse, et ma mère sera bientôt de retour*. Sans doute *le jour baisse et ma mère* forment une fin de vers, mais ce n'était pas une raison pour placer le repos après le mot *mère*. Il est évident, au contraire, qu'il faut s'arrêter après *le jour baisse* et dire l'autre membre de phrase sans interruption.

On remarque plusieurs effets sinistres sous le dialogue des anabaptistes et un charmant *smorzando* à la fin du chœur : *Bonsoir, ami, bonsoir!* le songe de Jean est une des grandes pages de la partition. C'est un récitatif *obligé*, où l'orchestre lutte d'expression avec le chant et la parole. Un thème admirable est d'abord proposé par un cornet placé *sous le théâtre*, un trémolo suraigu de violons accompagne la voix, puis le thème du cornet reparaît et circule dans tout l'orchestre jusqu'au mot *maudit!* qu'un horrible et sourd hurlement instrumental semble lancer de l'enfer. Le mot *clémence*, au contraire, surgit avec bonheur d'une modulation suave et inattendue. La romance : *Il est un plus doux empire*, est d'une mélodie fraîche dont la grâce devient plus tendre quand, vers la fin, la voix forme duo avec le cor.

Roger a dit en maître toute cette scène. Le premier air de Fidès : *O mon fils, soit béni!* si admirablement chanté par madame Viardot, est du plus beau style ; c'est vrai et touchant ; les interjections des instruments à vent secondent et renforcent l'expression ; les silences même de la voix et de l'orchestre y concourent, ainsi que l'heureuse entrée du mode majeur à la péroraison. Ce morceau a vivement impressionné l'auditoire.

Il y a une grande énergie dans le trio : *Oui, c'est Dieu qui t'appelle et t'éclaire!* Mais ce qui domine dans cette fin d'acte, c'est l'attendrissement produit par la scène où Jean, écoutant à la porte de la chambre où repose sa mère endormie, l'entend le bénir encore dans son sommeil. La voix de Fidès n'est point en réalité entendue du spectateur ; l'orchestre la représente, et les fragments de l'air précédent de la vieille mère, reproduits par le cor anglais sous une harmonie de violons en sourdine, prennent un caractère aussi mystérieux que tendrement solennel. C'est délicieux. Une hardie dissonance est habilement placée sous le dernier cri de Jean : *Adieu, ma mère!* Un autre cri d'une étonnante et terrible vérité est celui que poussent les femmes menacées par la hache des anabaptistes après le chœur féroce : *Du sang! Que Juda succombe!* Il faut louer aussi beaucoup l'air de Zacharie.

Les roulades dans le style de Hændel s'accordent

ici on ne peut mieux avec l'accent de triomphe de ce sombre fanatique.

Mais voici le ballet, et tout ce que la musique instrumentale a de plus charmants caprices va se faire entendre pour lui. On connaît la grâce exquise des airs de danse de *Robert* et des *Huguenots;* ceux-ci ne leur cèdent en rien. Ils commencent par un allegro et l'orchestre est accompagné par les voix, chantant :

> Voici les laitières,
> Lestes et légères.

J'ai remarqué là des détails ravissants que le bruit produit par la première apparition des patineurs a presque entièrement dérobés à l'attention de l'auditoire. L'allegro à *six-huit,* avec l'accentuation continuelle de la fin de chaque temps de la mesure, sur lequel les principaux groupes de patineurs viennent ensuite faire leurs amusantes évolutions, est d'une originalité que lui dispute seul l'air suivant, espèce de valse lente, terminée par une *coda* à deux temps pressés d'un effet neuf et inattendu qui a fait éclater en applaudissements toute la salle. Il y a encore une charmante redowa. Les airs de danse seuls suffiraient à faire la fortune de l'éditeur de cette immense partition. Après le ballet vient un trio pour voix d'hommes: *Verse, verse, frère!* original, coloré, d'un rythme franc, plein d'effets curieux *d'instru-*

mentation vocale, et dont le thème est ramené de la façon la plus heureuse pour un trait de la voix de basse. Ce trio a été couvert d'applaudissements. Une belle phrase de violoncelle annonce l'entrée de Jean, pensif et soucieux. Le chœur : *Trahis!* est d'un admirable emportement, et la pédale syllabique des voix du peuple, sous le solo du prophète, est une belle et dramatique combinaison.

Il faut en dire autant de ces sonneries de trompettes, qui, des divers coins de la place de Munster, se mêlent hardiment avec une apparente confusion, résultant de l'ordre le plus savant, au chant de Jean-l'Enthousiaste. Le thème du finale : *Roi du ciel et des anges,* a l'avantage d'être simplement rythmé et de se graver promptement dans la mémoire de l'auditeur.

Au quatrième acte, se fait remarquer d'abord le chant de l'aumône, bien humble, bien triste et merveilleusement accompagné par l'accent lugubre des clarinettes dans le chalumeau. Plus loin, au dessus des deux clarinettes soutenant l'accord dissonant de seconde, s'élève avec bonheur une charmante phrase de violon.

Les vocalisations à deux voix sur ces mots : *Je t'ai perdu,* me choquent, je dois l'avouer. Jamais, ce me semble, de pareils tours de gosier n'ont convenu à l'expression d'une douleur humaine et profonde comme celle de ces deux femmes, femmes du peuple d'ailleurs, simples et pauvres,

dont le chant, en aucun cas, ne devrait avoir de prétention à la virtuosité.

Je passe rapidement sur le duo entre Berthe et Fidès, pour arriver à la scène du couronnement. Elle s'ouvre par un thème de marche bien nettement dessiné et élégant, que proposent d'abord les violoncelles, et que reprend avec bonheur le cornet. Puis la cérémonie commence. Ici toutes les cataractes de l'harmonie s'ouvrent. L'orchestre, le chœur, l'orgue, les fanfares de Sax; c'est un tumulte musical admirablement combiné, où se succèdent le *Te Deum laudamus* en fauxbourdon, un hymne d'enfants de chœur sur le thème favori déjà entendu au premier acte dans le récit du songe de Jean, les bruits triomphaux, et les malédictions de la vieille Fidès. La scène où le prophète renie sa mère est sublime d'expression harmonieuse; la question de Jean: *Suis-je ton fils?* se répète sur deux accords de l'effet le plus saisissant et le plus inattendu, auxquels l'association des timbres de la clarinette basse et des violons divisés en trémolo à l'aigu prête un caractère extraordinaire. La partie de chant présente là des difficultés d'intonation qu'un musicien consommé tel que Roger peut seul surmonter avec assurance. Les interjections de Fidès sont remarquables par leur accent vrai, jusqu'au moment où part en gamme une série rapide de *non, non, non, non,* et un arpège vocal qui ne me

paraissent pas appartenir au style dramatique sérieux.

Les sanglots de la vieille femme amènent aussi dans cette scène une disposition de paroles entrecoupées dont l'excellente intention est évidente : *L'ingrat ne-me-recon-naît-pas.* Mais pourquoi ce même rythme sanglotant est-il repris par les voix des anabaptistes, qui, eux, ne sanglotent pas ? Je ne sais.

La première cavatine de Fidès, au cinquième acte, est touchante, les passages de clarinette basse suivant à l'octave inférieure la partie du chant y produisent un excellent effet; il y a d'ailleurs dans l'accent général du morceau de la vérité et du naturel; à part le point d'orgue final, qui est vrai... comme un point d'orgue. Mais pour la seconde cavatine suivante : *Comme un éclair*, malgré le vague des paroles, rien à mon sens ne saurait y justifier l'emploi du style *di bravura* dans le rôle d'une vieille femme usée par l'âge et les chagrins. Je ne puis pas renier ici la religion musicale que j'ai professée toute ma vie, religion révélée par l'instinct de l'expression, et dont Gluck, Spontini, Mozart, Beethoven, Rossini (dans *Guillaume Tell* et le *Barbier*), Weber, Grétry, Méhul, et tant d'autres grands maîtres furent les apôtres. Ces aberrations de la musique théâtrale m'ont toujours paru d'abominables hérésies, et m'inspirent une horreur profonde. L'air dont il

est ici question et quelques passages analogues du rôle de Fidès et de celui de Berthe m'ont causé de plus cette fois un véritable chagrin, chagrin que tous les vrais amis de la musique partagent et qu'ils ne peuvent ni ne doivent dissimuler. Ceci déclaré, j'ai encore à louer le joli trio pastoral : *Loin de la ville*, l'air de danse pendant le festin sardanapalesque du roi, et enfin le thème plein d'un élan désespéré :

>Versez, que tout respire
>L'ivresse et le délire !

qui couronne dignement cette grande composition, digne en tous points des deux chefs-d'œuvre qui l'ont précédée.

Le succès du *Prophète* a de prime abord été magnifique, sans pareil. La musique seule l'eût assuré. Mais toutes les richesses imaginables de décors, de costumes, de danse et de mise en scène viennent y concourir. Le ballet des patineurs est une de ces jolies choses qui assurent la vogue d'un opéra. Les décors représentant l'intérieur de l'église de Munster et celui du palais du Prophète, sont d'une incomparable beauté. L'exécution musicale ne s'est pas élevée à cette hauteur, à l'Opéra, depuis de longues années : le chœur chante et *agit* avec une verve admirable ; des voix de ténors fraîches et vibrantes s'y font même remarquer pour la première fois. L'orchestre est

au-dessus de tous éloges ; la finesse de ses nuances, la perfection, la netteté de ses traits les plus compliqués, sa discrétion savante dans les accompagnements, son impétuosité, sa verve furieuse dans les moments d'action violente, la justesse de son accord et son exquise sonorité décèlent en lui l'orchestre du Conservatoire, que la lassitude et le dégoût ont trop souvent rendu méconnaissable à l'Opéra. Ranimé par son enthousiasme pour l'œuvre nouvelle, et par la direction ferme, précise, chaleureuse et toujours attentive de M. Girard, il a aisément prouvé qu'il était toujours un des premiers dont la musique européenne puisse s'enorgueillir.

Maintenant, parlons des chanteurs.

Le succès de Roger et de madame Viardot a été immense. Cette dernière, dans le rôle de Fidès, a déployé un talent dramatique dont on ne la croyait pas (en France) douée si éminemment. Toutes ses attitudes, ses gestes, sa physionomie, son costume même sont étudiés avec un art profond. Quant à la perfection de son chant, à l'extrême habileté de sa vocalisation, à son assurance musicale, ce sont des choses connues et appréciées de tout le monde, même à Paris. Madame Viardot est une des plus grandes artistes que l'on puisse citer dans l'histoire passée et contemporaine de la musique. Il suffit, pour en être convaincu, de lui entendre chanter son premier air : *O mon fils, sois béni !* Roger a non seu-

lement répondu à tout ce que nous attendions de lui sur la grande scène de l'Opéra, mais même de beaucoup dépassé notre attente, à la seconde représentation surtout. Sa voix, toujours juste, vibre avec éclat dans les élans de force, et s'adoucit jusqu'au murmure dans les phrases tendres. Acteur et chanteur habile, soigneux, intelligent et passionné, il a constamment tenu son auditoire en haleine. Chacun admirait en outre la grâce et la distinction de ses gestes. Sa pantomime, dans la scène du couronnement, — quand, forcé de méconnaître sa mère, il lui fait comprendre, par l'expression seule de son visage, qu'elle doit elle-même se démentir, — est une de ces choses qu'on ne décrit point.

On palpite à le voir, à suivre l'éloquence muette de son visage et de ses yeux. Il fait admirablement le récit de son rêve au second acte ; il dit ce vers du cinquième :

Ma mère, hélas ! me maudit, me déteste !

d'une façon déchirante, et celui-ci surtout :

Et puis le sang versé nous rend impitoyable.

Il a trouvé là une sonorité particulière qui tient le milieu entre celle de la parole et du chant, et dont l'accent, d'une vérité parfaite, est irrésistible. Roger et madame Viardot sont chaque soir rappelés plusieurs fois avec enthousiasme.

.

II

27 octobre 1849.

Cette reprise du *Prophète*, qu'on n'avait pas entendu depuis plusieurs mois, devait être et a été, en effet, très favorable à la partition. La partie musicale du public se trouve maintenant dans les conditions voulues pour comprendre l'ensemble et apprécier la finesse des détails de l'œuvre. Un opéra de cette dimension et de ce style ne peut être bien goûté que de ceux qui l'ont assez vu ou lu pour le savoir presque par cœur; or cette représentation était, je crois, la vingt-sixième, et pendant la clôture de l'Opéra qui l'a précédée, la publication de la partition en avait répandu à flots les mélodies, soit en les reproduisant dans leur forme originale, soit en les défigurant plus ou moins par ces opérations obligées

qu'on nomme maintenant *transcriptions*, pour piano à quatre mains ou piano à deux mains, pour deux violons, pour un violon, pour deux flûtes, pour une flûte et même pour un flageolet!... Quand on songe qu'il existe dans le monde des êtres à figure humaine désireux de posséder la partition du *Prophète transcrite* (le mot est merveilleux) pour un flageolet!!! Et dire que ce sont ces êtres-là qui indemnisent l'éditeur des pertes que lui ferait infailliblement éprouver la publication de l'œuvre intacte.

Tant il y a que, le flageolet, les flûtes, le cornet à pistons, les pianos, les bals, les concerts de salon et les pensionnats de demoiselles aidant, chacun sait maintenant que la partition du *Prophète* contient trente morceaux de divers et très beaux caractères, sans compter quatre airs de ballet, valse, redowa, quadrille des patineurs et galop, d'une élégance et d'un entrain irrésistibles. On chantonne, on sifflotte, on pianotte le chœur pastoral: *La brise est muette*, si doucement rythmé et si plein de fraîcheur; la charmante romance : *Un jour, dans les flots de la Meuse;* le morceau d'ensemble : *Ad nos, ad salutarem undam*, gros choral en style luthérien dont l'accent et la couleur sont si vrais, que toutes les fois que les trois corbeaux anabaptistes viennent le coasser, on se sent pris d'une fureur mêlée de mépris pour ces ignobles fanatiques, et qu'on cherche sous sa main

quelque canon pour les mitrailler. Et la gracieuse pastorale : *Pour Berthe, moi je soupire*, le magnifique arioso : *O mon fils ! sois béni !* le songe (page colossale d'orchestration, de modulation et de vérité dramatique), les couplets si vigoureusement rythmés et d'une mélodie si originale : *Aussi nombreux que les étoiles*, l'arrivée des patineurs, le trio : *Verse, verse*, si remarquable par sa sauvage gaieté, la marche du sacre, dont le second thème est si noble, le chœur d'enfants : *Le voilà, le roi prophète*, les couplets bachiques, l'hymne triomphal lui-même : *Roi du ciel*, tout y passe.

Mais comme les amateurs véritables, les forts, supposent bien que leur exécution de toutes ces admirables choses sur le flageolet, et même sur deux flageolets, si excellente qu'elle soit, laisse un peu à désirer, la plupart d'entre eux deviennent curieux de voir l'œuvre entière arrangée à grand orchestre par l'auteur; et, en dépit de la mode, ils vont à l'Opéra. Voilà pourquoi il y avait foule si compacte à la représentation dernière, et tant de visages de joueurs de flageolet.

Quelques-uns de ces dilettanti ont bien trouvé que M. Meyerbeer avait entièrement dénaturé leurs morceaux favoris en les arrangeant pour tant de voix et d'instruments; souvent même ils ont été embarrassés pour les reconnaître; mais en considération de l'originalité de la mélodie, ils ont senti qu'il ne fallait pas trop en vouloir

de son harmonie et de son instrumentation à l'arrangeur, et ils lui ont généreusement pardonné tout ce luxe intempestif.

Pardon, cher et illustre maître, de plaisanter de la sorte à propos de votre œuvre immense ; mais quand ma pensée se porte sur nos usages d'industrie musicale, sur les idées incroyables que se fait de notre art la grande majorité de ceux qui, dit-on, le font vivre en le payant, je me sens pris de ces rires nerveux, rires de fou, rires de désespéré, rires de damné, rires de Bertram, auxquels il faut que je cède sous peine de me livrer à des fureurs atroces et du plus mauvais goût. A ce sujet, si vous voulez être franc, vous conviendrez même, je le parie, que ces procédés de torture appliqués par l'industrie à l'art et à la poésie vous font aussi bien des fois grincer *a bocca chiusa* de la plupart de vos dents. Et pourtant il ne vous est pas encore arrivé, du moins je l'espère, de recevoir une insulte pareille à celle qui, entre mille autres, fut infligée en 1828 à ce pauvre grand poète Weber quand son *Freyschütz* eut été, sous le nom de *Robin des Bois*, écartelé à l'Odéon. Il y avait alors dans le quartier Latin (quartier général des joueurs de flageolet, et où l'on vous joue, par conséquent, depuis la loge jusqu'à la mansarde), il y avait, dis-je, un pauvre diable qui exerçait pour vivre une étrange industrie.

Il y a de tout dans ce Paris. Les uns trouvent leur pain au coin des bornes, la nuit, une lanterne d'une main, un crochet de l'autre; ceux-ci le cherchent en grattant le fond des ruisseaux des rues; ceux-là en déchirant le soir les affiches qu'ils revendent aux marchands de papier; de plus utiles équarrissent les vieux chevaux à Montfaucon. Celui-là équarrissait la musique des grands maîtres en général, et celle de Weber en particulier. Vous croyez peut-être deviner déjà le nom de mon homme, et je vous vois rire d'ici; eh bien! pas du tout, *ce n'est pas lui;* le mien se nommait Marescot, et son métier était de transcrire toute musique pour deux flûtes, pour une guitare ou pour flûte et guitare, et surtout pour deux flageolets, et de la publier. La musique de Weber ne lui appartenant pas (tout le monde sait qu'elle *appartenait* à l'auteur des paroles et des perfectionnements que *Robin des Bois* avait dû subir pour être digne d'apparaître à l'Odéon[1]), il n'osait la publier ni la vendre, et c'était un grand crève-cœur pour lui, car, disait-il, il avait une idée qui, appliquée à un certain morceau de cet ouvrage, devait lui *rapporter gros.* En ma qualité d'étudiant flûtiste et guitariste, je connaissais ce malheureux. Nos tendances musicales n'étaient pas précisément les mêmes, et je dois avouer

1. Castil-Blaze.

qu'il m'est arrivé plus d'une fois de lui laisser soupçonner que je l'appréciais. Je m'oubliai même un jour jusqu'à lui dire le demi-quart de ma pensée. Ceci nous brouilla un peu, et je demeurai six mois sans mettre les pieds dans son atelier. Malgré tous les crimes et toutes les infamies dont il s'était couvert à l'égard des grands maîtres, il avait un aspect assez misérable et des vêtements passablement délabrés. Mais voilà qu'un beau jour je le rencontre marchant d'un pas leste sous les arcades de l'Odéon, en habit noir tout neuf, en bottes entières et en cravate blanche; je crois même, tant la fortune l'avait changé, qu'il avait les mains propres ce jour-là. « Ah, mon Dieu, m'écriai-je, tout ébloui en l'apercevant, auriez-vous eu le malheur de perdre un oncle en Amérique, ou de devenir collaborateur de quelqu'un dans un nouvel opéra de Weber, que je vous vois si pimpant, si rutilant, si ébouriffant? — Moi! répondit-il, collaborateur? ah bien, oui; je n'ai pas besoin de collaborer; j'élabore tout seul la musique de Weber, et bien je m'en trouve. Cela vous intrigue; sachez donc que j'ai réalisé mon idée, et que je ne me trompais pas quand je vous assurais qu'elle valait gros, très gros, extraordinairement gros. C'est Schlesinger, l'éditeur de Berlin, qui possède en Allemagne la musique de *Freyschütz*; il a eu la bêtise de l'acheter; quel niais! Il est vrai qu'il ne l'a pas payée cher. Or,

tant que Schlesinger n'avait pas publié cette musique baroque, elle ne pouvait, ici, en France, appartenir qu'à l'auteur de *Robin des Bois,* à cause des paroles et des perfectionnements dont il l'a ornée, et je me trouvais dans l'impossibilité d'en rien faire. Mais aussitôt après sa publication, à Berlin, elle est devenue propriété publique chez nous, aucun éditeur français n'ayant voulu, comme bien vous le pensez, payer une part de sa propriété à l'éditeur prussien pour une composition pareille. J'ai pu aussitôt me moquer des droits de *l'auteur* français et publier sans paroles mon morceau, d'après mon idée. Il s'agit de la prière en *la bémol* d'Agathe au troisième acte de *Robin des Bois.* Vous savez qu'elle est à trois temps, d'un mouvement endormant, et accompagnée avec des parties de cor syncopées très difficiles et bêtes comme tout. Je m'étais dit qu'en mettant le chant dans la mesure à six-huit, en indiquant le mouvement *allegretto*, et en l'accompagnant d'une manière intelligible, c'est-à-dire avec le rythme ordinaire dans cette mesure (une noire suivie d'une croche, le rythme des tambours dans le pas accéléré), cela ferait une jolie chose qui aurait du succès. J'ai donc écrit ainsi mon morceau pour flûte et guitare, et je l'ai publié, tout en laissant le nom de Weber. Et cela a si bien pris, que je le vends, non par centaines, mais par milliers, et chaque jour la vente

en augmente. Il me rapportera à lui seul plus que l'opéra entier n'a rapporté à ce nigaud de Weber, ni même à M. de Castil-Blaze, qui pourtant est un homme bien adroit. Et voilà ce que c'est que d'avoir des idées. »

Que dites-vous de cela, cher maître ? Je suis presque sûr que vous allez me prendre pour un historien et que vous ne croirez pas un mot de mon récit. Et tout en lui est vrai néanmoins et j'ai longtemps conservé un exemplaire de la sublime prière de Weber ainsi transfigurée par l'idée et pour la fortune de M. Marescot, éditeur de musique et professeur de flûte et de guitare, établi rue Saint-Jacques, au coin de la rue des Mathurins.

Convenez que c'est une belle chose, en fait d'art, que le suffrage du plus grand nombre !...

Pour en revenir à la reprise du *Prophète*, il me semble, à part le petit accident causé par la faiblesse de quelques pauvres femmes des chœurs, que vous avez dû être content de vos interprètes. Il y avait dans tous ardeur, zèle et enthousiasme. Madame Viardot a été admirable comme toujours ; c'est chez elle une habitude enracinée. Roger ne fut jamais, depuis qu'il est à l'Opéra, si bien en voix, ni en verve plus heureuse. Il nageait en pleine passion et dominait toutes vos terribles rumeurs musicales des sons de sa voix stridente et hardie jusqu'à l'insolence ce jour-là. Dans la

scène de l'église, dont la mise en scène et la pantomime des deux acteurs principaux sont des chefs-d'œuvre, madame Viardot et Roger ont fait frissonner toute la salle. C'était donc justice de les rappeler aussi souvent qu'on l'a fait pendant et après la représentation. Mais on a été, ce me semble, d'une parcimonie d'applaudissements choquante à l'égard de Levasseur, qui a dit avec une habileté et une justesse d'intonation bien remarquables toutes les parties de son rôle et surtout ses couplets : *Aussi nombreux que les étoiles* dont la mélodie roule sur deux octaves pleines de *mi à mi*, et qu'il n'est pas facile de chanter de cette façon. Madame Castellan était aussi en beauté de voix, elle n'a rien laissé à désirer sous le rapport de la justesse ni de la pureté des sons. Entre nous, son rôle est écrit un peu haut, et il contient des traits qu'elle est obligée d'arracher en penchant la tête de côté dans l'effort de l'action laryngienne, et en faisant une grimace trop comique pour sa jolie figure.

Là, en confidence, sont-ce vos cantatrices qui vous ont *imposé* toutes ces vocalises d'un si singulier effet, ou est-ce vous qui les leur avez *confiées?* Il y a eu, dites-vous, entre l'auteur et les virtuoses échange de procédés. Je m'en doutais. C'est bien triste. Le public n'aime pas trop cela comme musique, malgré tous ses applaudissements; ne le croyez pas, il s'étonne, il acclame

quand le tour est fait, comme s'il assistait aux périlleux exercices des artistes de l'Hippodrome, voilà tout. Quant à moi, je vous avouerai que ces contorsions de gosier me font un mal épouvantable, abstraction faite même des atteintes portées à l'expression et aux convenances dramatiques. Leur bruit m'attaque douloureusement toutes les fibres nerveuses; je crois entendre passer la pointe d'un diamant sur une vitre ou déchirer du calicot. Vous savez si je vous aime et vous admire; eh bien, j'ose affirmer que dans ces moments-là, si vous étiez près de moi, si la puissante main qui a écrit tant de grandes, de magnifiques et de sublimes choses était à ma portée, je serais capable de la mordre jusqu'au sang.......

HEROLD

ZAMPA

27 septembre 1835.

Je ne connaissais de l'ouvrage d'Herold, avant la reprise qu'on en a faite dernièrement, reprise dont je ne saurais parler sans aller sur les brisées de mon spirituel collaborateur M. J. J.[1] que les lambeaux que lui ont arrachés les orgues de barbarie, les vaudevilles et les contredanses. A l'époque de ses premières représentations, je me trouvais en Italie, m'inquiétant fort peu de ce qui se faisait à l'Opéra-Comique de Paris, fréquentant beaucoup les théâtres, cependant non pas ceux de San Carlo, del Fondo, de Valle, de la Pergola ou de la Scala, où je n'eusse rien entendu de mieux ni même de comparable à ce que nous avons au

1. Jules Janin.

théâtre Favart, mais bien les théâtres antiques de Pompéi, de San Germano, de Tusculum, de Rome, où, en courant sur les gradins, sous les voûtes, le long des corridors déserts, la brise du soir joue des airs d'une expression à laquelle Coccia, Schiafogatti, Focolo ni même Vaccaï, n'atteindront jamais.

A la vérité, l'exécution et la mise en scène ne contribuaient pas peu au prestige de ces chants de la nuit. D'abord le vent ne change rien au texte que le grand compositeur des mondes lui a confié, il est triste ou gai, violent ou folâtre suivant l'ordre de l'*eterno maëstro*, il rugit, il pleure ou il soupire doucement, mais il ne brode jamais, ne surcharge point de nauséabondes appogiatures ses mélodies primitives, et ne fait pas de *cadenze*; pour les décors il ne faut pas chercher à les décrire, surtout quand il s'agit du théâtre tragique de Pompéi, du haut duquel on avait à droite le Vésuve, dont la tête agitait avec fracas une effrayante aigrette, pendant qu'un rouge collier de lave reposait avec une majesté sombre sur sa poitrine fatiguée, à gauche la riante mer de Naples, où

> La lune ouvrait dans l'onde
> Son éventail d'argent;

et par-dessus toute cette magie du ciel, de la terre, des feux et des eaux, un silence sublime, pas

d'importun bavardage, pas de stupides observations, pas d'irritants applaudissements, pas de public enfin, et quelquefois un spectateur unique pour un tel opéra.

O souvenirs! ô Italie! ô liberté! ô poésie! ô damnation! Je suis obligé de m'occuper de l'Opéra-Comique !!! J'ai lu et vu la pièce, donc le plus fort est fait. Il s'agit de *Zampa* ou *la Fiancée de marbre*. On va probablement me la jeter, la pierre, si je dis ce que je pense de cette production tant vantée.

Mais qu'importe! Herold n'existe plus, et bien que, de l'avis de celui qui a retourné l'aphorisme, on doive *des égards aux morts*, je crois devoir la vérité à l'art qui est vivant et progresse toujours. Ainsi, en un mot comme en cent, je n'aime pas *Zampa*, et voilà pourquoi : il y a bien là dedans ce qui ne se trouve pas souvent à l'Opéra-Comique, de la musique, il y a même de beaux morceaux d'ensemble; mais comme œuvre complète, comme partition qui, par son sujet, indique, quoi qu'on puisse dire, une prétention mal déguisée à faire le pendant du *Don Juan* de Mozart, *Zampa* me paraît mauvais. Autant l'un est vrai, d'une allure rapide, élégante et noble, autant l'autre est faux, entaché de lieux communs et de vulgarisme. Une comparaison entre les paroles des deux partitions fera mieux comprendre la différence que je trouve entre les deux musiques. Chacun connaît

le mordant, l'originalité et la vérité un peu crue des expressions du *Don Juan* de Mozart dans le dialogue ; celui d'Herold s'exprime ainsi dans une orgie :

> Nargue du vent et de l'orage,
> Quand d'aussi bon vin
> Mon verre est plein,
> Buvons ! car peut-être un naufrage
> Finira demain
> Notre destin.

Ailleurs, au moment de violer une jeune fille, il lui dit sans rire : « Cède, cède à mes lois », et sa victime échevelée répond :

> Dissipez mes alarmes ;
> Est-ce donc par des larmes
> Que l'on peut être heureux ?
> Souscrivez à mes vœux.

Il n'y a au monde que l'Opéra-Comique où l'on puisse entendre de pareils vers : eh bien ! en général, la musique de *Zampa* n'a guère plus d'élévation dans la pensée, de vérité dans l'expression, ni de distinction dans la forme. Seulement il est bien sûr que l'auteur des paroles n'a attaché aucune importance aux rimes qu'il jetait au musicien, tandis que celui-ci s'est battu les flancs en maint endroit sans pouvoir s'élever au-dessus de son collaborateur. Du moins ai-je été affecté par cette musique absolument comme les poètes

le seront par les lignes que je viens de citer. En outre, le style n'a pas de couleur tranchée ; il n'est pas chaste et sévère comme celui de Méhul ; exubérant et brillant comme celui de Rossini ; brusque, emporté et rêveur, comme celui de Weber ; de sorte qu'à bien prendre, tout en participant un peu des trois écoles allemande, italienne et française, Herold, sans avoir un style à lui, n'est cependant ni Italien, ni Français, ni Allemand. Sa musique ressemble fort à ces produits industriels confectionnés à Paris d'après des procédés inventés ailleurs et légèrement modifiés ; c'est de la musique parisienne. Voilà la raison de son succès auprès du public de l'Opéra-Comique, qui représente à notre avis la moyenne classe des habitants de la capitale, tandis qu'elle obtient si peu de crédit parmi les amateurs ou artistes qu'un goût plus délicat, une organisation plus complète, un raisonnement plus exercé distinguent éminemment de la multitude.

Les motifs de ce jugement sévère ressortiront plus plausibles de l'examen que nous allons faire de la partition de *Zampa*. L'ouverture me semble mauvaise pour la forme comme pour le fond. Elle se compose de quatre ou cinq motifs différents, empruntés à l'opéra, et enchaînés à la suite les uns des autres sans aucune espèce de liaison. L'harmonie d'ensemble, l'unité, n'existe donc pas. C'est un pot-pourri et non une ouverture. Je sais

bien que ce système commode a été adopté par
Weber pour ses immortelles ouvertures du *Freys-
chütz*, d'*Obéron*, d'*Euryanthe*, et de *Preciosa*; mais
Weber, en empruntant des thèmes à la partition
pour l'ouverture, avait trouvé l'art de les unir
intimement, de les engrener, de les fondre en un
tout homogène, avec tant d'adresse, avec un sen-
timent si exquis, que le procédé disparaissait
pour ne laisser voir que la beauté du résultat. Il
jetait à la vérité de l'argent, du cuivre et de l'or,
dans la masse en fusion, mais il savait en combiner
l'alliage, et quand la statue sortait du moule, sa
couleur sombre n'accusait qu'un seul métal, le
bronze. En outre, dans l'ouverture de *Zampa*, si
on en excepte le premier *allegro* qui a du feu et
une certaine énergie sauvage, les mélodies ne sont
ni bien neuves ni bien saillantes ; l'avant-dernière
surtout, formée de petites phrases sautillantes,
comme Rossini en a laissé tomber quelquefois de
sa plume quand il était las de composer, me parait
vraiment misérable et sottement coquette. Je
signalerai également dans l'ouverture le défaut
qu'on remarque dans tout l'opéra : c'est l'abus des
appogiatures, qui dénature tous les accords, donne
à l'harmonie une couleur vague, sans caractère
décidé, affaiblit l'âpreté de certaines dissonances
ou l'augmente jusqu'à la discordance, transforme
la douceur en fadeur, fait minauder la grâce et
me parait enfin la plus insupportable des affecta-

tions de l'École parisienne. Quant à l'instrumentation, je n'en saurais rien dire, sinon qu'elle est suffisante en général, mais qu'à la *coda* les coups de grosses caisses sont tellement multipliés, rapides et furibonds, qu'on est tenté de rire ou de s'enfuir.

Le premier air de Camilla, en *la* bémol : *A ce bonheur suprême*, est au contraire plein de candeur et de pureté ; l'harmonie en est simple, et les dessins d'accompagnement bien choisis, jusqu'à l'entrée de l'*allegro* en *mi* naturel, où le coquet prétentieux de l'École parisienne recommence. A ce morceau succède un chœur d'hommes, dont la mélodie vive et gaie n'est pas exempte d'affèterie, mais dont le principal défaut consiste dans la subalternéité des voix. Le thème est exécuté à l'orchestre par les premiers violons, tandis que sur la scène le chœur marque les temps forts de la mesure en plaquant l'harmonie ; tellement que les premiers ténors, au lieu de suivre une marche tant soit peu mélodique, ne font entendre que des *ut* pendant les huit premières mesures. Ce n'est donc pas un chœur, mais seulement un thème instrumental chargé d'un inutile accompagnement vocal. Ce moyen facilite beaucoup la tâche des choristes ; aussi aiment-ils fort les compositeurs qui en font usage : à leur avis, ceux-là seulement savent écrire pour les voix. La ballade obligée du premier acte est extrêmement simple, elle a bien

les allures d'une complainte de jeunes filles ; mais ce style enfantin ne dégénère-t-il pas un peu en niaiserie ? Pour moi la chose n'est pas douteuse ; je retrouve là toute la naïveté de l'École parisienne.

Je saute un trio assez pâle, pour arriver au grand quatuor de l'entrée de *Zampa*. Ce morceau, d'un style ferme, essentiellement dramatique, bien conduit, bien modulé, et exempt de ces désespérantes appogiatures que nous reprochons tant à l'auteur, est sans comparaison le meilleur de l'opéra. La partie du trembleur Dandolo est fort comique ; l'idée de le faire chanter presque constamment en triolets contrariés par le rythme binaire de tout le reste de la masse harmonique, est ingénieuse ; et l'allegro qui succède à l'aparté est plein de force et d'éclat. La grande progression de tierces descendantes à l'unisson qui se trouve vers la *coda*, se trouve en opposition directe avec l'expression indiquée par les paroles : on ne dit pas ainsi : *Hélas! la force m'abandonne!* On ne crie pas si fort pour l'ordinaire quand *on se sent mourir;* mais comme la scène en général est montée au ton de l'anxiété et de l'effroi, cette idée rendant à merveille le dernier de ces deux sentiments, il serait injuste de chicaner le compositeur à ce sujet. Il me semble seulement qu'il eût dû exiger de l'auteur du libretto des paroles en concordance parfaite avec sa belle inspiration musicale ; rien

n'était plus facile que ce changement. Le finale commence par un chœur de corsaires, chœur véritable, la pensée musicale se trouvant réellement dans les voix; il est coupé en phrases de trois mesures, et le rythme entremêlé de syncopes en est assez piquant ; mais on ne saurait le compter pour un morceau à cause de son laconisme. L'entrée des jeunes filles ramène encore le défaut que nous avons signalé plus haut ; le chant est dans l'orchestre, et les trois parties de soprani et contralti n'exécutent qu'un remplissage d'harmonie dépourvu de tout intérêt. De pareils chœurs sont de véritables fictions. Ce n'est pas à faire chanter sur le théâtre une partie de seconde clarinette par les soprani, de second ou de troisième cor par les ténors, et de basson par les basses, que consiste l'art d'employer les masses chorales. C'est aux Italiens que nous devons cette découverte, précieuse pour la paresse des compositeurs et l'incapacité des exécutants. Dans le reste du finale, la voix reprend cependant le rang auquel elle a droit dans l'échelle musicale ; le thème : *Au plaisir, à la folie*, qui avait été déjà entendu dans l'ouverture, reparaît à la fin, interrompu par un aparté plein de terreur, dont le contraste est d'un excellent comique. Voilà une idée vraiment musicale, comme n'en trouvent pas souvent les faiseurs de *libretti;* aussi le compositeur ne l'a-t-il pas manquée.

La prière des femmes, qui ouvre le second acte, est bien innocente ; on distingue pourtant dans la ritournelle un enchaînement d'accords parfaits d'une heureuse originalité.

Le grand air : *Toi, dont la grâce séduisante*, a du charme mélodique, bien que la coupe rythmique n'en soit pas irréprochable et que la muse du style parisien s'y fasse sentir à tout instant. Le duo terminé en trio : *Juste ciel! qu'ai-je vu ! c'est ma femme!* a beaucoup de verve, plusieurs périodes de l'ensemble se développent bien, et on y rencontre quelques tournures d'harmonie assez imprévues. Quant à celui des deux amants : *Pourquoi vous troubler à ma vue ?* c'est du jasmin, de la vanille et de l'ambre, à hautes doses. Le finale est fort loin de celui du premier acte, malgré la gentillesse d'une petite barcarollette six-huit, comme la plupart des nombreuses chansons, rondes, ballades ou romances sucrées, dont les auteurs ont saupoudré leur pièce, pour le bonheur des orgues et des marchands de musique. C'est péniblement élaboré, et plusieurs modulations forcées amènent des duretés qu'on supporte difficilement. Au dernier acte, je trouve une sérénade délicieuse, pleine de fraîcheur et de douce mélancolie ; et encore le duo entre Camille et Zampa : *Pourquoi trembler?* dont l'allegro contient une mélodie élégante appliquée, fort mal à propos, par les deux personnages, sur deux phrases d'un sens diamétralement

opposé. Pour tout le reste, je n'y vois absolument que la fleur du style parisien orné de tous les colifichets de l'instrumentation italienne et des harmonies chromatiques hérissées de dissonnances dont Spohr et Marchner ont attiré le reproche à l'école allemande par l'abus qu'ils en ont fait. J'ajouterai qu'Herold, en employant ces accords de sauvage et fantastique apparence, atteint fort rarement son but ; c'est une arme qu'il ne sait pas manier ; presque toujours c'est le manche qui porte au lieu de la lame ; et, au contraire de Mozart, de Beethoven et de Weber, ses coups meurtrissent sans faire couler de sang.

Voilà notre opinion tout entière sur *Zampa*. Si quelque chose peut adoucir sa rudesse aux yeux des admirateurs d'Herold, nous dirons en finissant que cette partition remplit cependant toutes les conditions qu'on exige aujourd'hui *à Paris* d'un véritable opéra-comique, et que les auteurs ont pleinement réussi, puisque le suffrage de cette partie du public à laquelle ils s'adressaient leur est incontestablement acquis.

DONIZETTI

LA FILLE DU RÉGIMENT

.

16 février 1840.

On jure terriblement dans cette pièce! Mais c'est le style du temps. Aujourd'hui nos soldats ont parfois de très bonnes manières; ils savent à peu près l'orthographe, et ne blasphèment que dans les grandes occasions. Il est vrai que, sous l'Empire, on s'occupait d'un autre genre d'éducation, et qu'on était parvenu à un degré de force peu commun dans l'art de... se faire tuer. Ce qui ne veut pas dire que nous ayons le moins du monde oublié ce beau talent; seulement on est plus avancé à présent, et nous avons joint à l'art de mourir un peu de savoir-vivre. — Assez d'*esthétique* militaire. — Esthétique! Je voudrais bien voir fusiller le cuistre qui a inventé ce mot-là!

Nous sommes dans les guerriers, dans les lau-

riers et dans les troupiers. Il s'agit d'un régiment, d'un régiment qui eut une fille, une fille à lui tout seul. C'est le sergent Sulpice qui l'a trouvée sur le champ de bataille, abandonnée dans son berceau, avec une lettre de son père le capitaine Robert, qui la recommande à une marquise de Brakenfeld. Sulpice, comme de raison, ne sait où prendre cette marquise, et, sans s'en inquiéter davantage, il met l'enfant et la lettre dans son sac, quitte à remettre plus tard l'une et l'autre à leur adresse.

Après quinze ans bien employés, il faut le dire, Sulpice revient dans le Tyrol avec ses camarades. On ne sait pas comment il a pu dans les camps remplir ses fonctions de père nourricier; quoi qu'il en soit, le petite fille a grandi sous les drapeaux : charmante brune aujourd'hui, familiarisée avec l'odeur de la poudre et le langage des canons, elle parcourt les rangs du régiment qui l'a adoptée, son tonnelet sur l'épaule, et verse à chacun de ses pères l'enthousiasme et l'eau-de-vie. Sulpice, on le voit, s'est donné des collaborateurs, voilà pourquoi Marie se nomme la Fille du Régiment. La tendresse paternelle de nos braves ne tarde pas à se changer en un sentiment plus vif, mais non moins pur. La jeune cantinière ne court aucun danger de séduction, on la respecte et on se respecte de trop pour cela ; on a seulement exigé d'elle le serment de ne pas choisir d'époux hors des rangs du 21e. Mais Jupiter se

rit des serments de l'Amour et de ceux des cantinières. Voilà qu'un jour, en cueillant des noisettes sur le bord d'un précipice, le pied manque à Marie ; elle tombe, elle va mourir d'une mort affreuse, quand un beau jeune Tyrolien se trouve là à point nommé pour la recevoir dans ses bras et la sauver. Inutile de dire que nos deux personnages émus de cette brusque rencontre s'éprennent à l'instant même l'un pour l'autre du plus ardent amour. Le régiment ne tarde pas à se remettre en marche, car le Goguelat de M. de Balzac dit vrai : on en usait furieusement dans ce temps-là, des hommes et des souliers. Tonio, c'est le nom du sauveur de Marie, a l'imprudence de suivre les troupes françaises autour desquelles il rôde sans cesse pour apercevoir sa bien-aimée. On le prend pour un espion, et naturellement on va le fusiller, quand plus naturellement encore Marie intervient, déclare qu'elle lui doit la vie, qu'elle l'aime, et, ventrebleu ! qu'elle l'épousera. A cet aveu, le régiment tout entier redevient père, il pardonne à Marie et lui permet d'aimer son libérateur. Mais le serment ! le serment ! « Quel serment ? » demande Tonio. On lui explique l'engagement contracté par Marie avec le 21ᵉ si jamais elle veut se marier. « Belle difficulté ! dit le jeune gars ; je m'enrôle, je me fais soldat, je suis du 21ᵉ ; comme ça j'épouserai Marie sans qu'elle manque à sa parole. »

Sulpice, quelques jours après, met la main par hasard sur une vieille Allemande qui a la ridicule vanité de fuir l'armée française, comme si l'armée française pouvait être capable de ne pas la respecter. Elle se nomme. C'est la marquise de Brakenfeld, celle à qui la lettre du capitaine Robert est adressée. A ce nom de Robert, la marquise se trouble et reconnaît sa *nièce* dans la jeune fille qui lui est recommandée. Voilà donc la cantinière conduite au château des Brakenfeld. Elle va changer d'existence; mais ses sentiments resteront les mêmes pour Tonio, son sauveur, et pour les braves, *son père*, du 21e.

Après quelques mois, Marie, devenue tant bien que mal une demoiselle, est sollicitée par la marquise d'accepter pour époux un grand seigneur qu'elle n'a jamais vu. Elle aime toujours Tonio ; elle a le caractère énergique et résolu, et pourtant elle consent. Conçoit-on cela? Allons, franchement : il y a un peu de vanité féminine dans son fait. Le contrat est prêt : Marie va signer (il paraît que ses pères du 21e n'ont pas négligé de lui apprendre à écrire. Oh! les bons pères!), quand un bruit de tambours se fait entendre. Le régiment de Sulpice s'avance, et Tonio, qui depuis son engagement a déjà gagné les épaulettes de lieutenant, ose venir demander à la marquise la main de Marie. Refus méprisant de la noble dame. Vigoureuse réplique du pauvre lieutenant.

« Ah! vous me refusez! Eh bien! madame, sachez que je possède le secret de la naissance de Marie. Vous n'êtes point sa tante, n'ayant jamais eu de sœur; vous êtes sa mère: j'en ai les preuves, et je les ferai connaître. Le capitaine Robert... — Tais-toi, malheureux! ne va pas me déshonorer; je consens à tout. — Eh! allons donc! Marie, veux-tu être ma femme? — Oui, mille tonnerres! — Mets ton nom là, madame la marquise le veut. — Hourra! crie le régiment; viens dans nos bras, Tonio, nous sommes ton beau-père... Déposez vos... armes! rompez les rangs! » La parade est finie.

La musique de cette pièce a déjà été entendue en Italie, du moins en grande partie: c'est celle d'un petit opéra imité ou traduit du *Châlet* de M. Adam, et au succès duquel M. Donizetti n'attachait probablement qu'une très mince importance. C'est une de ces choses comme on en peut écrire deux douzaines par an, quand on a la tête meublée et la main légère. L'auteur de *Lucia* et d'*Anna Bolena* a eu tort de laisser représenter au théâtre de la Bourse une aussi faible production, au moment où l'attention du public dilettante va se concentrer sur celle que prépare à grands frais l'Opéra. Sans aucun doute il ne pouvait résulter de cette épreuve rien d'avantageux au succès des *Martyrs;* et nous n'oserions répondre qu'elle ne puisse lui être plus ou moins défavorable. Lors-

qu'on est sur le point de produire une œuvre écrite *per la fama*, comme disent les compatriotes de M. Donizetti, il faut bien se garder de montrer un *pasticcio* esquissé *per la fame*. On fait en Italie une effrayante consommation de cette denrée chantable, sinon chantante : on n'y voit guère que des prétextes aux succès des grands ténors et des *dive*. On dit : « Tel maître écrit *pour* telle prima donna; Moriani fait *furore* dans une cavatine de tel ouvrage; l'*impresario* a fait venir dernièrement Donizetti pour écrire l'opéra de *la saison;* nous entendrons ça *le mois prochain;* la Marini, dit-on, est *très satisfaite.* » Et cela n'a pas beaucoup plus d'importance dans l'art que n'en ont les transactions de nos marchands de musique avec les chanteurs de romances et les fabricants d'albums. Nous disons, ou du moins nos marchands disent : « Mademoiselle Puget a *tiré à deux mille cette année;* l'an passé elle *ne tira qu'à quinze cents.* Il y a progrès; il faut lui faire écrire deux albums pour l'hiver prochain. » Ou bien : « Le chanteur de M. Bernard Latte ne lui a fait vendre encore que deux cents Bérat et quatre-vingts Masini; il les chante partout cependant : il faut que sa voix ne plaise plus autant, ou que la verve sentimentale des auteurs se soit refroidie. » Tout cela est *per la fame*, et *la fama* n'a que peu de chose à y voir.

La partition de la *Fille du Régiment* est donc

tout à fait de celles que ni l'auteur ni le public ne prennent au sérieux. Il y a de l'harmonie, de la mélodie, des effets de rythme, des combinaisons instrumentales et vocales; c'est de la musique, si l'on veut, mais non pas de la musique nouvelle. L'orchestre se consume en bruits inutiles; les réminiscences les plus hétérogènes se heurtent dans la même scène, on retrouve le style de M. Adam côte à côte avec celui de M. Meyerbeer. Ce qu'il y a de mieux, à mon sens, ce sont les morceaux que M. Donizetti a ajoutés à sa partition italienne, pour la faire passer sur le théâtre de l'Opéra-Comique. La petite valse qui sert d'entr'acte, et le trio dialogué dont on avait parlé, avant la représentation, sont de ce nombre; ils ne manquent ni de vivacité ni de fraîcheur. Le finale du premier acte n'a pas une forme bien arrêtée; on y cherche vainement une intention saillante. Une phrase du rôle de Marie, au second, est bien jetée, le dessin en est élégant. Je ne dirai rien de l'ouverture. M. Donizetti s'inquiète peu, très probablement, des critiques dont cette partition est l'objet; mais, encore une fois, il a tort, à cause des *Martyrs*. Le public n'aime pas qu'on agisse avec lui aussi cavalièrement; il peut prendre ensuite une œuvre consciencieuse pour le pendant du *pasticcio* qu'on lui a offert le premier, et faire peser sur elle le blâme que l'autre avait seul encouru. Espérons qu'il n'en sera rien

malgré l'étrange impression produite en outre par l'annonce de la bordée que M. Donizetti va lâcher sur nos quatre théâtres lyriques, et qui doit, au dire des mauvaises langues, en couler bas au moins deux.

Quoi, deux grandes partitions à l'Opéra, *les Martyrs* et *le Duc d'Albe*, deux autres à la Renaissance, *Lucie de Lammermoor* et *L'ange de Nisida*, deux à l'Opéra-Comique, *La Fille du régiment* et une autre dont le titre n'est pas connu, et encore une autre pour le Théâtre-Italien auront été écrites ou transcrites en un an par le même auteur! M. Donizetti a l'air de nous traiter en pays conquis, c'est une véritable guerre d'invasion. On ne peut plus dire: les théâtres lyriques de Paris, mais seulement: les théâtres lyriques de M. Donizetti. Jamais, aux jours de sa plus grande vogue, l'auteur de *Guillaume Tell*, de *Tancrède* et d'*Otello* n'osa montrer une ambition pareille. Il ne manquait pas de facilité, cependant, et il avait aussi ses cartons bien garnis! Pourtant, pendant toute la durée de son séjour en France, il n'a donné que quatre ouvrages et sur le seul théâtre de l'Opéra; Meyerbeer en dix ans n'en a produit que deux; Gluck, en mourant à un âge assez avancé, ne légua à notre premier théâtre que six grandes partitions, fruit du travail de toute sa vie. Il est vrai qu'elles dureront longtemps.

Là, franchement, que dirait ou que penserait

M. Donizetti, si Florence, par exemple, était la capitale du monde civilisé, si elle contenait quatre théâtres lyriques, dont trois rudement subventionnés par l'État, c'est-à-dire par les Florentins, et si M. Adam non content de faire claquer haut et ferme le fouet de son postillon sur la scène française de Florence, venait encore distribuer aux directeurs des trois autres théâtres des traductions ou des mélanges du *Châlet*, du *Proscrit*, de *Régine*, du *Brasseur*, du *Fidèle Berger*, de *la Reine d'un jour*, etc... Voici ce qu'il penserait probablement, car M. Donizetti est un homme honorable, dont le seul tort est évidemment de se laisser faire une douce violence par des spéculateurs qui ne pensent qu'à profiter d'une vogue momentanée, et s'inquiètent peu de la gloire de l'artiste étranger dont la fécondité leur paraît exploitable : « Il y a là dedans, se dirait-il, quelque chose d'évidemment vicieux et injuste. Si M. Adam veut bien venir écrire pour nous une, deux, et même trois partitions, soigneusement faites, et où il aura cherché à mettre tout ce qu'il aura de science et d'inspiration, Florence devra s'estimer heureuse et fière de lui offrir, avec l'hospitalité, tous les moyens d'exécution qu'elle possède. Il est de l'honneur des compositeurs italiens d'accepter une lutte offerte par le musicien français ; l'émulation qu'elle excitera ne peut en outre que tourner au profit de l'art ; il doit jaillir

des éclairs du choc de ces deux écoles rivales. Mais si M. Adam, ayant écrit, de son aveu, soixante et quelques partitions, prend fantaisie d'exhumer celles mêmes qui n'ont pas réussi dans son pays, de les mêler à plus ou moins forte dose avec celles qui en ont obtenu des quarts de succès, des demi-succès, ou d'autres succès, d'en former ainsi une espèce de jeu de cartes, pour distribuer çà et là des as de cœur, des as de trèfle et des valets de carreau, ceci devient un intolérable abus, et les Florentins seraient absurdes de se laisser écraser par cette avalanche qui leur tombe des Alpes. Il n'y aurait plus que de la bêtise et non de la générosité dans leur fait. Ils se verraient réduits au silence, et leur cause serait perdue, non faute de bonnes raisons, mais seulement pour n'avoir pu su mettre un terme au flux de paroles de leur adversaire.

« Le public florentin finirait par s'accoutumer aux plus grandes *légèretés* du style français, n'en entendant pas d'autre, et, ne pouvant plus établir de comparaison, le goût se perdrait tout à fait. Les compositeurs nationaux, voyant que le seul moyen de se faire bien accueillir par les directeurs de théâtres est d'imiter M. Adam, ne manqueraient pas de copier ce qu'il y a de plus mauvais dans sa manière, pendant que lui, au contraire, agrandirait son style par l'étude de nos beaux modèles, et en se mettant au niveau d'une

civilisation musicale plus avancée que celle des Français. Il nous inoculerait ses défauts, prendrait nos qualités et nous mettrait à la porte de chez nous aux grands applaudissements de toute la canaille de Florence ! Certes, l'abnégation ne saurait de notre part s'étendre jusque là ; et puisque le gouvernement qui entretient à grands frais notre Conservatoire et subventionne nos théâtres, ne prend nul souci du présent ni de l'avenir des artistes dont il a payé l'éducation, auxquels il a distribué des prix, tressé des couronnes, accordé des pensions pour les abandonner ensuite, dès qu'ils ont pu acquérir le sentiment de leur force et s'éprendre d'une juste ambition, c'est à eux de serrer leurs rangs et de se défendre, en toute loyauté, mais énergiquement. Nous devons donc dire à M. Adam : « Holà, notre maître ! si vous avez franchi les Alpes avec armes et bagages, comme Annibal et Napoléon, tâchez donc que votre incursion sur la terre italienne ne puisse donner lieu à des comparaisons moins nobles. Les marchands forains aussi passent le Mont-Cenis et le Simplon ; nous en avons tous les ans un assez grand nombre à la foire de Sinigaglia. Si vous venez ici pour enrichir notre musée musical de belles partitions, nous vous applaudirons avec transport. Car nous avons, nous, une grande passion, assez rare dans votre spirituelle patrie. Nous aimons la musique. Nous saurons en conséquence

nous gêner beaucoup pour vous faire beaucoup de place, nous coucherons sur la dure pour vous céder nos lits ; vous aurez nos chanteurs, nos danseurs, nos peintres les plus habiles ; Félix Romani écrira vos libretti, et nous aurons le courage de passer pour des imbéciles, quand nous ne sommes au fond que des enthousiastes et des artistes dévoués. Mais, *per Bacco!* ne venez pas à notre barbe spéculer sur un tel désintéressement et faire payer aux Florentins les bamboches musicales dont ne veulent plus et dont n'ont peut-être jamais voulu les modistes de votre rue Vivienne, quand nos grands maîtres pourraient leur donner pour rien des compositions dignes d'être applaudies par de royales mains ; car nous ne serions pas embarrassés en ce cas pour démontrer à tous que votre or est du cuivre, que vos diamants ont des taches ou ne sont que du verre, et que vos glaces réfléchissent les objets à l'envers ; et vous sentiriez alors, mais trop tard, la sagesse du proverbe : *Qui trop embrasse, mal étreint*, toujours parce que nous aimons la musique. » Voilà ce que, dans l'opinion présumée de M. Donizetti, les compositeurs italiens devraient dire à M. Adam. Et nous donc ! pense-t-on que nous ayons le cœur moins haut placé, l'âme moins fière et le sang moins chaud que les Italiens ?...

HALÉVY

LE VAL D'ANDORRE

14 novembre 1848.

Le succès du *Val d'Andorre* à l'Opéra-Comique est un des plus généraux, des plus spontanés et des plus éclatants dont j'ai été témoin. Les quatre-vingt-dix neuf centièmes des auditeurs applaudissaient, approuvaient, étaient émus. Une fraction cependant, fraction imperceptible, mais qui contient encore des esprits d'élite, ne partageait qu'avec des restrictions l'opinion dominante sur la haute valeur de l'ouvrage, d'autres, dès la fin du second acte, se montraient déjà *fatigués d'entendre dire que c'est charmant!* O Athéniens! vous avez pourtant bien peu d'Aristides!

Pour moi, j'ai franchement approuvé et admiré; j'ai été impressionné vivement, sans songer, en écoutant les clameurs enthousiastes de la salle, à

appliquer à M. Halévy ce mot antique : « Le peuple l'applaudit, aurait-il dit quelque sottise ?... » Mot plus spirituel que profond, car le peuple applaudit même les belles choses quand elles sont à sa portée et qu'elles ne dérangent pas brusquement le cours de ses habitudes et de ses idées.

Le drame et la partition du *Val d'Andorre* sont du nombre de ces heureux ouvrages que le doigt du succès a marqués, et qui suffiraient à la gloire d'un homme et à la fortune d'un théâtre. L'exécution d'ailleurs en est évidemment exceptionnelle, ainsi que nous le verrons tout à l'heure, et telle qu'on ne s'attendait point à la trouver à l'Opéra-Comique, théâtre assez peu soucieux jusqu'à présent, des qualités dramatiques et musicales qu'il vient de déployer [1].

.

L'intérêt palpitant de ce drame, la simplicité et le naturel des situations, la variété de ton qui y règne et l'excellente disposition des scènes destinées à la musique, en font un des meilleurs livrets d'opéra qu'on ait écrit depuis longtemps. La partition est si intimement liée avec la pièce, chacune des mélodies exprime si fidèlement et si complètement le sentiment des situations, l'accent des passions et le caractère des personnages, que la musique et les paroles semblent avoir été

[1] Suit l'analyse du livret du *Val d'Andorre*.

écrites d'un jet par un seul et même auteur. M. Halévy a rencontré rarement une inspiration plus abondante et plus soutenue. A un style mélodique d'une distinction constante, il a joint ici une harmonie toujours piquante sans recherche et une des plus délicieuses instrumentations que nous connaissions. L'ouverture, formée de trois motifs, pris dans l'Opéra, est tissue avec une habileté admirable. Son effet est pittoresque et brillant. Après une charmante cavatine de Georgette, viennent des couplets de Jacques : *Voilà le sorcier*, pleins de caractère et d'originalité. Il faut louer beaucoup le quatuor de la divination, dans lequel j'ai remarqué l'ensemble final : *C'est de la magie!* et la phrase : *Adieu, madame, et recevez mes compliments!* Je louerai plus encore l'entrée de Rose-de-Mai effeuillant une fleur et ses couplets : *Marguerite, qui m'invite*, le sextuor, la modulation de l'air du capitaine sur ces mots : *La beauté qui me porte en son cœur*, la scène du tirage, le quatuor syllabique : *Destin qu'on dit terrible!* la jolie chanson de conscrits : *Venez, la nuit est belle*, et ce cri si dramatique de Rose par lequel se termine le premier acte : *Il est sauvé, mon Dieu ' pardonnez-moi!*

Le second acte s'ouvre par un chœur syllabique de soprani d'un effet gracieux et piquant. Puis on danse, et, tout en dansant, les jeunes garçons font des déclarations à leurs belles, et Georgette

chante la basquaise avec accompagnement de tambours de basque, de grelots et de castagnettes. Il y a là une gaieté, une vivacité de coloris local digne des plus grands éloges ; l'emploi en masse des instruments de percussion (non violents) tels que ceux que je viens de nommer, y fait merveille. Mais un morceau dont l'auditoire a été enthousiasmé, c'est celui de Rose-de-Mai : *Faudra-t-il donc?...* Il est écrit en entier dans le mode mineur ; seulement, quand la jeune fille se rappelle la douleur qu'éprouvait Stephan d'être contraint de partir, à la dernière syllabe de ces mots : *Mais je l'ai vu si malheureux!* l'accord majeur de la tonique s'épanouit d'une façon si naturelle et si inattendue, tant de tendresse s'en exhale, que les larmes en sont venues à tous les yeux. Cet accord est une inspiration sans prix, comme toute idée venue du cœur en droite ligne. Dans le trio : *Ah! maintenant je vais donc tout savoir!* la réponse obstinée du capitaine : *Oh! quel vin délectable* aux questions de Stephan, est ramenée on ne peut plus heureusement. Les exclamations douloureuses de Rose : *O souffrance mortelle! — Non, je ne l'aime plus! — Je n'ai plus qu'à mourir!* sont du plus grand style et d'une poignante expression. J'aime moins les couplets du *Soupçon*, bien accompagnés cependant par un rythme sourd de cors et de timbales. Le petit chœur pastoral qui suit rappelle un peu un

ensemble vocal de l'*Euryanthe* de Weber. Mais le finale est un chef-d'œuvre. Les voix et les instruments s'animent ici d'une indignation terrible. Chaque note porte coup ; tantôt l'effet résulte de l'unisson des voix, tantôt de leur division harmonique, mais toujours, en outre, de la vérité de l'accent et de cette union intime que j'ai signalée plus haut entre le chant et la parole. Et puis cette idée de faire mélodieusement pleurer un cor anglais à l'orchestre, pendant les terribles instants de silence laissés par les interpellations du chœur, silence qu'interrompent seuls sur la scène les monosyllabes étouffés de Rose presque évanouie, cette idée, dis-je, contraste d'une manière essentiellement et profondément dramatique avec tout le reste du finale, et en redouble la cruelle énergie. Je le répète : je crois que c'est un chef-d'œuvre.

Le troisième acte est beaucoup plus court que les deux précédents, il contient encore une chanson soldatesque avec chœurs, excellente, d'une mélodie franche et nette, et instrumentée supérieurement ; un piquant duo entre Georgette et Saturnin, une délicieuse musette avec échos, un trio dont nous avons retenu la phrase de Rose :

> Adieu, je vous laisse en partage,
> A toi tout mon amour, à toi mon souvenir.

et enfin un unisson fort beau de quatre voix de basse dans la scène de l'accusation.

Je ne pense pas que beaucoup d'opéras puissent fournir un pareil nombre de morceaux remarquables, morceaux, qui, de plus, ont eu l'insigne bonheur d'être remarqués et appréciés de prime abord.

.

BELLINI

NOTES NÉCROLOGIQUES

16 juillet 1836.

Ce n'est point d'une biographie qu'il s'agit ici. La vie du compositeur dont nous regrettons la fin prématurée n'offre aucune des vicissitudes qui eussent pu en rendre le récit intéressant. Entré fort jeune au Conservatoire de Naples, il en sortit pour suivre à Milan le célèbre chanteur Rubini, alors son protecteur et depuis son ami. Il écrivit très rapidement plusieurs partitions dont la plupart furent favorablement accueillies du public. Après un voyage de quelques mois en Angleterre, Bellini s'était fixé à Paris, séduit par l'accueil que sa musique et lui-même y recevaient de toutes parts; plus encore peut-être par les richesses musicales qu'il y voyait accumulées, et c'est au milieu de l'enivrement d'un succès récent

que la mort est venu l'enlever. Cet événement a frappé d'autant plus vivement, que Bellini, par la douceur de ses mœurs et par l'aménité de ses manières avait su se faire de nombreux amis. Aussi, est-ce pour se soustraire à une influence bien naturelle, que l'auteur de cette note, voulant faire une étude impartiale des travaux du jeune maestro, a tardé jusqu'ici de s'y livrer.

On a fait en France, et surtout en Italie, une foule de comparaisons plus ou moins forcées entre Bellini et les grands maîtres. On a trouvé en lui tantôt la simplicité élégante de Cimarosa, tantôt le charme pénétrant de Mozart, tantôt le pathétique élevé de Gluck, etc... Mais toujours une différence marquée entre son style et celui de Rossini. Cette dernière circonstance, qui, au premier coup-d'œil, semble avoir dû nuire à la vogue des premiers ouvrages de Bellini, est précisément ce qui a le plus contribué à la leur faire obtenir. Le public italien est plus français qu'on ne pense, sous certains rapports ; l'amour du changement est très vif chez lui ; à l'apparition de Bellini, il commençait déjà à se refroidir pour Rossini ; peut-être même les succès continuels de l'illustre maëstro l'importunaient-ils ; on était *las de l'entendre toujours appeler le juste*. En conséquence, on n'eut pas plutôt trouvé quelques différences entre le faire du compositeur sicilien et le sien, que cette anomalie, d'autant plus frappante

que l'Italie était inondée d'imitations rossiniennes, attira l'attention générale. Toute musique de théâtre avait été réputée impossible hors de la route brillante ouverte par l'auteur du *Barbier;* en reconnaissant son erreur sur ce point, le peuple italien se prit d'enthousiasme pour l'artiste qui l'avait désabusé, et, dès ce moment, une réaction violente se fit en faveur de Bellini. On l'adorait, c'est le mot, à Milan; et l'accueil que ses compatriotes lui firent, lors de son retour à Palerme, après le succès de *la Norma*, fut un véritable triomphe. Il semblait qu'il eut découvert la musique expressive, et que les larmes versées au *Pirate* et à *la Straniera* fussent les premières que le drame lyrique eût jamais fait couler. D'un autre côté, les partisans de l'ancienne école, qui commençaient à pardonner à Rossini son orchestre luxuriant, ses hardiesses harmoniques, et sa verve folle, trouvant dans cette nouvelle direction des idées, un retour vers leurs premières admirations, proclamèrent Bellini le restaurateur de l'art italien, et le nommèrent le second Paisiello. La réaction ne fut pas aussi prompte en France; la raison en est sans doute inhérente à la nature même du talent de Bellini. Si l'expression est le mérite principal de ses ouvrages, on conçoit, en effet, que ce mérite ne puisse être apprécié aussi facilement par des auditeurs dont le plus grand nombre est étranger à la langue dans laquelle ils

sont écrits. On n'aperçut d'abord au contraire que leurs défauts; à part cette partie du public du théâtre Favart qui trouve tout *adorable,* pourvu que Rubini et mademoiselle Grisi chantent, le reste des amateurs et l'immense majorité des artistes trouvèrent cette musique pâle, décolorée, monotone, pauvre d'harmonie, en un mot fort en arrière de l'état actuel de l'art. Dans la plupart des premiers ouvrages de Bellini, la forme des accompagnements, la coupe des morceaux et l'instrumentation justifient, à mon sens, cette critique; souvent on y retrouve l'orchestre délabré de Grétry; ce n'est que dans ses dernières productions qu'il s'est appliqué à pallier, sinon à corriger ces défauts évidents. S'il n'a fait que les déguiser sans les faire disparaître entièrement, c'est qu'il lui était réellement impossible de faire davantage. Le sens harmonique est un don de la nature, comme celui de la mélodie; il en est de même de l'art de grouper les masses et de tirer des effets nouveaux saisissants ou pittoresques des instruments.

Les observations les plus variées, les études les plus opiniâtres, aidées des conseils des maîtres les plus habiles, pourront bien amener l'artiste à la connaissance des procédés employés de son temps, mais ne le feront jamais sortir sous ce rapport de la ligne des médiocrités, et ne sauraient suppléer à ce qu'il y a d'incomplet dans

son organisation. Aussi quand Bellini en vint à soigner son orchestre, ces tentatives n'eurent d'autre résultat que de le rendre un peu plus bruyant sans lui donner cette physionomie animée, dramatique et originale à laquelle il ne lui était pas permis d'atteindre. Ce n'est donc pas à ses prétendus progrès qu'il faut attribuer l'accroissement de sa vogue à Paris, mais seulement au temps qui nous a permis d'entrer peu à peu dans les conditions hors desquelles il nous était impossible d'apprécier son véritable mérite, l'expression; à la lassitude du style rossinien qui commençait à se faire sentir en France comme en Italie; à la médiocrité de la plupart des productions ultramontaines au moyen desquelles les directeurs du théâtre Favart avaient espéré ranimer la ferveur des dilettanti; à la présence de Bellini parmi nous; à ses succès de salon (dont l'influence est incroyable à Paris comme à Londres); et enfin à sa mort cruelle et inattendue qui a éveillé toutes les sympathies.

En comptant parmi les causes de sa popularité la différence qui existe entre son style et celui de Rossini, ce n'est pas que je partage en entier l'opinion généralement admise sur la réalité de cette différence. L'examen approfondi d'un de ses principaux ouvrages me fournira l'occasion d'exprimer là-dessus toute ma pensée. *La Straniera* est celui que j'ai toujours préféré et que je choisirai.

L'introduction est une de ces choses auxquelles il est aussi difficile de trouver un nom que d'assigner un rang parmi les compositions musicales; elle justifie complètement la dénomination d'un certain bruit, donné aux ouvertures italiennes par Weber. En effet, ce n'est qu'un bruit assez désagréable fait par l'orchestre pour apprendre au public que la pièce va commencer. Il serait injuste et de mauvais goût de juger sur un tel morceau l'aptitude de Bellini pour la musique instrumentale. Il est hors de doute qu'il n'en faisait lui-même pas plus de cas que nous. Dans l'ouverture du *Pirate,* qu'il estimait fort, au contraire, on trouve réellement les proportions d'une ouverture, et il est aisé de reconnaître que l'auteur a voulu faire de son mieux. Malgré cela, il faut avouer qu'une telle symphonie ne serait tolérée en aucun lieu du monde où le haut style musical est connu et apprécié. A un *presto* à trois temps où l'orchestre frappe de violents accords entrecoupés de silences, succède un *andante* sans développements ni couleur, puis le grand *allegro.* La première phrase de ce mouvement est à peu près la même que celle d'un duo du vieil opéra de *Blaise et Babet (J'n'aurons pas l'temps d'parler d'amour)* et, dans le milieu, se trouve un crescendo sur la tonique pédale, avec transposition du thème à l'octave supérieure au bout de chaque période, qui décèle une fâcheuse parenté avec ces

crescendo à procédé dont le comte de Gallemberg, et toute l'école de Rossini ont fait une si terrible consommation. Le reste ne présente qu'un remplissage harmonique plus ou moins bruyant, dépourvu de toute originalité et même d'un intérêt quelconque. Mais chicaner un compositeur italien sur ses ouvertures, c'est lui chercher une querelle d'Allemand; ainsi, laissant de côté pour Bellini la question de la musique instrumentale, jugée depuis longtemps, cherchons dans le drame même de la *Straniera* les traces du génie mélancolique et tendre dont la nature l'avait doué; il y réside tout entier.

Un chœur d'un mouvement doux, d'une mélodie simple et nonchalante : *Voga, voga, il vento tace,* ouvre la scène d'une manière fort convenable; puis commence le duo entre Valdeburgo et Isoletta. Dans les quatre premières mesures du chant: *Giovine rosa*, se décèle la cause de la teinte particulière des mélodies de Bellini. Cette cause, qu'il est facile de retrouver, non seulement dans tous ses opéras, mais même dans la plupart de ses phrases, est la *prédominance de la troisième note du mode majeur*. Par son voisinage de la quatrième, qui n'est que d'un demi-ton au-dessus d'elle, cette note prend par intervalles l'aspect d'une sensible, et donne aux chants une expression fort tendre, plus souvent encore triste et désolée. Quand elle domine dans une mélodie

que l'auteur a voulu rendre éclatante ou énergique, presque toujours alors elle répand sur la phrase une physionomie plus ou moins vulgaire; nous en voyons un exemple dans le fameux duo à l'unisson des *Puritani*, dont la redondance triviale a fait le succès de la pièce auprès d'une partie du public, tout en nuisant à la réputation de l'auteur dans l'esprit des musiciens, plus que n'auraient pu le faire dix chutes consécutives. Dans le duetto de la *Straniera*, l'expression indiquée par la situation est au contraire affectueuse et mélancolique, il s'ensuit que l'effet mélodique de la tierce est excellent, surtout sur les derniers vers :

> Ah ! l'aurora della vita
> E l'aurora del dolor.

La même observation est applicable au thème d'Isoletta, qui commence la seconde partie du duo :

> O tu che sai gli spasimi
> Di questo cor piagato.

Sous le rapport de l'harmonie, ce morceau est écrit avec une négligence qu'on pourrait prendre aisément pour de la gaucherie. Bellini a souvent encouru de justes reproches à cet égard. La structure de sa mélodie, toujours surchargée d'appogiatures et n'attaquant jamais franchement les notes réelles, n'est pas sans avoir contribué beaucoup à l'entraîner dans un si fâcheux défaut.

Je sais bien que la difficulté de créer des mélodies simples et naturelles, comme Mozart en a tant produit, devient plus grande de jour en jour :

> Mais ce champ ne se peut tellement moissonner
> Que les derniers venus n'y trouvent à glaner.

D'ailleurs, ce style, ennemi de la clarté et de la pureté harmoniques, cet emploi incessant de toutes sortes de contorsions mélodiques, où de fort habiles voient la plus cruelle plaie de la musique moderne, devraient toujours être palliés par une rare délicatesse de goût et la plus grande adresse dans la disposition des accompagnements. Malheureusement, il n'en est presque jamais ainsi; de là une anarchie déplorable.

Le grand duo entre Arturo et Alaïde *(la Straniera)* est mieux écrit que le précédent. La plupart des mélodies qui le composent tournent encore autour de la tierce avec une obstination qui leur ôte beaucoup de variété. Toutes néanmoins sont plus ou moins remarquables par l'expression d'une passion profonde et d'un douloureux attendrissement.

Le mineur : *ah! se tu vuoi fuggir* me paraît d'un sentiment plus poignant encore que le premier thème, et la *coda* à trois temps : *un ultimo addio* n'est d'un bout à l'autre que le cri d'angoisse d'un amour délirant.

L'âme est oppressée par la peinture de l'immense

passion qui frémit dans ces deux malheureux êtres, et leurs accents de souffrance brisent le cœur. Pourquoi faut-il que l'inévitable cadence harmonique, dont les musiciens italiens signent tous leurs morceaux, vienne, après une inspiration d'une poésie aussi élevée, replonger l'auditeur dans la plus plate et la plus prosaïque des réalités? Si j'en avais le courage, je signalerais aussi comme une tache dans ce beau duo le trait vocalisé d'Alaïde sur les mots : *me sciagurata!* où l'on retrouve les traces rossiniennes, abandonnées jusque-là par l'auteur.

Le chœur de chasseurs (n° 5) offre peu d'intérêt surtout pour le Français et les Allemands, familiarisés avec les merveilles que Weber a créées dans ce genre. Le morceau syllabique : *La Straniera a cui fé tu presti intera,* sans être un véritable chœur, dans l'acception ordinaire du mot, puisqu'il n'a que deux parties en commençant et une seule en beaucoup d'endroits, est beaucoup mieux conçu. C'est bien le babillage d'une foule empressée de répandre une mauvaise nouvelle, et la précipitation du débit, motivée par la maligne joie qui anime les personnages, me paraît là d'un excellent effet.

Je trouve également fort dramatique le trio : *No, non ti son rivale,* tout en reconnaissant l'infériorité, je dirai même la nullité du rôle que joue l'orchestre dans la scène de la provocation où son

intervention est d'une nécessité si évidente. Pour celle du duel, elle me paraît faible et décousue. Au lieu d'un morceau de musique complet, c'est une suite de phrases sans liaison, dont l'une : *Per me pena il ciel non ha*, tout entière dans un style que l'auteur emprunte à Rossini de temps en temps, forme, avec la parole et la situation, la plus choquante disparate. Le chœur qui termine est à peine esquissé ; et de tous les morceaux d'ensemble de la partition, c'est celui pourtant qui ressemble le plus à la strette d'un finale. J'arrive à un air fort court, à peine modulé dans le milieu, privé de développements, sans aucun dessein d'orchestre, pur de toute vocalisation ambitieuse, simple en un mot, et présentant, à mon sens, le type des plus touchantes élégies du jeune maëstro. On devine que je veux parler de l'air de Valdeburgo ; l'un des triomphes de Tamburini.

> Meco tu vieni, o misera,
> Longe da queste porte,
> Ove celar le lagrime
> Ti scorgera la sorte,
> Tomba ove ignota scendere
> La terra a te dara.

Toutes ces idées de malheur, de départ, d'éloignement, de larmes, de mort, de tombeau, d'oubli, sont exprimées avec la plus accablante vérité. Certes, voilà une inspiration, ou il n'en fut jamais ; et cette mélodie, qui fait couler les larmes

des indifférents, doit par les souvenirs qu'elle éveille et les images de deuil qu'elle retrace, cruellement déchirer les cœurs auxquels est demeurée chère la mémoire de Bellini.

Je passe sur plusieurs morceaux évidemment calqués sur la forme rossinienne pour avoir encore à louer à la dernière scène une prière : *Ciel pietoso*, d'une belle et noble couleur, quoique peu originale, un récitatif obligé plein de mouvement et l'admirable air d'Alaïde au moment de la catastrophe : dans lequel elle exhale en accents frénétiques sa passion et son désespoir. Le chœur qui s'y joint ensuite n'offre rien de remarquable en lui-même, mais il sert à soutenir les cris de la jeune reine à demi folle, cris aigus, violents et prolongés, qui, présentés à découverts, pourraient, musicalement parlant, paraître d'un effet disgracieux et dont la force, déguisée jusqu'à un certain point et voilée par intervalle au moyen de la masse chorale, répand, au contraire, sur toute cette péroraison, la teinte la plus pathétique.

En résumé, l'auteur de la *Straniera*, inhabile aux grandes combinaisons musicales, peu versé dans la science harmonique, à peu près étranger à celle de l'instrumentation, et beaucoup moins original qu'on ne l'a prétendu sous le rapport du style et des formes mélodiques, Bellini, musicien de second ordre évidemment, n'en est pas moins

à nos yeux, par sa profonde sensibilité, par sa grâce mélancolique, par son expression si souvent juste et vraie, autant que par la simplicité naïve avec laquelle ses meilleures idées sont présentées, une individualité d'autant plus remarquable qu'on ne devait pas s'attendre à la voir naître au milieu de la moderne école italienne, et que plusieurs de ses défauts ne sont pas les siens propres, mais ceux de son temps et de son pays, dont le développement a été favorisé par une éducation incomplète et le mauvais exemple.

ADAM

LE TORÉADOR

9 juin 1849.

Il m'arrive quelquefois de rendre compte fort tard des premières représentations des œuvres, même comme celle-ci, les mieux accueillies du public, et d'exciter ainsi le mécontentement des parties intéressées. Quelques personnes, étonnées alors d'un si long silence, en font honneur à ma probité de critique. « Il étudie la partition, disent-elles ; il sait qu'une seule audition ne suffit pas pour la posséder entièrement, et il ne veut parler que de ce qu'il connaît bien. » Ces bonnes personnes me rendent justice en général ; mais je ne saurais accepter leurs éloges dans la circonstance particulière où je me trouve aujourd'hui. En effet, si j'ai vu deux fois *le Toréador*, c'est uniquement parce que j'y trouvais plaisir, car la musique de

cet opéra est si clairement écrite, si coulante, si aisée, que je l'ai parfaitement comprise du premier coup; et la vraie raison de ma lenteur à en faire l'éloge, je vais vous la dire.

J'ai une passion pour la critique; rien ne me rend heureux comme d'écrire, de raconter les mille incidents dramatiques, toujours piquants, toujours nouveaux d'un livret d'opéra : les angoisses des deux amants, les tourments de l'innocence injustement accusée, les spirituelles plaisanteries du jeune comique, la sensibilité du bon vieillard; de démêler patiemment ces charmantes intrigues, quand je pourrais couper l'écheveau brusquement; de m'attendrir ou de rire comme tout le monde au dénoûment, quand tout est arrangé, quand la vertu triomphe, quand l'imposture est démasquée ou quand un trompeur est lié et berné par un trompeur et demi, quand enfin les amoureux sont heureux. Je trouve toujours délicieux de décrire les naïfs transports, les fraîches impressions de ce public de nos théâtres lyriques, public si impressionnable et si judicieux en même temps, qui applaudit avec autant de chaleur que de discernement; de raconter ces ovations, ces pluies de fleurs spontanées, ce pur enthousiasme qui n'a rien d'outré, rien surtout d'arrangé, dans l'expression duquel l'intrigue ni de vils intérêts n'ont aucune part; ces rappels, ces clameurs involontaires d'un auditoire éperdu

d'admiration, qui ne redemande les artistes que
parce qu'il éprouve un besoin impérieux de les
voir, de les revoir encore, de les applaudir dere-
chef et de leur témoigner sa vive gratitude pour
les ineffables jouissances que, pendant plusieurs
ardentes heures, ils lui ont procurées... C'est une
si belle passion, la passion du beau, que rien
n'élève l'âme comme le spectacle d'un enthou-
siasme profond, ardent et sincère. Et quoi que ce
spectacle nous soit très fréquemment offert dans
nos théâtres à Paris, c'est toujours une véritable
bonne fortune pour nous autres critiques, quand
une nouvelle occasion se présente d'en décrire
les causes et les effets. Malheureusement, je ne
sais rien prendre avec modération, et cet âpre
plaisir que j'éprouve à écrire, tournant évidem-
ment à la manie, à l'idée fixe, eût pu avoir les
conséquences les plus désastreuses, si je ne
m'étais arrêté à temps et si je n'eusse pris la
résolution de résister à cet étrange entraînement
avec une énergie désespérée. Jusqu'à présent j'ai
tenu bon. Mais, sans cette force de caractère,
quelle interminable série de notes n'eussé-je pas
élevé à la gloire non seulement de toutes les
représentations remarquables qui ont eu lieu sur
les théâtres lyriques depuis un mois, mais de tous
les débuts qui s'y sont succédé, comme aussi à la
louange de l'innombrable quantité de virtuoses
de premier ordre qui ont donné des concerts du

plus haut intérêt, devant des auditoires immenses, d'élite, dans tous les coins de ce fortuné Paris. Et le bonheur de chanter ces hymnes eût été d'autant plus grand que, grâce à l'excellent caractère de nos artistes, il est facile de les contenter, de les rendre fiers et heureux. Un simple mot bienveillant leur suffit ; il n'est pas nécessaire de leur improviser des odes en style pindarique ; de leur crier : « Vous êtes sublimes, miraculeux, vous avez du savoir, de l'inspiration, du génie » ; et, ce qui est bien plus rare, ils ne sont point jaloux les uns des autres, les louanges accordées à celui-ci ne font point grincer les dents à celui-là ; on peut dire du bien du flageolet, sans que l'ophicléide, que l'on aurait loué la veille, vous salue moins poliment, s'il vous rencontre le lendemain. Tout ainsi favorisait ma monomanie, tout, jusqu'à l'abondance des matières, qui affluaient de toutes parts. Mais le serment que je m'étais fait à moi-même de les laisser s'accumuler m'a heureusement soutenu, et aucune ligne n'a filtré. Dieu sait s'il m'en a coûté! Mes amis avaient beau me dire: « Voyez quel beau temps il fait; sortez de Paris, prenez l'air, allez un peu en Californie, cela vous distraira. Quelle rage inconcevable d'être sans cesse préoccupé de critique et de feuilletons, quand il y a tant d'autres choses infiniment plus intéressantes (les malheureux! ils ne comprennent pas ce charme décevant!) et plus dignes de

l'attention d'un homme intelligent. Ou bien, si vous ne voulez visiter ni Bornéo, ni Java, ni Timor, ni les Séchelles, ni Taïti, ni Montmorency ; si vous tenez tant à votre Paris, à ses puantes fournaises qu'on nomme rues, à son filet d'eau grise qu'on nomme la Seine, à ses conversations saugrenues, à ses proclamations échevelées, à ses déclarations ampoulées, à ses agitations, à ses élections, à ses processions, à ses funèbres cortèges de chaque jour, à ses orateurs de carrefour, à ses cholériques, à ses politiques, à ses sophistes, à ses croque-morts ; si vous ne pouvez enfin vivre que dans cet affreux bocal rempli de scorpions et d'araignées qui s'entre-dévorent, isolez-vous, au moins ; vivez un peu pour vous ; lisez vos auteurs favoris (adolescents!), composez, faites votre œuvre (enfants!); vous êtes artistes avant d'être critique (innocents!); tous les feuilletons ne valent pas la plus simple romance née d'une véritable inspiration ; une bonne exécution de l'air de Nina : *Quand le bien-aimé reviendra*, nous ferait verser des larmes, et vous nous liriez un volume de vos feuilletons que nous n'éprouverions ni la plus légère émotion, ni la moindre envie de rire (insolents!) Vous vous jetez dans la critique comme s'il s'agissait de sauver la patrie ; mais la critique est un gouffre sans fond, et le temps des Decius est loin de nous. De semblables dévouements sont aujourd'hui ridicules. On ne sauve plus la patrie que pour soi. »

Pauvres gens ! ils ne savent pas ce que c'est que la passion ! Je sentais bien la vérité, la solidité de leurs raisonnements ; j'appréciais la loyauté de leurs intentions ; j'étais reconnaissant de leur sollicitude; j'entreprenais de suivre leurs conseils, et je n'en succombais pas moins à toutes les tentations qui m'étaient offertes de m'occuper plus ou moins directement de mon dada, le feuilleton. Je me plongeais, par exemple, dans l'étude du *Cosmos* de M. de Humboldt ; mais à peine mon œil ébloui commençait-il à apercevoir l'ensemble du plan de ce magnifique ouvrage, que l'annonce d'un concert me faisait fermer le livre, et que, renonçant à apprendre le secret de la naissance des bolides, je m'arrachais aux séductions d'une comète *(comata chevelue)* pour courir chez Erard entendre madame Pleyel, qui, à en croire les uns, a fait des progrès immenses, et, selon les autres, n'en a fait aucun, par la raison qu'elle a depuis très longtemps atteint l'apogée de la perfection. J'ai été cent fois puni de ma faiblesse ; il m'a été impossible, malgré les belles dimensions du salon d'Erard, non seulement d'y trouver une place acceptable, mais encore d'y pénétrer. De sorte que d'un immense feuilleton de dix colonnes tout au moins, que j'aurais chanté sur le mode ionien aux éminentes qualités du mécanisme de madame Pleyel, me voilà réduit à trois lignes de prose ; car enfin, bien que j'aie souvent entendu et admiré

cette grande pianiste, encore fallait-il l'entendre de nouveau cette fois pour me prononcer sur la question à l'ordre du jour: A-t-elle fait des progrès et pouvait-elle en faire?... question ardue et presque aussi difficile à résoudre pour les connaisseurs que celle de savoir si la lumière zodiacale vient de l'atmosphère du soleil, et peut-être plus importante; j'en demande pardon à M. de Humboldt.

Une autre fois, je me donnais le luxe sardanapalesque de travailler à une partition entreprise il y a six mois, et que je confectionne avec l'amour que Robinson mettait à la construction de son grand canot; déjà la musique m'avait rendu cette heureuse fièvre pendant l'ardeur de laquelle on est si indifférent à toutes les réalités non musicales de ce monde, qu'on serait capable d'envoyer paitre l'importun qui viendrait vous proposer la présidence de la République Française. J'étais là tout entier à ma proie attaché; un monsieur survient et me dit: « Comment vous portez-vous? — Je lui réponds: Oui, monsieur. » Il étale sous mes yeux un de ces petits carrés de papier qu'on nomme programmes, et me voilà repris aussitôt par la feuilletonomanie. Sans hésiter, je quitte ma partition; je laisse ma mélodie suspendue sur la note sensible, mon harmonie sur la septième dominante, *pendent opera interrupta*, et je vole, déjà tout feuilletonnant, écouter M. Savary, jeune vio-

loncelliste de l'Opéra, qui donnait un concert dans la salle de M. Herz, concert où je suis entré sans difficulté, et dans lequel le bénéficiaire nous a fait entendre un fragment de concerto et plusieurs airs tout entiers de *la Favorite.* Au milieu du concert, mademoiselle Brohan, avec son charmant proverbe, et Brindeau, et mademoiselle Bertin, du Théâtre-Français, sont venus faire à la musique une délicieuse diversion.

A peine rentré, je me disposais à rendre bon compte de tout cela, quand, me souvenant de mon vœu, et honteux de me voir si près de l'enfreindre : « Non ! m'écriai-je en écrasant violemment ma plume sur ma table, je ne serai pas faible à ce point. J'ai déjà quelque part en réserve plusieurs violoncellistes du plus grand mérite, j'ai des violonistes, j'ai des pianistes, j'ai trois jeunes cantatrices, j'ai plusieurs débutantes charmantes, j'ai des flûtes, j'ai des bombardons, un saxophone, deux bassons ; et, si je m'oubliais au point d'écrire seulement dix colonnes sur Alexandre Batta et ses nouvelles compositions pour le violoncelle, et sa verve aujourd'hui plus puissante que jamais parce qu'elle est mieux réglée, et ses succès en Belgique et à Paris ; si j'en écrivais autant sur le jeu élégant et expressif de Seligman ; autant sur Offenbach ; autant sur Chevillard et son beau talent classique ; autant sur ce jeune audacieux violoniste Reynier dont *fortuna juvat arcum;*

autant sur Cuvillon, artiste sérieux, virtuose de grande école, et qu'on entend trop rarement ; autant sur les nouvelles et très nouvelles compositions d'Alkan, autant sur mademoiselle Joséphine Martin, véritable pianiste qui possède son clavier ; autant sur mademoiselle Mira ; autant sur M. Stamaty ; autant, et ce ne serait guère, sur madame Martel, qui a, cet hiver, pris une si belle part aux séances de musique classique fondées et dirigées avec tant de talent par les frères Tilmant, MM. Rousselot, Dorus, Klosé, Verroust et Gouffé, virtuoses maîtres, sur lesquels j'aurais à écrire jusqu'à l'année prochaine ; si je ne mettais un frein à la fureur des flots de louanges que j'aurais à adresser à la jolie madame Wolf, à la jolie mademoiselle Prévost, et à la jolie madame Cabel, qui toutes les trois ont obtenu de jolis succès à l'Opéra-Comique ; à madame Castellan et à madame Delagrange, qui l'une et l'autre ont continué leurs débuts dans *Robert le Diable*, ce n'est pas jusqu'à l'année prochaine que j'aurais à écrire, mais bien jusqu'au rétablissement de l'ordre et au retour du sens commun en Europe. Donc il faut absolument me montrer raisonnable, et ne faire qu'un seul bouquet des roses et des pivoines que j'ai à offrir à ces talents divers ; et cela seulement quand je trouverai un prétexte spécieux et plausible de céder à la ridicule démangeaison qui me pousse nuit et jour à produire de la prose et à parler de

ce qui ne me regarde pas. Voilà ce que je me disais en considérant mes provisions pour le feuilleton, provisions dans lesquelles je ne comptais même pas Ernst, qui fait en ce moment à Londres la sensation qu'y produisent toujours les grands lions de la haute lionnerie musicale, et d'autres artistes dont les noms me reviendront tout à l'heure. Or ce prétexte, dont j'avais besoin pour me livrer à mon penchant favori, je l'avais trouvé il y a plus de huit jours. M. Adam avait fait représenter à l'Opéra-Comique *le Toréador*, opéra-bouffon, dont j'aurais pu parler déjà longuement si je l'eusse voulu.

Ce jour-là la fureur d'écrire me laissait assez tranquille; j'avais commencé la lecture du *Henri VIII* de Shakespeare, et cela me suffisait, je ne songeais point aux opéras comiques. Je me récitais la dernière scène de *Catherine d'Aragon*; je pleurais toutes les larmes de mon corps; je riais d'attendrissement; je me mettais à genoux incliné vers le Nord, tourné vers la Mecque de la poésie dramatique; je criais, je faisais mille folies. Mais on vint au milieu de mon extase, m'annoncer pour le soir même la première représentation du *Toréador* de M. Sauvage. On juge de l'empressement avec lequel je quittai Shakespeare, et je m'écriai : « Enfin, voilà un sujet forcé de feuilleton, je ne puis résister plus longtemps; je ferai celui-là, mais lentement, peu à peu; j'en écrirai

seulement dix lignes par jour, pour faire durer autant que possible mon bonheur, comme font les enfants pour prolonger les douces joies d'une boîte de bonbons ou d'un bâton de sucre d'orge. Et c'est pourquoi mon compte rendu du *Toréador* paraît si tard. Enfin, le voici.

Le Toréador est un opéra-arlequinade, un opéra-pasquinade, un opéra-bouffon, un opéra de la foire, dans le style de Collé et de Vadé, le titre m'est égal ; le genre n'y fait rien, le *Toréador* est amusant. On n'y trouve que trois personnages : Colombine, Arlequin... c'est-à-dire Coraline, Tracolin et don Belflor.

Au lever de la toile, Coraline vient raconter sa vie au public. (Ceci, je l'avoue, m'est resté tout à fait inintelligible. Comment et pourquoi le public parisien se trouve-t-il là interpellé par ce personnage, qui est censé agir et parler dans une petite maison de Barcelone?) Coraline a commencé par être actrice de vaudeville en France, sur le théâtre de la foire Saint-Germain ; plus tard, et je ne sais par quel hasard, elle a épousé un grand vainqueur de taureaux nommé Belflor, espèce de don Juan édenté qui enferme et néglige sa femme, courtise les femmes de ses voisins et joue de la contrebasse. Le père de Coraline, trouvant que tous les gendres sont bons, même le gendre ennuyeux, n'avait eu garde de tenir compte des répugnances de la jeune fille, et l'avait contrainte à accepter ce sin-

gulier époux. Mais déjà Coraline avait distingué dans l'orchestre de son théâtre un jeune flûtiste nommé Tracolin. Celui-ci, désespéré du départ de sa belle, tombe dans le chagrin, perd l'appétit et le sentiment de la mesure, joue sa partie de flûte tout de travers, met chaque soir l'orchestre en désarroi par ses étranges distractions, et prend tant de bécarres pour des dièzes, que son chef le met à la porte. Réduit à devenir fifre dans un régiment, et n'y fifrant pas mieux qu'il n'avait flûté dans l'orchestre du Vaudeville, le pauvre garçon n'attend pas cette fois son congé, il déserte tout simplement, et s'en va parcourir l'Espagne, faisant retentir du nom de Coraline tous les échos des Pyrénées, et chantant son martyre sur sa petite flûte, à l'instar des bergers de Virgile. A propos de ces musiciens antiques, je me suis longtemps demandé comment et par quelle incompréhensible adresse ils pouvaient jouer de la flûte, ou même du flageolet *(fistula)*, et chanter en même temps des vers tels que ceux-ci :

An mihi, cantando victus, non redderet ille,
Quem mea carminibus meruisset fistula, caprum.

J'ai essayé dans tous les tons, dans tous les mouvements, dans toutes les postures, en tournant ma flûte de droite à gauche, de gauche à droite, ou perpendiculairement, et jamais il ne m'a été possible de chanter sur cet instrument

seulement le premier mot *an*, des deux vers latins. Attribuant ce honteux échec aux difficultés que présente toujours la prononciation d'une langue étrangère, j'ai tenté de chanter la traduction française du poème pastoral : *Vaincu au concours de chant*, etc., et de cette prose je n'ai rien pu articuler davantage. On trouvera sans doute naturel que ce problème ait longtemps troublé mon repos. J'ai consulté à son sujet les savants de l'Europe les moins ignorants sur les mœurs musicales de l'antiquité ; aucun ne m'a tiré de peine. Et j'y serais encore (dans la peine) sans un livre de voyage qui, en parlant de l'état de la musique parmi les nègres, m'a donné subitement la clef de l'énigme. Or il est évident pour moi maintenant, que ces charmants bergers Tityrus, Melibœus, et Corydon, et même le bel Alevis, sans en excepter Menalcas, Damœtas et Palemon, qui trouvaient le moyen, dans leurs luttes poétiques, de se chanter en s'accompagnant d'un instrument à vent :

Dic mihi, Damœta, cujum pecus, an Melibœi ?

ou toute autre question aussi insidieuse, il est, ce me semble, de la dernière évidence que ces pâtres poètes - musiciens - chanteurs - instrumentistes, jouaient de la flûte... avec le nez. Ce procédé, dont l'emploi, il faut en convenir est difficile, fatigant et fort disgracieux, était donc connu du jeune Tracolin. A moins que (le fait est encore

possible), il se soit avisé de faire d'abord *resonare silvas* du nom de Coraline, et de ne jouer son solo de flûte qu'après l'entière conclusion de sa phrase vocale, à l'instar des pâtres modernes de la Sicile et de la Calabre, véritables descendants des Corydon et des Tityres antiques, et dont ils ont sans doute conservé la tradition, et qui chantent et jouent de la flûte successivement, mais jamais simultanément ; et cela sans doute pour faire enrager les savants, qui veulent qu'aux époques classiques on ait chanté et joué de la flûte en même temps. Mais trêve à cette grave discussion.

Tityre-Tracolin donc, *recubans sub tegmine* du mur extérieur d'une maison de Barcelone, s'avise d'exécuter sur sa fistule, mais sans parole, l'air bien connu... (c'est-à-dire bien connu des Français qui ont fréquenté dans leur jeunesse les théâtres où se jouaient les opéras de Grétry, de d'Aleyrac et de Monsigny), l'air, dis-je, bien connu : *Tandis que tout sommeille*, et Coraline, seule dans sa maison, reconnaissant aussitôt et l'air et l'intention qui l'avait fait choisir, et le timbre de la flûte de Tracolin, s'écrie : « C'est lui ! ô mon cher Tracolin ! » et l'intrigue commence. Voilà ce que c'est que d'avoir fait partie du théâtre de la foire Saint-Germain. Quels musiciens sortaient de ce bel établissement, quelles organisations on y développait ! Une prima donna de nos jours mise à pareille épreuve ne s'en tirerait certes pas aussi

bien. Son amant aurait beau aller sous les murs de sa maison à Barcelone lui jouer sur la flûte le même air, elle ne devinerait point que cette mélodie signifie : *Tandis que tout sommeille*, et ne reconnaîtrait pas davantage à la qualité de son, le flûteur de son cœur ; il y a tant de joueurs de flûte aujourd'hui !... Quoi qu'il en soit, Tracolin continue son pot-pourri d'airs très connus, et Coraline ne doute plus de sa présence, quand il en vient à la chanson : *Dans les Gardes françaises, j'avais un amoureux*. Ce qui n'ôte rien à la solidité du raisonnement d'un de nos confrères de la presse musicale, lequel prouve à M. Sauvage que les airs qu'il met ainsi dans l'embouchure d'une flûte du théâtre de la Foire ne furent composés que longtemps après la clôture définitive de ce théâtre, et ne pouvaient en conséquence être familiers ni à Tracolin ni à son amante. L'emploi de la téléphonie amène donc ici un anachronisme comparable à celui qu'on produirait si, dans une pièce, on admettait comme populaire aujourd'hui un air de l'*Africaine*, opéra très connu de Meyerbeer, mais connu de lui seul, et non encore représenté.

C'est égal, la scène est drôle. D'ailleurs on sait que bien des airs des maîtres les plus célèbres étaient populaires avant que ceux-ci les eussent composés. Ce phénomène se reproduit même de plus en plus fréquemment aujourd'hui. Ah ! si

l'on voulait par des exemples justifier l'auteur du *Toréador*... Mais qu'il y ait synchronisme ou anachronisme dans son fait, peu importe; il est assez prouvé, je crois, que les théâtres lyriques ne sont pas plus institués pour nous enseigner l'histoire que le Théâtre historique.

Pendant cette touchante reconnaissance de nos deux amants, le vieux Cassandre-Toréador, don Juan Belflor, est allé courir le guilledou. Il a même rencontré sous le balcon d'une de ses bonnes amies deux ou trois bâtons courroucés qui ont eu le malheur de se briser sur ses épaules. Tracolin, accourant aux cris de notre homme, est venu à son aide aussitôt que les bâtons ont été rompus, et l'a reconduit charitablement jusque chez lui. Ravissement de Coraline en revoyant son amant fidèle si joyeux et son époux infidèle si honteux. Don Belflor, pour empêcher sa femme de prêter trop d'attention à son piteux état, et pour faire admirer à son hôte le talent de Coraline, prie celle-ci de chanter.

Elle choisit un air tendre et simple dont les paroles sont: *Ah! vous dirai-je, maman...* Tracolin, pour répondre de son mieux à la politesse de la dame, tire de sa poche son petit instrument et réplique par des mélodies de circonstance qui disent à la belle combien il est touché de *ce qui cause son tourment*. Tracolin joue cependant à la manière ordinaire, c'est-à-dire avec la bouche. Et

il fait si bien comprendre les paroles des airs qu'il soupire à madame Belflor, ce ne peut être qu'en employant le procédé inverse de celui des bergers de Virgile. En effet, Mocker-Tracolin parle un peu du nez.

Cette douce entrevue toutefois ne suffit pas au jeune flûtiste ; il s'agit pour lui, maintenant qu'il s'est introduit dans la maison du Toréador, d'y exécuter un duo avec la femme sans accompagnement du mari. Il faut donc éloigner celui-ci. Et voilà ce qu'il imagine pour y parvenir. Il est attaché, dit-il, à l'orchestre du Théâtre de Barcelone ; une sienne cousine, Caritea, danseuse ravissante, quoique un peu sèche, a vu don Belflor, a conçu pour lui une passion terrible, et Tracolin, pour sauver du désespoir son inflammable cousine, a bien voulu se charger d'un message d'elle pour l'irrésistible toréador. Le vieux donne en plein dans le panneau, et va courir au rendez-vous. Pendant que, pour y voler, il répare le désordre de sa toilette, Tracolin explique à Coraline qu'il va réellement conduire don Belflor auprès d'une femme obligeante, et qu'il tiendra Coraline au courant de tous les détails de l'entrevue, détails grâce auxquels elle pourra accuser et confondre son mari, et reprendre ainsi l'autorité absolue dans sa maison, autorité dont ils sauront ensuite faire bon usage. « Mais comment, dit-elle, m'informeras-tu des méfaits de mon

époux ? — Eh ! mon Dieu ! avec ma flûte, toujours. Je viendrai près du mur de votre jardin, et de là, s'il a fait une promenade avec Caritea, je vous jouerai l'air du fandango ; s'il l'a régalée d'un sorbet au café, vous entendrez la *cachucha* ; s'il va enfin jusqu'à faire avec elle *des folies*, je vous jouerai l'air de *celles* d'Espagne ! — Parfait ! c'est convenu ! » Ce plan, exécuté de point en point, réussit complètement. Don Belflor à son retour est interpellé vivement par sa femme qui, avertie, au moyen de la flûte de Tracolin, de tous les faits et gestes de don Belflor, les lui jette à la face avec le nom de Caritea. Stupéfaction de l'époux. Querelle de ménage, au milieu de laquelle Tracolin intervient. Il raccommode les époux, et, grâce à son obligeance, bien vu du mari, adoré de la femme, il est en définitive supplié par l'un et par l'autre de ne point passer un seul jour sans les venir voir, et d'être pour eux, dans toute la force du terme, *l'ami de la maison*. On reprend l'air : *Ah ! vous dirai-je, maman,* chanté tout simplement sur sa flûte par Tracolin, varié en fusées volantes, en serpentaux et en étoiles de couleur par l'incomparable vocaliste Coraline sur une basse grotesque mimée et ronflée par le contre-bassiste Belflor.

Nouvelle preuve de la diversité des effets produits par les instruments de musique. « Koang-Fu-Tsee, vulgairement dit Confucius, ayant entendu par hasard le chant de Li-Po, dont l'anti-

quité, de l'avis de tout le monde, remontait à quatorze mille deux cent sept ans, fut saisi d'un tel enthousiasme qu'il demeura sept jours sans dormir, et sept nuits sans boire ni manger. Il formula aussitôt sa sublime doctrine, la répandit sans peine en chantant les préceptes sur l'air de Li-Po, et moralisa ainsi tout l'empire de la Chine, avec *une guitare à cinq cordes, ornée d'ivoire.* » Ceci est historique, avéré, positif. Le moindre polisson de Canton ou de Nankin pourra vous le dire. Tandis qu'à Barcelone (car la pièce de M. Sauvage est basée sur un fait historique aussi prouvé que l'anecdote de Confucius), à Barcelone, un jeune musicien français fait précisément le contraire avec une flûte, ornée d'ivoire cependant, comme la guitare du philosophe chinois, et démoralise ainsi tout un ménage espagnol.

Sur ce canevas, fort divertissant, je puis l'assurer, et sur ces scènes dialoguées d'une façon extrêmement spirituelle, quoi qu'à lire le récit que j'en fais il n'y paraisse guère, M. Adam a brodé de fines et charmantes arabesques. Sa musique est gaie, sémillante, bouffonne, et même, quand le sujet l'exige, agréablement démoralisante. On remarque dans sa partition un charmant trio, bien conduit et habilement développé. Le motif de l'allegro : *Vive la bouteille !* a beaucoup de piquant et d'entrain. La romance et l'air de Tracolin sont d'une expression juste, d'un tour

mélodique gracieux, et l'instrumentation en est remarquable. On y rencontre en outre plusieurs modulations délicieuses et originales. Le passage :

> Dans une symphonie,
> Combien est dangereux
> Un flûtiste amoureux !

est ramené avec le plus grand bonheur. Je trouve au contraire assez faible l'air de basse de don Belflor dont le thème manque d'originalité. Le trio final, où revient le thème varié : *Ah! vous dirai-je, maman*, est supérieurement construit musicalement et dramatiquement parlant. Quant aux vocalises, aux traits, aux arpèges, aux voltiges de toute espèce dont le compositeur a tissu le rôle de Coraline, on peut dire qu'ils sont tous pleins d'élégance et de verve. M. Adam d'ailleurs a supérieurement traité le quatrième personnage de son opéra, c'est-à-dire la flûte : de plus, en homme averti que ce qui vient par la flûte s'en retourne souvent par le tambour, il s'est abstenu cette fois complètement d'employer la grosse caisse. Et *le Toréador* n'en a pas moins eu un grand succès. Il y a deux ans à peine un compositeur qu'on eût forcé d'écrire un opéra sans grosse caisse, se fût regardé comme perdu, il n'eût jamais cru, sans le secours de cet instrument, pouvoir moraliser seulement la première banquette du parterre.

.

MICHEL DE GLINKA

LA VIE POUR LE CZAR
RUSSLANE ET LUDMILA

16 avril 1845.

Nous sommes assez enclins en France, à Paris surtout, à baser notre conduite à l'égard des compositeurs étrangers et non encore connus sur une sorte de parti pris, dont l'expérience vient, toujours trop tard et toujours inutilement, démontrer l'injustice. On a sur eux une opinion faite d'avance, opinion favorable ou hostile, selon le milieu où l'on vit, les habitudes que l'on a, les idées que l'on a émises, et on s'y conforme tout d'abord avant de rien savoir qui puisse la justifier; quitte à en revenir ensuite s'il le faut absolument. Ainsi, qu'on parle devant l'énorme majorité des artistes parisiens d'un nouveau compositeur italien, ils penseront, s'ils ne le disent pas, que ce doit être quelque médiocre

barbouilleur de cavatines, sachant à peine écrire régulièrement trois accords, copiste servile des copistes qui imitèrent les imitateurs de Rossini, ignorant de ce qui se passe dans le grand monde musical, comme de ce qu'on chante dans la pagode de Jagernat, et dont la fréquentation est à redouter pour quiconque tient à ne pas passer pour une ganache. De sorte que les plus grands maîtres italiens auraient pu encourir chez nous cette injuste flétrissure en venant y débuter *ex abrupto*. D'un autre côté, dans le monde élégant, dans le monde des soirées chantantes où l'on appelle *concert* l'exécution plus ou moins grotesque d'une demi-douzaine d'airs, de duos et de trios italiens tels quels, avec accompagnement de piano, le nouveau venu sera présumé au contraire un compositeur délicieux, à la mélodie abondante et facile, digne des encouragements et de l'appui de tout ce qui aime et honore les arts. Puis, si d'aventure il parvient à faire entendre au grand public une de ses partitions, et que l'œuvre soit reconnue plate, on vous la laisse tomber tout doucement, et l'auteur rentre dans son néant.

Un compositeur allemand trouverait dans les deux aréopages une disposition à son égard toute différente. Les artistes se montreront, sinon prévenus en sa faveur, au moins prêts à l'écouter, à l'étudier sérieusement, et les gens du monde, les dames surtout, redouteront en lui le musicien

savant qui fait des quatuors, des sonates et des Lieder *où il n'y a point de chant*. Weber eût pu passer auprès de ceux-ci pour un froid contre-pointiste, et Albrechtsberger aurait été accueilli des premiers presque avec les égards dus au génie.

S'il s'agit d'un compositeur français, il trouvera dans les salons la plus glaciale indifférence, et dans les orchestres une terrible impartialité. C'est trop juste, il ne faut pas que le proverbe ait tort : Aucun n'est prophète chez soi.

Mais nous ne nous sommes jamais avisés de songer à ce que pouvaient produire de remarquable, en fait de composition musicale, les peuples du Nord, et nous ignorons même qu'ils nous soient supérieurs dans certains points de l'exécution. Cependant je connais des œuvres danoises d'une exquise délicatesse, pleines de poésie et écrites avec une pureté et une fermeté de style vraiment rares. L'apparition des symphonies de Gade, musicien danois, que Mendelssohn fit connaître il y a deux ans à Leipsick, a fait sensation en Allemagne, et voici venir M. de Glinka, compositeur russe d'un mérite éminent par le style, par la science harmonique et surtout par la fraîcheur et la nouveauté des idées.

On sera sans doute bien aise d'avoir sur lui quelques détails.

Michel de Glinka, dont les deux morceaux que

nous avons exécutés au Cirque dernièrement ont révélé pour la première fois le nom et le talent aux Parisiens, a pourtant obtenu déjà en Russie une juste célébrité. Issu d'une famille noble et plus qu'aisée, il ne se destinait point d'abord à la carrière musicale. Il fit ses études à l'Université de Saint-Pétersbourg ; mais les succès qu'il y obtint dans les diverses branches de l'enseignement, dans les sciences, dans les langues anciennes et modernes, ne le détournèrent point de son étude de prédilection, celle de l'art musical. Il n'eut jamais la pensée toutefois de rendre à la musique un culte intéressé ; ses goûts essentiellement dégagés de tout esprit de spéculation et de calcul, autant que sa position sociale, le lui interdisaient. Le jeune musicien se trouvait donc placé dans les conditions les plus favorables pour développer soigneusement et par tous les moyens possibles les heureuses facultés dont la nature l'avait doué. C'est au milieu de circonstances semblables que se sont élevés des maîtres tels que Meyerbeer, Mendelssohn et Onslow. Glinka, au milieu de ses travaux dans l'art d'écrire, ne négligea point la pratique des instruments et, en peu d'années, il devint d'une très grande force sur le piano, et se rendit familier le violon, grâce aux excellentes leçons de Charles Mayer et de Boehm, artistes de Saint-Pétersbourg d'un rare mérite. Bientôt obligé par les usages de Russie d'entrer

dans le service administratif, il n'oublia pas un instant cependant sa véritable vocation, et, malgré sa jeunesse, son nom se popularisa rapidement par des compositions pleines de grâce et de naïve originalité. Mais, quand il voulut s'exercer dans un genre plus sérieux et plus élevé, il sentit le besoin de voyager, et, par une succession d'impressions nouvelles, de donner à son talent la force et l'ampleur qui lui manquaient encore. Il quitta le service et partit pour l'Italie avec le ténor Ivanoff, qui doit à son amitié éclairée une partie de son éducation musicale. A cette époque, tantôt habitant Milan ou les bords du lac de Côme, tantôt parcourant le reste de l'Italie, Glinka écrivait surtout pour son instrument favori, le piano, et les catalogues de Riccordi, son éditeur à Milan, sont là pour témoigner de l'activité du jeune maître russe et de la variété de ses idées. Néanmoins le but principal de son séjour au delà des monts était l'étude de la théorie du chant et des mystères de la voix humaine, étude dont il tira plus tard un bien grand parti. En 1831, je me rencontrai avec lui à Rome, et j'eus le plaisir d'entendre, à l'une des soirées de M. Vernet, notre directeur, plusieurs chants russes de sa composition, délicieusement chantés par Ivanoff, et qui me frappèrent beaucoup par un tour mélodique ravissant et tout à fait différent de ce que j'avais entendu jusqu'alors.

Après un séjour de trois ans en Italie, il vint en Allemagne. C'est principalement à Berlin, sous la direction du savant théoricien Dehn, en ce moment bibliothécaire de la section musicale de la Bibliothèque royale, qu'il approfondit l'étude de l'harmonie et du contrepoint. Les études sévères et consciencieuses faites pendant ce voyage l'ayant enfin rendu maître de toutes les ressources de son art, il revint en Russie, rempli de l'idée d'un opéra russe écrit dans le style des chants nationaux, idée qu'il nourrissait depuis longtemps. Il se mit donc à travailler avec ardeur à une partition dont le livret, composé sous son inspiration, était de nature à faire ressortir les traits caractéristiques du sentiment musical des Russes. Cette partition, dont nous avons entendu ces jours derniers encore une charmante cavatine, a pour titre : *la Vie pour le Czar*.

Le sujet de la pièce est tiré de l'histoire des guerres de l'Indépendance, au commencement du XVIIe siècle. Cette œuvre vraiment nationale obtint un éclatant succès; mais, indépendamment de toute partialité patriotique, son mérite est évident, et M. Mérimée eut grandement raison de dire dans une de ses lettres sur la Russie, publiées il y a un an, que le compositeur avait parfaitement saisi et rendu ce qu'il y a de poétique dans cette composition à la fois simple et pathétique. *La Vie pour le Czar* réussit à Moscou

aussi bien qu'à Saint-Pétersbourg. Alors pour confirmer ce double succès et le sanctionner par une faveur à laquelle un musicien de l'âge de Glinka ne pouvait prétendre, l'empereur le nomma maître de chapelle des *chantres de la cour*.

Il faut dire que la chapelle vocale de l'empereur de Russie est quelque chose de merveilleux dont, à en croire tous les artistes italiens, allemands et français qui l'ont entendue, nous ne pouvons nous former qu'une idée très imparfaite. Déjà, l'an dernier, Adam, à son retour de Saint-Pétersbourg, publia le récit des impressions extraordinaires que ce magnifique orchestre vocal lui avait fait éprouver. D'autres artistes encore, et parfaitement en état de bien apprécier une telle institution, se sont accordés à en parler dans le même sens. Et nous ne pouvons douter aujourd'hui que si la troupe instrumentale du Conservatoire de Paris est supérieure à tous les orchestres connus, le chœur des chantres de la cour de Russie soit placé plus haut encore au-dessus de tous les chœurs existant à cette heure en aucun lieu du monde. Il se compose d'une centaine de voix d'hommes et d'enfants chantant sans accompagnement; l'Église russe, comme l'Église d'Orient en général, n'admet ni la voix de femme, ni l'orgue, ni aucun instrument. Ces chantres se recrutent principalement dans les provinces du midi de l'empire; leurs voix sont d'un timbre

exquis et leur étendue, au grave surtout, presque incroyable. Ivanoff en fait partie, et je me souviens qu'il répondait modestement à Rome aux compliments qu'on lui adressait sur la beauté de sa voix, que plusieurs ténors de la chapelle impériale avaient un timbre fort supérieur au sien en étendue, en force et en pureté. Les voix graves sont divisées en basses et en contrebasses; ces dernières, descendant sans efforts et avec une plénitude de sons étonnants jusqu'au contre *la bémol* bas (tierce inférieure de l'*ut* grave du violoncelle), permettent de doubler à l'octave les notes fondamentales de l'harmonie, donnent à l'ensemble ce moelleux qu'on ne connaît pas dans nos masses vocales, et font de ce chœur une sorte d'orgue expressif humain dont la majesté et l'action sur le système nerveux des auditeurs impressionnables ne se peuvent décrire. Glinka a parcouru l'Ukraine, cherchant pour la chapelle ces voix d'enfants, ces voix de séraphins, comme il les appelle, que ces terres à demi sauvages semblent seules au monde posséder. Et, chose étrange ou du moins peu connue, ces enfants sont en même temps doués d'une organisation musicale si fine, qu'il ne pouvait parvenir à les dérouter en leur jouant sur le violon les intervalles les plus bizarres, les successions les plus insolites et les moins accessibles à la voix.

Au bout de trois ou quatre ans, Glinka voyant sa

santé chanceler, se décida à abandonner la direction des chantres de la cour, et à quitter de nouveau la Russie. Néanmoins cette chapelle, qu'il laissa dans un admirable état de splendeur, a gagné encore dans ces derniers temps sous la savante direction de M. le général Lvoff, violoniste et compositeur d'un grand mérite, un des amateurs, on pourrait dire un des artistes les plus distingués que possède la Russie, et dont j'ai souvent entendu louer les œuvres pendant mon séjour à Berlin.

Avant son départ, M. de Glinka donna à la scène russe un second opéra (*Russlane et Ludmila*), dont le sujet est tiré d'un poème de Pouchkine. Cet ouvrage, d'un caractère fantastique et demi-oriental, pour ainsi dire, doublement inspiré par Hoffmann et les contes des *Mille et une Nuits*, est tellement différent de *la Vie pour le Czar*, qu'on le croirait écrit par un autre compositeur. Le talent de l'auteur y apparaît plus mûr et plus puissant. *Russlane* est sans contredit un pas en avant, une phase nouvelle dans le développement musical de Glinka.

Dans son premier opéra, à travers les mélodies empreintes d'un coloris national si frais et si vrai, l'influence de l'Italie se fait surtout sentir; dans le second, à l'importance du rôle que joue l'orchestre, à la beauté de la trame harmonique, à la science de l'instrumentation, on sent prédominer

au contraire l'influence de l'Allemagne. Les nombreuses représentations de *Russlane* attestent qu'il a eu un succès réel, même après le succès tout à fait populaire de *la Vie pour le Czar*. Et parmi les artistes qui les premiers rendirent éclatante justice aux beautés de la nouvelle partition il faut citer Liszt et Henselt qui ont transcrit et varié quelques-uns de ses thèmes les plus saillants. Le talent de Glinka est essentiellement souple et varié; son style a le rare privilège de se transformer à la volonté du compositeur, selon les exigences et le caractère du sujet qu'il traite. Il peut être simple et naïf même, sans jamais descendre à l'emploi d'aucune tournure vulgaire. Ses mélodies ont des accents imprévus, des périodes d'une étrangeté charmante; il est grand harmoniste, et écrit les instruments avec un soin et une connaissance de leurs plus secrètes ressources qui font de son orchestre un des orchestres modernes les plus neufs et les plus vivaces qu'on puisse entendre. Le public a paru tout à fait de cet avis au concert donné jeudi dernier dans la salle Herz par M. de Glinka. Une indisposition de madame Solowiowa, cantatrice de Saint-Pétersbourg, qui a joué les rôles principaux des opéras du compositeur russe, ne nous a pas permis d'entendre les morceaux de chant annoncés par le programme; mais son *scherzo* en forme de valse et sa cracovienne ont été vivement applaudis du

brillant auditoire; et si sa marche fantastique de *Russlane* a fait moins de sensation, cela tient seulement à la brusque conclusion de ce morceau, dont la *coda* tourne court et finit d'une façon si imprévue et si laconique, qu'il faut voir l'orchestre cesser de jouer pour croire que l'auteur en reste là. Le *scherzo* est entraînant, plein de coquetteries rythmiques extrêmement piquantes, vraiment neuf, et supérieurement développé. C'est surtout par l'originalité du style mélodique que brillent aussi la cracovienne et la marche. Ce mérite est bien rare, et quand le compositeur y joint celui d'une harmonie distinguée et d'une belle orchestration franche, nette et colorée, il peut à bon droit prétendre à une place parmi les compositeurs excellents de son époque. L'auteur de *Russlane* est dans ce cas.

FÉLICIEN DAVID

LE DESERT

15 décembre 1844.

J'écrivais un jour à Spontini : « Si la musique n'était pas abandonnée à la charité publique, on aurait quelque part en Europe un théâtre, un Panthéon lyrique, exclusivement consacré à la représentation des chefs-d'œuvre monumentaux, où ils seraient exécutés à longs intervalles, avec un soin et une pompe dignes d'eux, et écoutés aux fêtes solennelles de l'art par des auditeurs sensibles et intelligents. »

J'ajouterai aujourd'hui : Si nous étions un peuple artiste, si nous adorions le beau, si nous savions honorer l'intelligence et le génie, si ce Panthéon existait à Paris, nous l'eussions vu dimanche dernier illuminé jusqu'au faîte, car un grand compositeur venait d'apparaître, car un

chef-d'œuvre venait d'être dévoilé. Le compositeur se nomme Félicien David, le chef-d'œuvre a pour titre : *le Désert*, ode-symphonie.

Je ne crains pas, et mes confrères ne craindront pas davantage, je l'espère, en rendant éclatante justice à l'un et à l'autre, d'appeler les choses par leur nom. Arrière toutes les tièdes réticences, toutes les réserves ingrates sous lesquelles se cache la lâche crainte de trouver des railleurs, ou celle plus misérable encore et plus mal fondée de voir les travaux futurs du nouvel artiste ne pas répondre à l'attente que son premier triomphe fait concevoir! Qu'on ne vienne pas me dire : « Mais si on l'enivre de louanges, qui le garantira des suites de l'ivresse? Qui l'empêchera de tomber bientôt à genoux devant la moindre de ses pensées? Qui vous prouve qu'il n'en résultera pas pour sa gloire un dommage réel? » Je réponds : laissons à la force et au sens droit de l'homme le soin de se garantir d'un pareil danger; nous ne sommes pas des moralistes, David n'est pas un sot. Pourquoi donc lésiner sur l'or de sa couronne et éteindre à dessein notre feu, quand l'expression sincère d'une admiration profonde peut le rendre heureux? Quel dédommagement lui donneriez-vous en échange? et en est-il pour lui? Ah! prudents aristarques, vous ne savez pas de quelle nature est l'émotion qui fait battre le cœur de l'artiste

dont l'œuvre est reconnue belle! Ce n'est pas de
la vanité, ce n'est pas de l'orgueil, ce n'est pas la
satisfaction d'avoir vaincu une difficulté, la joie
d'être sorti d'un péril, ce n'est rien de tout cela,
détrompez-vous : c'est de la passion, c'est une
passion partagée, c'est son enthousiasme pour
son œuvre multiplié par la somme des enthou-
siasmes intelligents qu'elle a excités. Et la preuve
en est dans l'irritation vive que lui causera le
plus brillant succès, dans le mépris amer qu'il
sentira pour lui-même, s'il lui arrive d'avoir pro-
duit quelque chose de médiocre, dont la médio-
crité même aura charmé la foule et l'aura fait
applaudir. L'amour du beau remplit seule tout
entière l'âme du poète ; ce qu'il désire, c'est d'avoir
autour de lui, quand il chante, un chœur de voix
émues pour répondre à sa voix ; plus elles sont
belles, savantes et nombreuses, et plus sa vie
rayonne et se divinise, plus il est heureux. Qu'il
entende donc les nôtres, le poète nouveau, et
répondons-lui dignement : « Oui, David, ce que
vous avez fait est très grand, très neuf, très noble
et très beau. Nous sommes venus l'entendre avec
une impartialité absolue, sans prévention, avec
sang-froid, sans nous douter même de ce dont il
s'agissait ; et nous avons été frappés d'admiration,
touchés, entraînés, écrasés. Vous avez fait naître
les applaudissements, les larmes, et ce trouble
des âmes dont le talent peut rider la surface,

mais que le génie seul ébranle jusqu'au fond. Ceci est vrai, je le dis parce que c'est vrai seulement, et pour vous en donner la conviction parfaite. »

Je ne sais trop s'il serait convenable de dire au public tout ce que nous savons sur la vie de David. Mais au moins peut-on, sans indiscrétion, l'instruire des particularités suivantes : David a beaucoup souffert de toutes manières; il a supporté avec résignation l'obscurité même dans laquelle il a vécu jusqu'à ce jour; il embrassa avec ardeur les doctrines saint-simoniennes et suivit ses coreligionnaires et amis en Orient. De là l'attachement et l'intérêt si honorables que lui témoignent depuis longtemps des hommes tels que MM. Michel Chevalier, Barraut, Duveyrier. C'est M. Barraut qui le conduisit en Égypte, en Syrie, en Palestine, qui l'amena aux pieds des Pyramides, sur le Thabor, aux rives du Jourdain. C'est à lui qu'il doit d'avoir entendu la grande voix du désert et le splendide concert des nuits étoilées aux rives du Bosphore. C'est à l'aspect de ces solitudes immenses, des grands astres de ces cieux, des antiques forêts de ces montagnes, aux confidences du silence et de la liberté, que son esprit et son cœur se sont élargis, élevés, rafraîchis, éclairés, raffermis. C'est à l'école des privations qu'il apprit la patience; à celle de l'isolement, qu'il comprit sa force et sut armer sa volonté. Au retour il vit quel il était et quels

nous étions tous. Il ne demanda rien à personne, il ne voulut ni aide ni conseils. Il avait dès longtemps appris les éléments de son art au Conservatoire, et reçu les leçons de Lesueur. Il n'avait pas de préjugés. Il reconnut que le compositeur est un homme qui compose, qu'il n'y a pas d'utilité pour l'art ni de gloire pour l'artiste à faire ce qui depuis cinquante ans, et par d'illustres maîtres, a été cent fois complètement bien fait; il pensa que si tout marche en avant, que si tout se modifie, se transforme, s'enrichit, s'accroît en puissance, l'industrie, les sciences, les langues, il était nécessairement enjoint à la musique, cet art le plus essentiellement libre de tous, et sous peine pour elle d'une léthargie semblable à la mort, de suivre l'impulsion générale. Il voulut être inventeur, il le fut.

Fallait-il attendre que David fût célèbre, ou vieux ou mort pour dire cela?...

Avant d'aborder l'étude de son ode-symphonie, j'ai à parler du *scherzo* et des morceaux de chant qui formaient la première partie de son concert.

Ce *scherzo* est écrit dans la mesure à trois temps brefs, comme ceux de Beethoven. Il est longuement et habilement développé, les idées en sont fraîches et distinguées, l'instrumentation s'y fait remarquer par sa force contenue, par un goût exquis dans le choix des timbres et par une grande habileté dans l'emploi des violons. La

mélodie épisodique proposée par la clarinette a beaucoup de grâce dans sa simplicité. Il eut peut-être mieux valu ne pas la ramener trois fois en entier; quand Beethoven fait reparaître son thème épisodique une troisième fois, il le fait presque toujours pour pouvoir amener une surprise en interrompant la phrase, et en terminant brusquement au moment où l'auditoire s'apprête à dire : « C'est trop long! » Mais cet effet appartient en propre à Beethoven, et il serait imprudent à un compositeur original de le lui emprunter.

La Danse des Astres est un chœur entremêlé de vocalises, très frais et d'une jolie couleur.

Je n'ai pas un souvenir bien net de la barcarolle du Pêcheur. Je sais que c'est bien, sans pouvoir précisément dire le genre de mérite de ce petit morceau.

Le Jour des Morts, harmonie poétique de M. de Lamartine, est d'un plus haut style. Une sombre et grave tristesse y domine; le rythme en est lourd et morne. Les instruments aigus, les violons même n'y prennent presque aucune part; les voix sont accompagnées par un trio d'instruments graves, altos, violoncelles et contrebasses, dont l'intention est excellente et l'effet bien approprié au sujet.

Il y a beaucoup d'originalité dans la chanson du *Chybouk*.

La mélodie des *Hirondelles*, fort bien chantée

par Hermann Léon, a été redemandée. Elle est simple, expressive, d'un tour gracieusement naïf, et la terminaison des premières strophes sur la dominante donne à leur conclusion une sorte de vague qui se dissipe seulement au dernier couplet, quand le chant vient se reposer sur la tonique.

Le Sommeil de Paris, grand morceau avec chœur, solos et orchestre, n'est inférieur ni à *La Danse des Astres* ni au *Jour des Morts* pour la manière dont les voix et les instruments sont employés, ni pour le style harmonique, dont la largeur et l'originalité, exemptes de recherche s'allient à des combinaisons rythmiques pittoresques et attachantes.

Mais ces chœurs, si riches qu'ils soient, ces chansons, ces douces mélodies, ce grand et beau *scherzo*, dont je reconnais la valeur, et qui ont charmé l'auditoire, ne motiveraient pourtant pas le ton que j'ai pris en commençant. C'est de l'excellente et charmante musique qui seule suffirait pour classer son auteur parmi les bons compositeurs. Toutefois d'autres en ont fait d'aussi intéressante dans le genre ; cela n'introduit rien de nouveau dans l'art ; tandis que personne encore, que je sache, n'a produit une ode-symphonie semblable à celle dont je vais essayer l'analyse.

On a voulu très longtemps et quelques personnes

voudraient encore retenir la symphonie dans le cadre étroit qui lui fut tracé par Haydn. Mozart ne fit pas la moindre tentative pour en sortir. C'était toujours, pour lui comme pour Haydn, le même plan, le même ordre d'idées, la même succession d'impressions, toujours un *allegro* suivi d'un *andante*, d'un menuet et d'un finale sémillant et vif. Et dans ces quatre morceaux jamais autre chose qu'un enchaînement plus ou moins habile de jolies phrases, de petites coquetteries mélodiques, de jeux d'orchestre piquants et spirituels ; ces compositions n'avaient pour but que de *divertir* l'*oreille*, et je conçois parfaitement que le prince Estherhazy se plût à les entendre pendant qu'il était à table. Jamais on n'y remarque la moindre tendance vers cet ordre d'idées qu'on appelle poétiques ; les maîtres de ce temps trouvaient de l'*imagination* à mettre un *fa* à la place d'un *mi*, ou un *mi* au lieu d'un *fa* dans certains accords, à moduler d'une certaine façon, à placer un cor là où l'on attendait un *alto*, à broder agréablement un chant ; la note était pour eux le but et non pas le moyen. Le sentiment de l'expression sommeillait chez eux et ne paraissait vivre que lorsqu'ils écrivaient sur des paroles. Les symphonies se succédaient et se ressemblaient toutes. De là une routine, de là des habitudes telles que non seulement la coupe, le caractère et le nombre des morceaux d'une symphonie étaient tracés

d'avance, mais que les instruments même choisis pour l'exécuter ne devaient point être changés. L'orchestre de symphonie se composait invariablement des instruments à cordes, premiers et deuxièmes violons, altos, violoncelles et contrebasses (à l'exclusion de tous autres), d'une ou de deux flûtes, de deux hautbois, deux clarinettes (rarement), deux cors, deux bassons, deux trompettes (très rarement) et d'un timbalier. Jamais il ne fut venu en tête à Haydn, ni à Mozart, ni à aucun des innombrables musiciens qui, après Mozart, ont imité Haydn, d'associer d'autres instruments à ceux que je viens de nommer, ni même de remplacer ceux-ci par d'autres, ni de les combiner d'une façon nouvelle. De sorte qu'il n'y a réellement point d'exagération à dire, au sujet des quatre-vingt-dix symphonies écrites par Haydn et Mozart, que ce sont quatre-vingt-dix variations sur le même thème pour le même instrument.

Beethoven arriva, et imita dans sa première symphonie les imitations de Mozart. Parmi les incroyables sophismes qu'on vit surgir, il y a quelques années, de la polémique musicale, il faut citer celui qui faisait un mérite aux jeunes compositeurs d'imiter leurs devanciers, ne leur permettant d'innover que beaucoup plus tard et graduellement, en leur imputant à crime une première œuvre qui eût été vraiment nouvelle.

De sorte que si Beethoven eût commencé par la symphonie pastorale ou par l'héroïque, ou par celle avec chœurs, son chef-d'œuvre eût été damnable, tandis que sa petite symphonie en *ut* majeur, imitée de Mozart, serait précisément ce qu'il pouvait faire de mieux en commençant. C'est sans doute pour cela qu'on ne la joue jamais, et que Beethoven regrettait si fort que la presse l'eût mis dans l'impossibilité de la détruire. Apparemment, pour éviter les coups de férule des magisters, au cas où un compositeur inconnu débuterait comme vient de le faire M. David, par un ouvrage inventé, il devrait alors cacher soigneusement cette partition, et, avant de la montrer au jour, la faire précéder d'un assez bon nombre d'*imitations* plus ou moins pâles ; il pourrait ainsi se faire pardonner ensuite sa *composition*. Les sommeillers des grands hôtels d'Allemagne sont quelquefois des jeunes gens de bonne famille, très bien élevés, parlant plusieurs langues, lettrés même, que l'usage oblige à être domestiques pendant trois ou quatre ans, à servir à table, à cirer les bottes des voyageurs, avant de devenir eux-mêmes maîtres d'un hôtel. Il peut y avoir du bon dans cet usage. Quant à l'obligation pour les artistes d'imiter avant de créer, ceux qui prétendent la leur imposer me rappellent toujours la fable du renard à qui on a coupé la queue.

J'ai dit que Beethoven avait commencé par reproduire l'image des symphonies de Mozart; toutefois il remplaça dès l'abord le menuet par le *scherzo*, ce charmant badinage à trois temps brefs auquel il donna une si piquante physionomie. Dans sa seconde symphonie (en *ré*) le style s'élargit sans que la forme change ; on voit poindre déjà le style instrumental expressif, passionné, accidenté, dramatique. Viennent ensuite la symphonie héroïque, la pastorale, où l'auteur impose un sujet à son œuvre musicale, et enfin la grande symphonie avec chœurs. Ici le vieux moule tout à fait brisé laisse enfin la symphonie, fière de l'appui des voix, s'élancer librement, avide d'embrasser le temps et l'espace.

La vaste composition de Félicien David ne ressemble sous aucun rapport à la symphonie avec chœurs de Beethoven. Aux chœurs, aux morceaux d'orchestre seul, aux airs accompagnés d'instruments, l'auteur a joint des vers déclamés sur une tenue d'orchestre, mais on va voir la justification de cette tenue.

Voici le plan de son ouvrage : La première partie commence par *l'Entrée au désert*. Les instruments à cordes posent doucement un son soutenu qui, en se prolongeant ainsi sans fin, sans mouvement, sans harmonie, sans nuances, fait naître immédiatement dans l'esprit de l'auditeur l'image du désert. Une voix récite sur une

tenue, sans bornes, comme l'horizon, ces strophes :

> A l'aspect du Désert, l'infini se révèle,
> Et l'esprit exalté devant tant de grandeur,
> Comme l'aigle, fixant la lumière nouvelle,
> De l'infini sonde la profondeur.

Ici l'orchestre exhale quelques vagues mélodies, puis retombe dans sa vague immobilité, et la voix continue :

> Au désert, tout se tait; et pourtant, ô mystère !
> Dans ce calme silencieux,
> L'âme pensive et solitaire
> Entend des sons mélodieux.
>
> Ineffables accords de l'éternel silence !
> Chaque grain de sable a sa voix;
> Dans l'éther onduleux le concert se balance,
> Je le sens, je le vois !

Alors le désert personnifié chante son hymne au créateur des mondes. Grand chœur intitulé : *Glorification d'Allah*. Les voix d'hommes y sont seul employées, ainsi que dans tout le reste de la symphonie. Ceci est grand et magnifique, les voix y sont groupées de manière à produire une forte et excellente sonorité, les harmonies en sont retentissantes et splendides; un seul rythme franc et large adopté pour les instruments comme pour les voix redouble l'énergie et la pompe des accords, et l'exclamation : *Allah!* jetée par les ténors produit un bel effet au-dessus du chant des basses, après les premiers développements.

Puis le Désert se tait.

Encore la sombre tenue immobile, infinie... et la voix :

> Quel est ce point dans l'espace
> Qui se montre et fuit tour à tour ?
> A l'horizon la caravane passe ;
> Serpent gigantesque, elle embrasse
> Des cieux le radieux contour.

Le désert s'anime graduellement, un rythme de marche annonce l'arrivée de la caravane. On entend les chants des chameliers ; la troupe des marchands et des voyageurs se joint à eux : cris de joie, marche cadencée ; ils approchent, ils touchent bientôt au terme de leur laborieux voyage, les voici. Mais le désert n'a plus sa complète immobilité, la tenue change, un mouvement menaçant s'opère sur la vaste plaine :

> ... L'air morne se plombe
> Comme la face d'un mourant,
> Voici l'impétueuse trombe
> Au souffle aride et dévorant.

Grand tumulte dans l'orchestre, les voix s'appellent, se répondent ; alerte, marchands d'Alep et du Caire, le visage en terre, voilà le Simoun ! Ce chœur :

> Allah ! pitié pour les croyants !
> L'ange de la mort,
> Plane sur nos têtes.

est quelque chose de prodigieux. C'est aussi beau

que l'orage de la *Pastorale* de Beethoven. L'auteur a montré là qu'il connaissait l'orchestre autant qu'homme du monde, et qu'il en était maître. Il est impossible de mieux ménager, accroître et déchaîner la tempête instrumentale. Cet ensemble est foudroyant sans cesser d'être harmonieux ; les mille sons divers qui le composent s'y pressent, s'y fondent en un son unique, comme les grains de sable soulevés par le Simoun s'unissent pour former un nuage brûlant.

La trombe passe cependant. Hommes et animaux se relèvent. La caravane reprend sa marche. Halte.

DEUXIÈME PARTIE

Le désert est retombé dans son calme, dans sa majestueuse immobilité.

La tenue. — La voix :

> Comme un voile de fiancée
> La nuit tombe au fond du désert :
> Aux charmes de la nuit notre cœur s'est ouvert,
> Lorsque, brillante aux cieux, Vénus s'est élancée.

Hymne à la Nuit. — Chant de ténor seul avec accompagnement d'orchestre. La caravane se repose, un jeune Arabe sort de sa tente et chante en regardant les cieux. Ceci est délicieux et ne

se peut décrire. Il n'y a que la musique pour parler à l'imagination, au cœur, aux sens, aux souvenirs, un pareil langage. Cette mélodie suave et d'un accent si vrai, ces molles ondulations de l'orchestre vous bercent, vous rafraîchissent ; on repose, on respire. Oh! le beau, l'admirable morceau !!!

Mais voici un charmant contraste : c'est la fantasia arabe, air syrien, et la danse des almées, air égyptien, c'est-à-dire chansons sur quelques notes, rapportées par David d'Égypte et de Syrie ; perles de l'Orient qu'il nous présente enchâssées dans l'orchestre le plus savant, le plus gracieusement original qui se puisse entendre. Ce morceau a excité d'incroyables transports.

Assez du style léger! un chœur robuste et grandiose maintenant :

> Le désert est notre patrie,
> Nous sommes libres, fiers et forts.

Et encore le jeune Arabe, heureux, las de volupté, qui revient seul et chante cette fois une chanson d'amour égyptienne avec chœur et orchestre.

Ce thème, plein de morbidesse et d'une langueur passionnée, est composé de quatre petites phrases en désinence féminine.

L'Arabe a chanté, tout se tait. Sommeil.

TROISIÈME PARTIE

Le Lever du Soleil.

Le désert dort encore. — La tenue. — La voix :

> Des teintes roses de l'aurore
> La base des cieux se colore ;
> L'astre du jour
> Rayonne tout à coup comme un hymne sonore,
> Et remplit le désert de lumière et d'amour.

Imperceptible trémolo suraigu d'une partie de violon ; crescendo ; entrée d'une seconde partie de violon frémissant comme la première ; entrée d'une troisième, des instruments à vent, de tout l'orchestre ; torrents d'harmonie ; voilà le jour ! ah oui ! voilà le jour ! et la salle tout entière s'est levée pour le saluer, sans songer aux anathèmes systématiques des adversaires de l'harmonie imitative. Les onomatopées en musique sont stupides, j'en conviens, quand elles sont déplacées, mal faites, ou qu'elles ont pour objet la représentation de sujets bas ou indignes de l'art. Il est clair que si David, en peignant le *Réveil du Désert*, était venu contrefaire les rugissements des lions ou les cris des chacals, il eût fait une sottise et se fût couvert de ridicule ; il est sûr aussi que Haydn est demeuré impuissant et nul quand il a voulu peindre la création de la lumière ; mais ce n'est pas la faute de l'art ; et *l'Orage* de Beethoven ; *le Simoun*

de David, son *Aurore*, son *Soleil éclatant* sont les résultats de l'art musical le plus pur et le plus élevé, qu'on admirera malgré toutes les théories du monde, parce qu'ils émeuvent, parce qu'ils sont beaux et parce qu'ils représentent réellement, fidèlement et grandement les phénomènes naturels que l'art leur permet de reproduire et dont le sujet qu'ils traitaient leur imposait la reproduction. Passons, passons.

C'est à cette heure matinale, la voix du muezzin que nous entendons. David s'est borné ici, non pas au rôle d'imitateur, mais à celui de simple arrangeur; il s'est effacé tout à fait pour nous faire connaître, dans son étrange nudité et dans la langue arabe même, le chant bizarre du Muezzin :

> El salem alek
> Aleikoum el salam.
> Allah hou akbar
> Ja aless salah!
> La allah ill' allah
> Ou mohamed rassoul' allah.
> Allah hou akbar
> Ja aless salah.

Le dernier vers de cette espèce de cri mélodique finit par une gamme composée d'intervalles plus petits que des demi-tons, que M. Béfort a exécutée fort adroitement, mais qui a causé une grande surprise à l'auditoire.

Après la prière du muezzin, la caravane reprend

sa marche, s'éloigne et disparaît. Le désert reste seul. La tenue. — La voix :

> L'ambulante cité se perd dans le lointain ;
> Elle fuit, elle fuit... on la voit disparaître
> Comme une vapeur du matin :
> Et, du désert redevenant le maître,
> Le silence éternel que l'âme seule entend,
> Sur sa couche de sable, immobile, s'étend.

La voix du désert, représentée par le chœur, reprend alors son hymne du début à la glorification d'Allah ; et l'œuvre est achevée !

Il a fallu, pour concevoir et produire, ainsi faite, une pareille symphonie, quelque peu plus d'imagination, de silence, d'inspiration, de génie musical et poétique, ce me semble, que pour écrire une millième fois la petite et mesquine symphonie de Haydn.

Je n'ai pas besoin d'ajouter maintenant que David écrit en maître ; que ses morceaux sont coupés, développés, modulés avec autant de tact que de science et de goût, et qu'il est grand harmoniste ; que sa mélodie est toujours distinguée, et qu'il instrumente extraordinairement bien. C'est une conclusion qu'on doit tirer, j'imagine, de tout ce que j'ai dit.

David avait pour l'exécuter un bel orchestre dirigé par Tilmant, un chœur de cinquante hommes, un ténor (Alexis Dupont) et un contralto, un vrai contralto féminin (M. Béford, père de trois

enfants). Les vers non chantés ont été récités par M. Milon, du théâtre de l'Odéon. L'exécution a été excellente, irréprochable; Dupont a chanté avec une grande suavité son hymne à la nuit; l'étrangeté de la voix de M. Béford a un peu désorienté, ou plutôt orienté le public en éveillant chez lui des idées de harem, etc. Il faut cette fois donner des éloges aux choristes; l'orchestre y est fait; pour Tilmant, il a conduit avec soin, intelligence et avec cette verve joyeuse qu'il apporte dans les solennités musicales, dont le but et l'organisation l'intéressent artistement. Le public s'est montré bien attentif, bien intelligent, chaleureux et enthousiaste.

M. le duc de Montpensier, pressentant sans doute qu'il y avait au Conservatoire ce jour-là quelque chose de beau à entendre et quelque chose de beau à faire pour lui, s'y était rendu de bonne heure; il paraissait aussi ému, aussi radieux que nous tous.

N'oublions pas de dire que les vers, parmi lesquels on en trouve de fort beaux que je n'ai pas cités, sont de M. Auguste Colin.

AMBROISE THOMAS

LE CAÏD

7 janvier 1849.

C'est une assez bonne idée d'avoir placé le lieu de la scène de cet opéra dans la capitale de l'Afrique française. De ce mélange bizarre de mœurs et de costumes résultent en effet des contrastes bouffons et des situations propres à donner au style musical de l'imprévu et de la variété. Mais ces oppositions, si piquantes qu'on les suppose, ne pouvaient dispenser l'auteur du livret de les rattacher à une fable intéressante et de trouver un sujet de pièce piquant et original. Il semble malheureusement qu'il se soit dit : « Voilà un cadre, le musicien y placera le tableau. » Voyons donc ce cadre en deux actes, cadre doré, orné de perles, de mousseline, de jolis visages arabes et de moustaches françaises,

sans compter les têtes de nègres, un eunuque et un muezzin.

Je commettrai plus d'une erreur, je le crains, dans cette analyse. Malgré toute mon attention, j'ai été fort longtemps à comprendre ce dont il s'agissait; les paroles ne m'arrivaient qu'indistinctes, ou ne me parvenaient pas du tout. Le dialogue, écrit en vers, contre l'usage établi à l'Opéra-Comique, achevait encore de me dérouter.

Évidemment cet opéra se rattache, par sa physionomie et son genre de comique, au style des deux ouvrages qui ont fait un nom à M. Grisar : *l'Eau merveilleuse* et *Gilles le Ravisseur*; sans oublier le *Tableau parlant*, que Grétry n'a pas été tout à fait seul à peindre, et dont le livret ne forme pas le cadre seulement.

Voici ce que j'ai cru comprendre dans *le Caïd* :

Au lever de la toile, nous sommes sur une plage d'Alger; il fait encore sombre, le soleil n'est pas levé. Une petite troupe d'Arabes, marchant à pas comptés, chante, selon l'usage : « Taisons-nous! cachons-nous! ne remuons pas! faisons silence! » (en vers), bien entendu. On voit qu'ils guettent quelqu'un et qu'ils ne veulent point être aperçus.

Ils s'éloignent sans bruit, dans l'ombre de la nuit. Mais un groupe les suit. Le Caïd, gros bonhomme, le dos un peu voûté, assez peu fier, en somme, de son autorité, craint en faisant sa

ronde quelque rencontre féconde en mauvais coups, puis, crac ! d'être mis en un sac et lancé des murailles par des gens sans entrailles, et de trouver la mort au port.

Si je ne me trompe, cet alinéa est en vers, en véritables vers d'Opéra-Comique. J'en demande pardon au lecteur, c'est une distraction. Je n'ai garde d'abandonner l'usage de la prose, et je suis persuadé qu'on me saura gré d'y revenir. Donc notre bossu donnerait bien des choses pour finir, sans attraper de nouvelles bosses, sa tournée matinale. Il a de très méchants ennemis sans doute, et de très bonnes raisons de se méfier d'eux. Rien n'est plus vrai.

Il n'a pas fait vingt pas, que des grands coups de gaules tombant sur ses épaules vous le jettent à bas : « Au secours, on m'assomme, au meurtre ! » Un galant homme fait fuir les assassins, appelle les voisins. Une jeune voisine, à la mine assassine, en jupon court, accourt. Et le battu de geindre, de crier, de se plaindre, en contant l'accident. « Il me manque une dent ! j'en mourrai ! misérable ! Il m'a rompu le râble ! Il a tapé trop dur, c'est sûr ! »

Ah çà ! mais voilà qui est un peu fort, la poésie m'a repris de plus belle. Il serait curieux que j'en fusse arrivé à ne plus pouvoir écrire en prose, et à faire le contraire de ce que faisait M. Jourdain ! Voilà pourtant les conséquences

des innovations ou des rénovations (car déjà à la fin du siècle dernier on voyait fréquemment les vers se mettre aux opéras-comiques), c'est l'exemple de M. Sauvage qui m'a mis la rime au corps. Voyons donc si je ne parviendrai pas à me désenrimer. La jeune fille accourue aux cris du Caïd et de son défenseur est une modiste française (il n'y a pas là dedans l'ombre de poésie, ce me semble), que ce dernier, coiffeur gascon, aime tendrement. Ils sont même fiancés, et n'était l'état un peu maigre de leurs finances, ils porteraient déjà le même nom et habiteraient sous le même toit. Une idée vient au gascon, une idée d'or qui doit lui rapporter de l'argent vivement.

Il n'a pas été sans reconnaître dans son obligé, le caïd, un de ces hommes simples auxquels on pourrait faire croire qu'Abd-el-Kader va devenir président de la République française, ou pape ou membre de l'Institut. L'idée d'or consiste donc à persuader au bonhomme que lui, le gascon, il possède un secret infaillible pour mettre le caïd à l'abri des coups de bâton et des embuscades nocturnes. « Il n'y a là ni rime, ni... » (Allons, ça va bien, j'écris à peu près comme tout le monde.) Le caïd naïf dit : « Bah ! » L'autre plein d'aplomb, réplique : « Rien n'est plus vrai ! — Brave Français, vends-moi ton secret. — Ce sera, je le crains, bien cher pour vous. — Combien donc ? — Mille boudjous (ou boudjoux, ou bouts de joue,

ce qui mettrait en effet notre gascon à même de faire une certaine figure en Algérie).

Comment veut-on que nous autres Français de France nous puissions écrire correctement ces nouveaux mots du français d'Afrique! Nos chers compatriotes les Bédouins disent maintenant : un burnous pour un manteau, une razzia pour un pillage, un cheïk pour un chef (passe encore pour ce mot-là qu'un philologue m'a assuré n'être que du français altéré par la prononciation arabe), des silos pour des caves à grains, une smala pour... je ne sais plus quoi, des boudjous pour une somme d'argent quelconque. Tellement que nous voilà obligés d'envoyer nos jeunes citoyens achever leurs études universitaires à Alger, à Constantine, à Oran, à Blidah, et se former au beau langage en fréquentant pendant plusieurs années la bonne société du désert. Je reviens à mon gascon. « Mille boudjous, dit-il, c'est à prendre ou à laisser. » Le caïd trouve la somme exorbitante. Ce sur quoi il ne m'est pas permis d'avoir une opinion, car je veux bien que le prophète m'emporte en croupe sur sa jument-femme Borack, si je sais ce que vaut un boudjou. Il se ravise pourtant. « Eh bien, oui, dit-il, je veux acheter ton secret au prix même d'un trésor bien supérieur à la somme que tu demandes. Monte dans ce palanquin ; mes esclaves te porteront chez moi, où je te suis pour conclure notre

marché. » On revêt le coiffeur d'un riche manteau; que dis-je? d'un burnous, et le candide gascon se laisse emporter. A gascon, gascon et demi. Le gros rusé de Caïd, assez simple pour croire au talisman du coiffeur contre la bastonnade, ne l'est point tellement qu'il n'ait trouvé un moyen de l'acheter sans bourse délier. Il a une fille, le brave homme; il la donnera sans dot au coiffeur, et, dans son estime, les beaux yeux de Zaïde (elle doit s'appeler Zaïde) valent beaucoup plus que ceux de sa cassette pour un Français..... de France. Il a raison de spécifier, car, pour les Français natifs d'outre-mer, bien que jeunes encore, ils sont âpres au gain, durs comme des chênes, et entre eux et l'écorce tout le monde sait qu'il faut se garder de mettre le doigt.

Malheureusement Zaïde a vu passer sous son balcon un superbe tambour-major, français et brun, qu'elle prend pour un général, et à qui elle a jeté son cœur par la fenêtre (on commence à avoir des fenêtres à Alger). Le prétendu général ne se sent pas de joie d'avoir inspiré un sentiment à une si jolie particulière; il veut mener cette affaire tambour battant, enlever Zaïde, bien résolu, si le gouvernement lui cherche noise à ce sujet, à envoyer sa canne au ministre et à laisser la France s'arranger ensuite comme elle pourra. Et voici notre gaillard qui entre dans le harem

du caïd comme il entrerait à la caserne, en se dandinant sur les hanches, en balançant sa tête empanachée, et chantant *ra ta plan* de manière à ravir les amateurs du genre. Zaïde est de cette école-là, selon toute apparence, car elle se montre d'une amabilité parfaite pour son grand vainqueur; elle lui fait fumer un narguilé, boire du café, manger des confitures, etc. Mais notre coiffeur en palanquin vient malheureusement interrompre ce doux tête-à-tête. Le voilà déposé dans la chambre de Zaïde, chambre ouverte à tout venant, à ce qu'il paraît. Il veut savoir pourquoi le caïd l'a fait transporter en ce charmant séjour; Zaïde ne serait pas fâchée de connaître aussi la destination de ce coiffeur en burnous que son père lui envoie; quant au tambour-major, il a déjà la main à son sabre pour demander une explication au gascon. Voilà bien des gens curieux! Une quatrième curiosité se manifeste cependant, curiosité féminine et jalouse. Notre petite modiste française vient pour essayer à la belle Zaïde un nouveau bonnet de sa façon. A l'aspect du coiffeur, la coiffure lui tombe des mains. « Que vient-il faire ici? — Je ne sais pas. — Que viens-tu faire ici? — Je ne sais pas. » Attendez: voilà le bon caïd et tout va s'expliquer. « Ma fille, je vous ai choisi un époux..... » Sans le laisser achever, le tambour-major, qui ne saurait croire qu'on puisse avoir songé à un autre

que lui, s'avance en frisant sa moustache : « Présent! dit-il. — Comment? présent! Quel est ce grand drôle? Voici, ma chère enfant, celui que ma tendresse vous destine. — Moi? s'écrie le gascon stupéfait et incertain sur le parti qu'il doit prendre. — Oui, toi-même; que j'aie ton secret, et je te donne ma fille; tu le vois, elle est jeune et charmante, tu seras logé chez moi, tu n'auras qu'à t'occuper de ton bonheur et du sien. — Si tu dis *oui,* je t'arrache les yeux, dit la modiste à son amant hésitant. — Si tu acceptes, gronde le tambour-major, mon sabre aura pour fourreau ta peau. » — L'autre se décide, et dit : « Non, je suis déjà fiancé. Voici celle qui possède mon cœur et ma foi. Sans affront pour votre aimable demoiselle, vous pouvez remarquer l'éclat de ses yeux et la finesse de sa taille; qualité dont vous ne faites pas grand cas, je le sais, vous autres musulmans, mais que nous prisons fort au contraire. Ainsi j'en reviens à ma première proposition : mille boudjous. » Le caïd a beau regimber, crier, se démener, la peur des coups l'emporte; il fait signe à un esclave qui présente à l'instant une petite cassette *ouverte* où l'on voit une douzaine de pièces d'or, formant la totalité de la somme; ce qui me ferait croire que mille boudjous, après tout, ce n'est pas le Pérou. Le coiffeur s'empare de la cassette et donne en retour au caïd un petit pot de *pommade du lion*

qu'il lui recommande comme un spécifique infaillible contre les coups de bâton. Le caïd rassuré accorde la main de sa fille au tambour-major ; car encore faut-il bien qu'elle épouse quelqu'un, et le gascon embrasse la modiste. Les voilà heureux, ils volent à l'autel, et n'ont plus qu'à filer des jours d'or et de soie.

Je donne ma parole que c'est là tout ce que j'ai cru comprendre au livret du *Caïd*. Et j'ai écouté de toutes mes oreilles, regardé de tous mes yeux ; j'ai même imposé silence d'une façon très peu courtoise à mes voisins de loge, qui disaient beaucoup de mal de l'administration de l'Opéra. Ainsi, on peut me traiter de tout ce qu'on voudra, ce n'est pas ma faute, je ne sais rien de mieux. Ah! pardon, je me le rappelle maintenant : il y a encore dans la pièce un eunuque très drôle qui chante comme M. Béford chantait dans *le Désert* de Félicien David, et s'enivre avec une bouteille de parfait-amour.

Eh bien, M. Ambroise Thomas a trouvé moyen d'écrire sur ce *poème en vers* une charmante et vive partition, pétillante de verve et bien adaptée au talent et à la voix de chacun de ses chanteurs. L'introduction de l'ouverture, instrumentée d'une façon neuve et piquante, est trop jolie pour être si courte, on voudrait que l'auteur l'eût développée davantage ; l'*allegro* qui lui succède est plein de feu et fort habilement traité. Les chœurs

syllabiques qui ouvrent la scène ont de la couleur, un excellent caractère dramatique; mais paraissent un peu difficiles pour des choristes auxquels le genre syllabique, débité, rapide, n'est pas très familier; leur exécution a laissé à désirer pour la précision et la justesse. Il y a beaucoup d'élégance dans les principaux passages du duo entre la modiste et le coiffeur. Les couplets du tambour-major, avec leur refrain accompagné de six tambours battant la diane, plaisent par leur allure vraiment soldatesque. L'air que le même personnage chante un peu plus tard est bien fait et fait valoir l'agilité de vocalisation que possède incontestablement Hermann-Léon; mais il semble trop avoir été ajouté après coup à la partition pour donner plus d'importance au rôle du chanteur; il ne tient pas à la pièce.

Celui de l'eunuque dégustant sa fiole de parfait-amour est une excellente bouffonnerie; l'idée de lui faire donner le *la bémol* tonique aigu à la fin d'une cadence parfaitement dirigée vers le *la* grave a fait éclater de rire toute la salle, et Sainte-Foix a dû recommencer le morceau.

Cet acteur s'acquitte de son rôle étrange avec une intelligence et une modestie qui montrent qu'il sait tirer parti même des qualités négatives de sa voix, et qu'il sent bien le prix de ce qui lui manque. On a applaudi très vivement encore certains passages du rôle de la modiste, étince-

lants de brio et d'une audace que celle de la cantatrice, madame Ugalde-Baucé, a seule surpassée; puis un morceau d'ensemble tissu et modulé de main de maître, et un finale dont la mise en scène est réglée d'après le système des ballets italiens, où les acteurs et comparses font le même geste tous à la fois, élèvent ou abaissent les bras, inclinent la tête, roulent les yeux, sourient ou pleurent comme un seul polichinelle.

.

GOUNOD

SAPHO

22 avril 1851.

La mise en scène de cet opéra et l'étude que j'ai faite de mes impressions en l'écoutant attentivement, d'abord à la répétition générale, ensuite à la représentation, m'ont démontré, pour la vingtième fois au moins, l'utilité de ce précepte que les auteurs et les directeurs ne devraient jamais oublier : *N'admettez personne aux répétitions.*

Dans la salle de l'Opéra surtout, il n'y a pas d'ouvrage, si magnifique qu'il soit, capable de résister à cette épreuve. Au milieu de ce demi-désordre, devant ces banquettes et ces loges dégarnies, avec ces chanteurs qui donnent la moitié de leur voix, ces décors mal emmanchés, ces costumes de ville, ces choristes fatigués, cet

orchestre ennuyé, rien ne ressort, excepté les défauts de la composition; tout en elle paraît alors froid, faux, plat et mesquin. Les instruments ne sonnent pas, ils ne produisent qu'une rumeur confuse; l'auditeur même le plus bienveillant emporte en sortant de là une opinion tout à fait défavorable au nouvel ouvrage, opinion contre laquelle ses raisonnements les plus justes ne peuvent rien. Il est blessé, irrité, désappointé; et en dépit de l'intérêt que lui inspirent auteurs et acteurs, il ne peut s'empêcher de laisser voir ensuite aux gens qui le questionnent à ce sujet la fâcheuse impression qu'il a reçue. Des calomnies quelquefois, des médisances toujours, voilà ce qu'on gagne en admettant un auditoire quelconque aux répétitions de l'Opéra. L'expérience m'a prouvé que, dans ce théâtre, sur vingt belles idées parfaitement écrites par le compositeur et bien rendues par ses interprètes, c'est à peine s'il y en a dix que le public aperçoive à la représentation; à la répétition, il n'y en a pas cinq qui surnagent à demi noyées dans ce vaste gouffre. Une partition, quelle que soit la clarté de son dessin, le relief des idées qu'elle renferme, ressemble toujours plus ou moins ces jours-là à un portrait au pastel qu'on aurait laissé pendant huit jours exposé à la pluie. C'est à peine si l'auteur peut reconnaître son œuvre; et ce n'est pas là la moindre de ses tribulations.

Les défauts qui m'avaient choqué, à la répétition générale de *Sapho*, ne m'ont pas paru moindres, il est vrai, à la représentation. Seulement des beautés que je n'avais point remarquées d'abord se sont révélées ensuite clairement et sans effort. Non parce que j'entendais pour la seconde fois, mais parce que j'entendais mieux. Elles m'ont conduit à résumer mes premiers doutes dans cette opinion au moins sincère : que M. Gounod est un jeune musicien doué de précieuses qualités, dont les tendances sont nobles, élevées, et qu'on doit encourager et honorer d'autant plus, que notre époque musicale est plus platement corrompue et corruptrice. Les belles pages, dans son premier opéra, sont assez nombreuses et assez remarquables pour obliger la critique à les saluer comme des manifestations du grand art, et pour l'autoriser aussi à dire sans ménagements ce qu'il y a de grave dans les erreurs qui déparent une œuvre aussi sérieuse et prise d'un si beau point de vue. C'est ce que nous allons faire.

Le sujet de *Sapho* partage avec quelques autres le privilège de passer pour essentiellement musical. Il l'est en effet. Mais beaucoup de gens, les poètes surtout, appellent musicaux tous les sujets où il est question de musique, dans lesquels elle est glorifiée, où elle agit et produit des effets merveilleux. A mon avis, ce sont précisément ceux-là

que les compositeurs devraient regarder comme les plus dangereux. Le moyen de réaliser jamais ce que l'imagination prévenue de l'auditeur se représente à l'avance pour un chant d'Apollon, pour un chœur des Muses, pour un hymne d'Orphée, de Linus, de Tamyris, d'Amphyon; pour une improvisation de Timothée, d'Alcée ou de Terpandre, pour une ode de Sapho! Si Gluck est parvenu à produire un chef-d'œuvre en faisant chanter *Orphée*, ce n'est pas en profitant des prétendus avantages du sujet qu'il avait à traiter, mais au contraire en surmontant, à force d'inspiration réelle, les obstacles non moins réels que ce sujet lui présentait. Son *Orphée*, on a beau dire, ne chante pas comme on se figure que chantait le demi-dieu de la poésie et de la musique; il chante seulement comme un jeune homme souffrant et aimant, tantôt accablé de regrets, tantôt ivre de joie; il émeut parce qu'il est ému, il arrache des larmes parce qu'il pleure; sa voix trouble le cœur, le charme et l'attendrit, seulement parce qu'elle est la voix d'un homme et non pas celle d'un dieu; la voix d'un amant éperdu et non pas celle d'un professeur patenté et reconnu de chant sublime. L'Orphée de la fable antique, c'est l'idéal de la poésie, de la mélodie, de l'art du chant et de la sonorité vocale. L'Orphée de Gluck, c'est tout simplement l'idéal de l'amour poétique exprimé musicalement, mais si bien

exprimé que, malgré les traditions semi-mythologiques toujours offertes à l'esprit de l'auditeur, on oublie le chantre de Thrace pour ne plus songer qu'à l'amant d'Eurydice ; et l'on se sent entraîné par son chant non parce qu'il est surhumain, mais parce qu'il est humain. C'est donc uniquement par son côté passionné, et par les oppositions heureuses qu'il contient que le drame de la descente d'Orphée aux enfers est resté accessible à l'art musical. Malgré plusieurs tentatives infructueuses, dont elle a été le prétexte, je crois que la donnée historique de l'amour et de la mort de Sapho était dans le même cas. M. Émile Augier d'ailleurs a su en rendre, selon moi, les diverses péripéties fort attachantes. Il eût dû, je crois, en dépit de ce que l'opinion populaire leur trouve de musical, éviter les scènes où la puissance de la musique est mise en scène et proclamée souveraine, et cela surtout dans l'intérêt du compositeur.

Au début de l'action, Phaon, amant aimé de Glycère, commence à ressentir pour Sapho une admiration assez semblable à de l'amour. Glycère s'en inquiète. Pythéas, gros voluptueux qui fait le bouffon, a des vues sur Glycère, et se propose d'exploiter habilement les soupçons jaloux qu'elle vient de concevoir. Nous sommes à la veille de l'ouverture de Jeux Olympiques. Alcée et Sapho doivent y concourir pour le prix de

chant ou de poésie. Car jusqu'à présent, nous autres modernes, nous n'avons pu comprendre clairement ce que les anciens Grecs appelaient *chant*; ni s'ils avaient un art appelé *musique* indépendant de la parole rythmée; ni même si leur musique unie à la poésie n'était pas quelque chose de très peu musical. En tout cas, dans l'espèce de musique instrumentale qu'ils appliquaient à l'accompagnement des vers, il est certain que la lyre au moins ne devait ni gêner ni couvrir l'émission de la voix. Et je voudrais qu'on essayât de faire entendre aujourd'hui un ou plusieurs de ces instruments dont la statuaire est censée nous avoir légué des modèles, et qui se nommaient *lyra* ou *testudo*. Nos guitares, en comparaison, paraîtraient des foudres d'harmonie. Mais je soupçonne fort les sculpteurs de nous avoir trompés, surtout depuis que j'ai vu au musée de Pompéi un tableau antique représentant l'éducation d'Achille par le centaure Chiron. Dans ce tableau, le fils de Pélée, prenant sa leçon de musique, joue avec les deux mains d'une lyre à *onze cordes* attachée par une courroie contre sa poitrine. Sa main gauche attaque les cordes avec un petit crochet d'airain *(plectrum)*, pendant que l'autre main semble effleurer ces mêmes cordes, comme font les harpistes pour produire les sons harmoniques. A la bonne heure! Il y a une possibilité de musique là

dedans; mais avec vos petits tétracordes de vingt pouces de hauteur, que faire, sinon quatre notes plus ou moins sèches et d'une impuissance ridicule ?

.

Le concours de chant est ouvert; on invoque Jupiter; un héraut, placé au pied d'Apollon et entouré de la foule attentive, appelle trois fois et vers différents côtés : « Alcée! Alcée! Alcée! » Alcée s'avance; son regard étincelle : c'est qu'il ne s'agit pas pour lui d'obtenir le vain laurier du poëte; il aspire à la gloire du libérateur. Pittacus tyrannise en ce moment Lesbos : il faut frapper Pittacus; et Alcée, en se présentant au concours, n'a d'autre but que de mettre à l'épreuve les sentiments du peuple. S'il voit son auditoire frémir et s'indigner à ses accents, alors il sait ce qui lui reste à faire; sinon Alcée pleurera, poëte inutile, sur l'impuissance de son génie et la patrie humiliée. Mais le peuple ne reste point froid à l'appel d'Alcée, et s'écrie :

> Honte à la tyrannie!
> Malheur à qui s'endort
> Dans cette ignominie!
> Plutôt la mort!

Pittacus périra. Phaon est du complot; Pythéas lui-même s'y est laissé entraîner. Maintenant le héraut appelle trois fois : « Sapho! » Elle monte à l'autel, et chante les amours d'Héro et de Léandre.

Cette fois, l'émotion populaire se répand en cris d'enthousiasme ; la voix publique décerne le prix du chant à Sapho. Le généreux Alcée est le premier à proclamer la victoire de sa rivale. Phaon, dont le cœur indécis hésitait encore entre Glycère et Sapho, n'y tient plus alors, et se précipitant aux pieds de l'inspirée, s'écrie :

> Chacun t'admire, et moi je t'aime !

Au second acte, nous sommes dans la maison de Phaon. Il est décidément l'amant de Sapho et chef de la conspiration contre Pittacus. Sous prétexte d'une fête, il a réuni chez lui les conjurés. On boit, on chante l'hymne à Bacchus, puis on tire au sort l'honneur de frapper le tyran. Le sort *favorise* Phaon, c'est lui qui tuera Pittacus. Les conjurés s'engagent par écrit à soutenir Phaon dans son audacieuse entreprise et signent leur serment. Pythéas en qualité d'homme riche, *fera copier par des esclaves sûrs*

> Ce manifeste, afin que demain on l'affiche
> Dans tous les coins sur tous les murs.

Tous alors se dispersent. Survient Glycère, furieuse de l'abandon de Phaon. Rien ne lui coûtera pour s'en venger. Pythéas, resté seul plus qu'à demi ivre, profite de l'occasion pour courtiser la belle outragée. Dans son ardeur amoureuse il laisse échapper le secret du complot, et s'oublie jusqu'à montrer à Glycère la liste des

conjurés. « Donnez-la-moi! dit-elle. — Je vous la vends. — Je vous l'achète. — Reste à s'entendre sur le prix. »

GLYCÈRE

Va m'attendre, mon maître,
Va clore ta fenêtre,
Allumer ton trépied!
J'irai, vêtue en rose,
Te joindre, à la nuit close,
Sur la pointe du pied.

Glycère, ainsi armée, ordonne à une de ses esclaves d'aller enfermer le fatal manuscrit dans un lieu secret de sa maison. Si, après quelques heures, Glycère n'est pas rentrée chez elle, c'est qu'elle sera morte, et l'esclave devra porter l'écrit à Pittacus. Le piège est bien tendu. La malheureuse Sapho vient s'y prendre la première. Glycère, en la voyant entrer chez Phaon, n'hésite point à lui dire de quel terrible secret elle est maîtresse, et son intention de perdre Phaon. « Qu'ordonnez-vous? s'écrie Sapho. — Que Phaon parte! — Il partira, je le jure par le Styx. — Ce n'est pas tout, jure encore de ne pas le suivre. — Jamais. — Aimes-tu mieux que je le livre?

Ah! c'est trop!... Va-t'en, fuis, misérable!
Fais connaître une femme assez inexorable,
Assez vouée à Némésis,
Pour immoler sans épouvante
Celui qu'elle se vante
D'avoir aimé jadis.

GLYCÈRE

Adieu! Je vais chez Pittacus.

SAPHO

Arrêtez! Je promets.....

Phaon survient et rend la scène plus violente. Glycère, non contente du sacrifice qu'elle vient d'imposer à Sapho, après avoir démontré à Phaon la nécessité de la fuite, en lui persuadant que le complot est découvert, exige encore que Sapho, feignant de ne plus aimer Phaon, se refuse à le suivre; bien plus, elle s'offre elle-même à accompagner le fugitif. Phaon, indigné de l'apparente inconstance de Sapho, accepte Glycère pour compagne et s'éloigne avec elle. Nous le retrouvons seul, à l'acte suivant, sur le bord de la mer, où lui ont donné rendez-vous ses complices pour quitter avec lui le rivage hellénique. Il s'en va, l'âme ulcérée de l'abandon de Sapho :

... Reçois-moi sur tes flots, mer profonde!
Elle me laisse fuir sans regrets, sans adieux!
Emporte où tu voudras ma course vagabonde,
Car je n'attends plus rien des hommes ni des dieux!

Glycère et les conjurés arrivent. Sapho paraît derrière un rocher. Elle vient assister à sa propre agonie. Elle entend Phaon la maudire une dernière fois, et tombe évanouie en le voyant partir. Pour faire encore ressortir la tristesse de cette poignante scène, l'auteur a eu la belle et simple idée d'y jeter un épisode de Théocrite, une pas-

torale calme et souriante, dont le charme même oppresse le cœur. Un jeune pâtre paraît sur le haut du rocher ; sa silhouette gracieuse se dessine sur l'azur de la mer et du ciel ; il rêve nonchalamment, ses pipeaux à la main, et chante :

> Broutez le thym, broutez, mes chèvres,
> Le serpolet avec le thym...
> La blonde Aglaé, de ses lèvres,
> Toucha les miennes ce matin ;
> Et j'attends que Vénus se lève
> Pour la rejoindre sur la grève.
> Brille enfin, étoile d'amour,
> Et dans les cieux, éteins le jour.

Puis Sapho, revenue à elle, adresse à Phaon et à la vie son dernier adieu, gravit le rocher qui domine le gouffre amer et s'y précipite.

A part les réserves que j'ai faites en commençant pour les scènes où la musique se chante elle-même, et la rédaction de plusieurs parties importantes de la pièce, écrites évidemment par un poète qui ne s'est pas rendu compte des nécessités de l'art musical, j'avoue ne point partager l'opinion des gens qui blâment le choix de ce sujet et ne lui trouvent pas d'intérêt dramatique. Il faut croire que j'ai le malheur de n'être ni de mon temps ni de mon pays, car cet amour douloureux de Sapho, cet autre amour implacable de Glycère, l'erreur de Phaon, l'enthousiasme inutile d'Alcée, ces rêves de liberté aboutissant à l'exil, et ces

fêtes olympiques et cette glorification de l'art par un peuple entier, et cette admirable scène finale où Sapho mourante revient un instant à la vie pour entendre, d'un côté, le dernier et lointain adieu adressé par Phaon aux rives lesbiennes, de l'autre, le chant joyeux du pâtre attendant sa jeune maîtresse; et cette morne solitude, cette mer profonde, digne tombeau de cet immense amour, mugissant sourdement avant de recevoir sa proie; puis ces beaux paysages de la Grèce, cette architecture élégante, ces admirables costumes, ces nobles cérémonies dont la gravité a encore de la grâce, tout cela me ravit, me passionne, me gonfle le cœur, m'attendrit, m'élève la pensée, me jette en un trouble profond, délicieux, je ne le nierai point; tandis que beaucoup d'autres opéras, qui passent pour fort *dramatiques*, m'ennuient, me fatiguent, par leurs mille détails, me choquent par leurs prétentions même de toujours m'intéresser, et me sont antipathiques par le prosaïsme obséquieux de leur industrie; je ne le nierai pas davantage.

Et ce sont ceux-là néanmoins qu'il faut au public. Pour l'immense majorité des habitués de l'Opéra, ce n'est ni pour la pièce ni pour la musique qu'ils viennent à ce théâtre, mais pour les accessoires seulement; et quant au reste qui croit aimer dans un opéra l'opéra lui-même, ce n'est pas le beau qui lui convient, ce n'est pas le

mauvais non plus, c'est le médiocre, c'est ce qui lui ressemble.

Combien de fois, au temps où je m'obstinais encore à faire entendre dans les concerts des fragments des sublimes poèmes de Gluck, ne me suis-je pas dit, en sentant mes artères battre, ma tête brûler, mes yeux se gonfler : « En ce moment le public lutte contre un mortel ennui! » Et quand, tout frémissant, j'avais peine à contenir mes cris de souffrance admirative, combien de fois ne me suis-je pas répété, avec la triste certitude d'être dans le vrai : « En ce moment, si le public osait, il couvrirait de ses sifflets notre orchestre et nos chanteurs, car nous lui infligeons une véritable torture, nous le fatiguons, nous l'obsédons! » O profane vulgaire! ô blasés qui n'avez jamais rien senti! imaginations aux ailes de pingouin, c'est pourtant devant vous qu'il faut s'agenouiller dans les théâtres!

Eh bien donc, oui, la Sapho de M. Augier me touche et m'émeut vivement; oui je trouve que c'est un magnifique texte pour la musique, et j'ajoute que ce texte, M. Gounod l'a très bien traité dans plusieurs parties. Voilà pourquoi j'ai été si attristé, je veux dire si irrité, de voir le musicien manquer la composition de plusieurs autres parties non moins importantes de cette œuvre. J'ai trouvé la plupart de ses chœurs d'un accent grandiose et simple; le troisième acte tout

entier me paraît très beau, extrêmement beau, à
la hauteur poétique du drame; mais le quatuor
du premier acte, le duo et le trio du second, où
les passions des principaux personnages éclatent
avec tant de force, m'ont positivement révolté;
je trouve cela hideux, insupportable, horrible.
J'espère que l'auteur ne me prendra pas en haine
pour la brutalité avec laquelle je m'exprime là-
dessus. Si son œuvre ne décélait pas en lui de si
hautes tendances, si elle ne contenait pas tant de
choses tout à fait belles, si elle était au contraire
de la famille de ces pâles productions où l'on
n'entend que les échos inutiles de mille autres
voix plus ou moins éloquentes, ou de celle des
produits d'un sot industrialisme musical, je n'eusse
pas ainsi perdu mon sang-froid. Non, mon cher
Gounod, l'expression fidèle des sentiments et des
passions n'est pas exclusive de la forme musicale;
la coupe des paroles dans le dialogue de vos per-
sonnages n'est pas favorable sans doute au déve-
loppement du chant, la mélodie ne sait où se
poser là-dessus, la phrase y est à chaque instant
brisée; mais votre poète, à coup sûr, ne se fût
point refusé à donner à sa pensée une autre forme
que vous deviez vous-même lui indiquer. Avant
tout, il faut qu'un musicien fasse de la musique.
Et ces interjections continuelles de l'orchestre et
des voix dans les scènes dont je parle, ces cris
de femmes sur des notes aiguës, arrivant au cœur

comme des coups de couteau, ce désordre pénible, ce hachis de modulations et d'accords, ne sont ni du chant, ni du récitatif, ni de l'harmonie rythmée, ni de l'instrumentation, ni de l'expression. Il arrive dans certains cas au compositeur d'être obligé par son sujet à des espèces de préludes, dans lesquels se montrent à demi les idées qu'il se propose de développer immédiatement après; mais il faut qu'enfin il les développe ces idées, il faut que l'espoir de voir le morceau de musique commencer et finir ne soit pas continuellement déçu. Non, vous avez écrit ces scènes, je le crois, sous la préoccupation d'une doctrine erronée et sous l'influence d'une disposition fâcheuse de votre poème. Si cette doctrine est celle que je soupçonne, elle a été introduite dans votre esprit par un mot trop célèbre attribué à Gluck. A en croire la tradition, ce grand maître n'aurait jamais commencé une partition sans dire : « Mon Dieu! faites-moi la grâce d'oublier que je suis musicien! » vœu impie qui, fort heureusement, ne fut jamais exaucé. Si, comme il est certain, la disposition des vers que vous aviez à mettre en musique vous a d'ailleurs gêné, il fallait songer à un autre mot de Mozart qu'on ne médite pas assez : « Depuis bien longtemps, a-t-il dit, les compositeurs torturent leurs idées pour les placer servilement sous les paroles; quand donc en viendra-t-on à faire des paroles sous leur musique? Ce serait

plus naturel! » Il y a, en effet, beaucoup de cas où la situation étant déterminée, les sentiments à exprimer parfaitement indiqués, la musique devrait être écrite la première ; à la condition, pour le compositeur, de n'admettre ensuite que des paroles en rapport intime et direct avec sa musique, et d'en surveiller attentivement la prosodie. — Maintenant, sans plus parler de ces morceaux dont il faut faire abstraction dans la nouvelle *Sapho*, je vais recueillir mes souvenirs sur le reste de la partition ; je les crois fidèles.

M. Gounod n'a pas écrit d'ouverture, il s'est borné à une introduction d'une belle physionomie antique, où se retrouve malheureusement une trop forte réminiscence de la marche religieuse de l'*Alceste* de Gluck. Le chœur processionnel qui ouvre la scène : *O Jupiter!* est d'une harmonie mâle et pleine de noblesse. Le suivant est surtout remarquable par son rythme énergique, sans violence. Le récitatif de Pythéas est naturel, sans rien offrir de bien saillant. Il y a de la grâce dans la mélodie de la romance de Phaon : *Puis-je oublier, ô ma Glycère!* mais l'orchestre me semble trop effacé, trop stagnant ; le chœur des femmes : *Salut, ô rivale d'Alcée!* a beaucoup de distinction. Au moment où le peuple sort du temple pour assister au concours de poésie, un solo de timbales ou de tambour sans timbre, accentué à découvert d'une façon étrange, étonne d'abord l'oreille qui s'y

accoutume bien vite; et le trouve même convenable à cette joie populaire dont il précède les éclats. On se figure aussi, volontiers, que les sacrifices antiques aient pu, dans quelques parties de la Grèce, être annoncés par ce bruit cadencé d'un instrument semblable à nos timbales.

Le chœur des prêtres : *O puissant Jupiter!* qu'on a raccourci de moitié après la répétition générale, est un beau tissu harmonique pompeusement accompagné par des accords de harpes et des coups sourds de cymbales et de grosse caisse. Ces pulsations mystérieuses reparaissant à intervalles réguliers sous la masse instrumentale, en augmentent l'accent solennel, sans rien produire qui ressemble au bruit vulgaire pour lequel ces instruments sont aujourd'hui presque exclusivement employés.

J'avoue que l'improvisation d'Alcée n'est pas digne de son objet. La première partie de son thème rappelle la seconde phrase de *la Marseillaise*, et les paroles : *O Liberté, déesse austère!* contribuent à ramener plus vite encore ce souvenir. Mais la Marseillaise d'Alcée n'a rien autre de commun avec le terrible chant de Rouget de Lisle; l'orchestration en est d'ailleurs flasque, sans nerf, sans élan. La trompette qui s'y fait entendre sonne mollement, tristement. Elle semble annoncer la défaite plutôt que la victoire. En général, il est fort difficile, sans tomber dans la

fanfare vulgaire, de donner aux instruments de cuivre des phrases qui en fassent ressortir le caractère menaçant ou triomphal. Il n'y a pas un compositeur sur cent qui y soit parvenu. Et rien n'est aussi grotesque qu'une trompette dépoétisée ; cela provoque le rire comme pourrait le faire une statue de Pélopidas ou de Thémistocle portant, au lieu de casque au fier cimier, une casquette de loutre.

Le chœur du peuple : *Guerre à la tyrannie*, est bien écrit, d'une coupe excellente ; il pourrait avoir plus d'emportement.

L'improvisation de Sapho est récitée plutôt que chantée sous un frémissement continu de violons divisés en plusieurs parties à l'aigu, pendant qu'un dessin obstiné de basse murmure dans les profondeurs de l'orchestre. Le compositeur a voulu reproduire ainsi, sans doute, les puissants soupirs de la mer endormie pendant la nuit sereine que décrit Sapho :

> Tremblant à la voûte des cieux,
> Phébé, sur la plaine marine,
> Répand la caresse argentine,
> De ses rayons silencieux.

L'effet résultant de cet ensemble instrumental, uni à la récitation lente de Sapho sur les notes graves et moyennes de sa voix, est d'une poétique mélancolie. L'allegro suivant retombe dans la prose ; on y retrouve les cris dont j'ai parlé plus

haut, et ces affreuses roulades dont le bruit ressemble à celui que l'on fait en déchirant du calicot. Mais voici le finale. Il est grand et beau; les plus magnifiques accords s'y succèdent avec un retentissement d'une solennité admirable, et s'accumulent et montent jusqu'à une explosion dernière qui a électrisé l'auditoire tout entier. Les forces des voix et de l'orchestre y sont ménagées avec autant d'art que de bonheur. On a fait répéter ce morceau, salué deux fois par un orage d'applaudissements.

L'hymne à Bacchus et la chanson à boire de Pythéas, au second acte, n'ont pas été beaucoup remarqués et ne me semblent pas devoir l'être à l'avenir davantage. La chanson surtout gagnerait à être plus franchement gaie; le repos sur la dominante, amené par l'accord de sixte augmentée sous le vers :

> Un soldat à jeun est transi,

en brise l'élan et l'assombrit en pure perte. Le serment des conjurés, plein de décision et de hardiesse, produit encore un excellent et vigoureux effet. Le duo entre Pythéas et Glycère offre de piquants détails; on y retrouve un charmant roucoulement de flûte vers la fin. Ce duo devrait être, ce me semble, compris par les exécutants d'une tout autre façon. Qu'elle qu'ait pu être la licence des mœurs antiques, il est probable qu'on

mettait plus de mystère dans les transactions de la nature de celle dont il s'agit ici. Et quand une femme se vendait à un homme pour une liste de conjurés, elle n'allait pas crier les clauses de son ignoble marché aux quatre coins de l'atrium; ici je passe sur le duo des deux femmes et sur le trio qui lui succède, comme j'ai passé sur le quatuor du premier acte, et par la même raison. Je signalerai seulement au compositeur, qui devrait et pourrait aisément la changer, l'exclamation de Sapho :

Ah! c'est trop insulter au tourment que j'endure!

Il y a dans le syllabisme rapide et dans le rythme ternaire de la musique de ce vers quelque chose de très malheureux. Cela annonce une intention de vérité d'expression qui voudrait arriver à l'imitation du langage parlé; mais le but est ici dépassé, d'où je conclus, parce que je le sens, que c'est faux d'expression. Sans doute, Sapho est éperdue de douleur, mais lors même que dans la nature une femme exhalerait ainsi la sienne (ce que je ne crois pas), ce ne serait point une raison pour l'art de l'imiter : il y a des réalités que l'art rejette. Ce rythme sautillant sur ses trois pieds dans un mouvement aussi vif, au milieu d'une pareille scène, n'est qu'une choquante et risible excentricité.

Au troisième acte, je n'ai plus qu'à louer. Tout y est musical, grand, harmonieux, bien dessiné, bien net d'une expression juste autant que profonde ; le coloris de l'orchestre y est tantôt sombre comme une nuit d'hiver, tantôt radieux et doux comme une belle matinée de printemps. J'adore ce troisième acte, je le reverrai aussi souvent que je pourrai, tant qu'il sera bien exécuté. C'est une large et poétique conception. Le premier air de Phaon :

J'arrive le premier au triste rendez-vous,

est admirable ; le récitatif, l'andante et l'allegro en sont également beaux. Il est déchirant ce dernier cri d'un désespoir indigné :

Non, je n'attends plus rien des hommes ni des dieux !

Le solo de Sapho, qui répond aux malédictions de Phaon par une triste et douce bénédiction, brise le cœur. La voix y est secondée par un effet de cor et de cor anglais comme on en rencontre chez les très grands maîtres seulement. Rien n'est plus délicieux, plus souriant, plus frais, plus virgilien que la chanson du pâtre et son accompagnement monotone : c'est le calme, c'est la paix, c'est le bonheur mis en présence du malheur infini de cette mourante dont le cœur déchiré saigne goutte à goutte. Et la dernière

apostrophe de Sapho, accompagnée des râlements sourds de la mer sur la grève déserte :

> Adieu, flambeau du monde,
> Tu descends dans les flots,

termine magistralement une scène dont la grandeur triste m'a causé une des plus vives émotions que j'aie ressentie depuis longtemps. Si les deux premiers actes étaient égaux en valeur au dernier, M. Gounod eût débuté par un chef-d'œuvre. Telle qu'elle est néanmoins, sa partition me paraît de beaucoup supérieure aux partitions écrites sur le même sujet par ses devanciers. Quelle fortune s'il eût trouvé le duo de la *Sapho* de Reicha! Ce brûlant morceau semblait tout dépaysé au milieu de la pâle et froide composition du célèbre contre-pointiste : il figurerait à merveille dans celle du jeune compositeur. La *Sapho* nouvelle a obtenu devant le public exceptionnel qui l'écoutait un succès *juste*, c'est-à-dire brillant pour les belles choses dont le nombre, je l'ai déjà dit, est assez grand pour que l'auteur doive s'estimer très heureux.

La mise en scène, due à un artiste aussi modeste qu'intelligent, M. Leroy, est parfaite; les cérémonies des Jeux Olympiques, les scènes de l'orgie, du départ des conjurés, et de l'évanouissement de Sapho, sont réglées avec un art exquis. Les décorations du temple de Jupiter, de la maison de

Phaon et de la mer m'ont paru fort belles, la dernière surtout.

Parlons maintenant de l'exécution.

L'orchestre a été irréprochable, il n'a pas, dans les accompagnements, couvert les voix, ainsi qu'il lui arrive trop souvent de le faire dans d'autres opéras ; par la simple raison que les accompagnements dans *Sapho* sont des accompagnements et non des hurlements. Le public est toujours disposé à s'en prendre à l'orchestre et non à l'auteur de la musique, quand un fracas instrumental quelconque se fait entendre en même temps que les chanteurs qu'il aime et qu'il voudrait écouter. Comme si les musiciens, si habiles et si attentifs qu'on les suppose, pouvaient se dispenser d'exécuter leur partie telle qu'elle est écrite, d'accompagner tous *fortissimo* une seule voix, quand le compositeur a écrasé cette voix unique sous un orchestre plein et complet, auquel il a ordonné de jouer *tout entier fortissimo*. Ainsi il est convenu qu'à l'Opéra on accompagne trop fort ; et cela est vrai, mais parce que les compositeurs ordinaires et extraordinaires de ce théâtre donnent trop souvent à l'orchestre un rôle incompatible avec celui d'accompagnateur.

.

II

7 janvier 1852.

Après une assez longue interruption dans le cours de ses représentations, l'opéra de *Sapho* a repris place au répertoire. La pièce a été mutilée pour rendre sa durée compatible avec la dignité du ballet de *Vert-Vert*. Car le ballet, si sot qu'il soit, est, dans une foule de cas, la *chose* importante, attrayante, productive, considérable et considérée quand il n'a pour auxiliaire qu'un opéra en trois actes, fût-ce un chef-d'œuvre. En conséquence, si le ballet dure trois heures, l'opéra qui le précède, annoncé en *petites lettres* sur l'affiche comme un accessoire dont le public est prié de ne pas trop se préoccuper, ne doit en durer que deux au plus. Si la merveille chorégraphique a besoin de plus de temps encore, on prendra ce temps sur

la durée de l'opéra, qui devra se faire alors petit, humble, absurde, s'il le faut, se recroqueviller, s'aplatir, rentrer sous terre, se réduire à rien, pour donner place aux grands écarts de son rival. Puis quand une partition est ainsi remise en scène pour servir de *lever de rideau*, il faut voir avec quel zèle chacun dans le théâtre s'empresse d'entrer dans la pensée méprisante qui en tolère la représentation ! comme on traite l'œuvre et l'auteur! comme tout âne se fait un devoir de venir donner aux deux malades son coup de pied officiel ! comme la machine se détracte! comme la tiédeur devient froid glacial, la verve mollesse, l'harmonie discordance, l'expression non-sens !

C'est ce qui est arrivé tout d'abord pour la reprise de *Sapho*. L'exécution en a été pitoyable. Fort heureusement les observations qui ont été faites sur elle au foyer de l'Opéra, ce soir-là, ne sont pas tombées dans l'oreille de sourds; elles ont produit leur effet, et la seconde représentation a motivé, sinon le pardon, au moins l'oubli de la première. Les mouvements ont été mieux pris, les nuances mieux observées, les principaux rôles mieux rendus ; et l'effet, en dépit des mutilations infligées à l'œuvre, a été grand, et l'auditoire ému et surpris de son émotion, a applaudi *sincèrement lui-même* et de toutes ses forces, après la chute du rideau.

Les coupures ont enlevé plusieurs morceaux remarquables, mais elles en ont aussi fait disparaître quelques-uns dont j'ai, dès l'abord, regretté l'existence. Telle qu'elle est maintenant, cette œuvre m'attire, je l'avoue, elle me charme, elle me passionne, et je l'entendrai tant que je pourrai l'entendre. C'est si beau, le beau ! C'est si rare, la passion noblement exprimée, le bon sens dans l'art, le naturel poétique, la vérité simple, la grandeur sans enflure, la force sans brutalité ! Oh ! une œuvre dictée par le cœur, en notre temps de machinisme, de mannequinisme (et de néologisme), et d'industrialisme plus ou moins déguisé sous un prétexte d'art ! Mais il faut l'adorer, jeter un voile sur ses défauts, et la placer sur un piédestal si élevé, que les éclaboussures qui jaillissent autour d'elle ne puissent l'atteindre ! Vous êtes les Catons de la cause vaincue, nous dira-t-on ; soit ! mais cette cause est immortelle, le triomphe de la vôtre n'est que d'un instant, et l'appui de vos dieux lui manquera tôt ou tard, avec vos dieux mêmes.

D'ailleurs le beau, en musique et dans tous les arts reproduisant un idéal élevé, n'atteint jamais la foule proprement dite, elle est de trop petite taille, et les traits du génie volent bien au-dessus d'elle. Vous ne voulez pas, direz-vous, de ces succès qui excitent des passions admiratives et ne remplissent pas la caisse ! Vous êtes orfèvre,

monsieur Josse! et nous aussi. Tout le monde a
son ours ! Le vôtre est celui qui rapporte beaucoup
d'argent; le nôtre, celui qui fait naître des impressions, qui excite des élans d'âme que vous
ignorez, et que des millions de millions ne
paieraient pas.

Or, je vous le dis en vérité, si la chimie inventait un procédé capable d'extraire du minerai de
la musique dramatique moderne les idées pures
qui s'y trouvent, il faudrait mettre un bien
grand nombre d'opéras dans son creuset, pour y
trouver, après la fonte, la valeur du troisième
acte de *Sapho* et les beaux morceaux des deux
autres. Ces paroles sont folles, je le sais, selon
l'opinion générale, on n'y verra que d'insensés
blasphèmes. Tant pis! tant mieux plutôt! Je les
ai dites avec préméditation, et je regrette de ne
pouvoir leur donner vingt fois plus d'énergie
encore.

Et pourtant je vois l'œuvre telle qu'elle est.

Le rôle entier d'Alcée a disparu, je ne disconviens pas que ce soit peu regrettable. La musique
du dithyrambe de ce socialiste antique était pâle,
sans nerf, et semblait accompagnée par des trompettes de carton. La suppression des chants de
l'orgie ne laisse pas non plus un grand vide dans
la partition. M. Gounod n'a pas trouvé sur sa lyre
grecque les cordes de fer dont les violentes vibrations suffisent seules à rajeunir les vieux cris de

liberté, et à donner l'ardeur communicative, l'éclat fracassant qui conviennent aux mélodies de l'ivresse.

Mais l'introduction religieuse est restée, on a conservé l'hymne : *O puissant Jupiter!* l'improvisation sur Héro et Léandre, les gracieux couplets : *Puis-je oublier, ô ma Glycère!* le grand et beau finale : *Merci, Vénus!* le chant si voluptueusement languissant de Sapho : *Aimons, mes sœurs!* et tout le troisième acte. Et c'est assez. Pourquoi n'a-t-on pu enlever aussi la scène du deuxième entre Sapho et Glycère? Les deux cantatrices, les auditeurs et l'auteur, tout le monde y eût gagné. Mais l'élément dramatique, le nœud de la pièce, eussent alors disparu...

En écoutant ce duo, dernièrement, j'ai été amené à reconnaître la vérité d'une observation déjà faite par d'excellents critiques, et qui est celle-ci : une situation étant donnée, dans laquelle deux femmes expriment l'une le désespoir et l'autre la fureur, le compositeur, s'il veut rester vrai, n'évitera point de leur faire pousser à l'une et à l'autre des cris d'autant plus disgracieux et intolérables que le timbre des deux voix est plus aigu. Elles auront toujours l'air de mégères aux prises, et les hurlements sympathiques de l'orchestre ne serviront qu'à rendre plus pénible pour l'auditeur cette lutte de sons criards, que l'accent musical n'adoucit plus. C'est à l'auteur du drame

à éviter des scènes pareilles, qui compromettent le compositeur et ses interprètes.

Gueymard a bien dit deux passages du bel air qui ouvre le troisième acte, celui de l'*andante* :

> Sapho, je donnerai le reste de ma vie
> Pour te revoir encore une dernière fois :

et l'exclamation désespérée de la fin :

Non, je n'attends plus rien des hommes, ni des dieux !

L'orchestration de l'*allegro* de cet air me paraît trop chargée, ou tout au moins écrite de façon à couvrir trop constamment la voix. Mais à partir de l'imprécation de Phaon :

> O Sapho ! sois trois fois maudite !
> Je te voue aux dieux infernaux !

à cette navrante réponse de l'abandonnée à son injuste amant :

> Sois béni par une mourante !

commence une orchestration monumentale, parfaite, admirable. Chacun des instruments dit ce qu'il doit dire, et tout ce qu'il doit et rien que ce qu'il doit dire. L'art est si complet qu'il disparaît. On ne songe plus qu'à la sublimité de l'expression générale sans tenir compte des moyens employés par l'auteur. C'est un cœur qui se brise et dont on compte les derniers battements, c'est l'amour indigné qui exhale sa suprême plainte, c'est le râle de la mer attendant sa proie, ce sont

tous les bruits mystérieux des plages désertes, toutes les harmonies cruelles d'une nature souriante, insensible aux douleurs de l'être humain. C'est beau, mais c'est très beau, miraculeusement beau !

FAUST

26 mars 1859.

Cette fois je n'aurai pas à raconter la pièce ; tout le monde est censé avoir lu le poème de Gœthe. — « Oui, oui, oui, direz-vous, nous savons par cœur notre Marguerite, notre Faust, notre Méphistophélès, et notre sabbat, et nos sorcières. » — Et moi je vous répondrai : « Non, non, non ! vous ne savez rien par cœur, d'abord parce qu'il se peut que vous n'ayez point de cœur, et ensuite parce qu'en réalité vous n'avez jamais lu *Faust*, et que, l'eussiez-vous lu un soir pour vous endormir, comme on lit un roman de Paul de Kock qui ne vous endort pas, au contraire, vous ne le connaissez pas mieux pour cela. Mais c'est égal, je vais faire semblant de croire que chacun a médité, senti et compris le merveilleux poème,

et divaguer sur ce sujet comme si nous avions tous été élevés dans le giron de Jupiter. »

Ces rêveries, ces aspirations à l'infini, cette soif de jouissances, ces passions naïves, ces ardeurs d'amour et de haine, ces lueurs du ciel et de l'enfer, ont dû tenter et tentèrent en effet bien des musiciens, bien des dramaturges, sans parler des dessinateurs et des peintres. Combien de fois n'a-t-on pas dérangé Gœthe, qui lui-même avait dérangé Marlowe, pour mettre son œuvre en opéra, en légende, en ballet! oui, en ballet. L'idée de faire danser Faust est bien la plus prodigieuse qui soit jamais entrée dans la tête sans cervelle d'un de ces hommes qui touchent à tout, profanent tout sans méchante intention, comme font les merles et les moineaux des grands jardins publics prenant pour perchoir les chefs-d'œuvre de la statuaire. L'auteur du ballet de *Faust* me paraît cent fois plus étonnant que le marquis de Molière occupé à mettre *en madrigaux l'histoire romaine*. Quant aux musiciens qui ont voulu faire chanter les personnages du célèbre poème, il faut leur pardonner beaucoup parce qu'ils ont beaucoup aimé et aussi parce que ces personnages appartiennent de droit à l'art de la rêverie, de la passion, à l'art du vague, de l'infini, à l'art immense des sons.

En outre du ballet de *Faust*, il y a sur le même sujet un opéra allemand de Spohr, un opéra

italien de mademoiselle Berlin, des ouvertures de Richard Wagner, de Lindpaintner, une symphonie de Liszt, des illustrations et une foule de légendes, ballades, cantates, sonates, variations pour la clarinette et pour le flageolet. De combien de dédicaces Gœthe l'olympien a été affligé ! Combien de musiciens lui ont écrit : « O toi ! » ou simplement : « O ! » auxquels il a répondu ou dû répondre : « Je suis bien reconnaissant, monsieur, que vous ayez daigné illustrer un poème qui, sans vous, fût demeuré dans l'obscurité, etc. » Il était railleur, le dieu de Weimar, si mal nommé pourtant par je ne sais qui, le Voltaire de l'Allemagne. Une seule fois seulement, il trouva son maître dans un musicien. Car, cela paraît prouvé maintenant, l'art musical n'est pas aussi abrutissant que les gens de lettres ont longtemps voulu le faire croire, et, depuis un siècle, il y a eu, dit-on, presque autant de musiciens spirituels que de sots lettrés.

Or donc Gœthe était venu passer quelques semaines à Vienne. Il aimait la société de Beethoven, qui venait d'*illustrer* réellement sa tragédie d'*Egmont*. Errant un jour au Prater avec le Titan mélancolique, les passants s'inclinaient avec respect devant les deux promeneurs, et Gœthe seul répondait à leurs salutations. Impatienté à la fin d'être obligé de porter si souvent la main à son chapeau : « Que ces braves gens, dit Gœthe, sont fatigants avec leurs courbettes ! — Ne vous fâchez

pas, *Excellence*, répliqua doucement Beethoven, c'est peut-être moi qu'ils saluent. »

Il n'y a donc pas lieu de s'étonner que le drame fantastique de Gœthe ait eu à subir un si grand nombre d'attentats prémédités non suivis d'effet. Je suis surpris, au contraire, qu'on n'ait pas, vingt ans plus tôt, fait pour le plus grand de nos théâtres lyriques le plus grand des opéras sur ce grand sujet de Faust.

Mais non, c'est un petit théâtre sans subvention qui s'est dévoué à cette noble tâche. Il a fait des efforts, il s'est imposé des sacrifices, des dépenses de talent, de temps et d'argent qui lui donnent des droits incontestables aux plus vives sympathies, aux plus chaleureux encouragements. Entourés, comme nous le sommes dans le monde des arts, de gens dont l'unique souci est de rapetisser ce qui est grand, il faut louer ceux qui tentent.

Beaucoup de personnes, néanmoins, trouvent le sujet de Faust incompatible avec les exigences musicales; pour d'autres il est peu dramatique, ennuyeux, triste. Il fallait entendre dans les corridors du Théâtre-Lyrique ce cliquetis d'opinions étranges et contradictoires:

« Eh bien ! voilà un succès...

— Oui. Pour moi c'est peu amusant. — Amusant! Vous conviendrez que l'expression est mal choisie. On ne va pas voir un Faust pour s'amuser. — Vous êtes singulier; faudra-t-il aller au

théâtre suivre un cours de philosophie ? Je prétends...

— ... quatuor du jardin. Est-ce frais ? est-ce touchant ? plein de chaste passion, d'angélique tendresse ? — Allons, bon, voilà encore ce mot *chaste*, un des termes les plus indécents que l'on puisse employer. Votre chaste Marguerite est une jeune drôlesse; elle mérite, et au delà, toutes les épithètes dont son frère Valentin en mourant va la stigmatiser. Elle se rend aux premiers mots d'amour que lui adresse un inconnu. A leur deuxième entrevue, la chaste jouvencelle le reçoit dans sa chambre. Fausse niaise ! — Voulez-vous vous taire !... — Petite pécore, qui a fait... — Taisez-vous, — ... et qui le noie ensuite. — Vous dépoétisez tout ce que... — un infanticide. Chaste ! Tudieu ! quelle chasteté !

— Ils présentent leurs épées par la poignée, ce simulacre de croix fait trembler et fuir Méphistophélès. Idée ingénieuse, dont Gœthe ne s'est pas avisé. — Seulement, cette ingénieuse idée fait paraître absurde la belle scène de l'église, dont Gœthe s'est avisé, puisque Méphistophélès, entré dans le sanctuaire, n'y a plus peur d'aucun objet sacré. Lui qui frissonnait à l'aspect des gardes d'épée figurant la croix, ne craint maintenant ni vraies croix, ni bannières, ni châsses de saints, ni pieux cantiques. — Vous poussez la logique...
— Jusqu'au sens commun.

— ... Je le veux bien, ce n'est pas coupé comme les autres opéras, tant mieux ! cela change des habitudes dont nous sommes cruellement fatigués.

— ... la scène du jardin est manquée...

— Quel délicieux morceau que ce duo du jardin ! — Ce n'est pas un duo, mais un quatuor. — Il y a de beaux passages dans le quatuor du jardin. — Euh ! harmonieux oui, mais voilà tout. D'ailleurs, ce n'est pas un quatuor; on pourrait y voir plutôt deux duos alternatifs. — Comme il vous plaira; le nom m'est égal ; pourvu que l'auteur m'émeuve, je suis content. Et il m'a ému. Et ce monologue de Marguerite à sa fenêtre ? Ce n'est pas beau, peut-être ? ce n'est pas une idéale peinture de la passion croissante ?...

— Pourquoi cette grosse caisse et ces cymbales pendant le monologue de Marguerite ? à quel propos ? dans quelle intention ? — Vous venez bien tard pour faire cette question. Elle a déjà été faite pendant les répétitions, et personne n'a pu y donner une réponse satisfaisante. — Je m'adresserai à l'auteur, cela m'intrigue.

— Ce chœur du peuple après la mort de Valentin est un chef-d'œuvre ! — Je suis de votre avis, et j'ajoute que le récitatif de Valentin mourant est plus remarquable encore. Cette scène est d'une force...

— Avec tout cela, il n'y a pas à se le dissimuler,

c'est un succès. — Certainement. — Et un grand succès. — Oui. Aviez-vous *espéré* une chute ? — Je l'avoue, la chute me souriait. — Pourquoi ? Vous détestez donc M. Gounod ? — Je le déteste. — Parce que ? — Parce qu'il porte une longue barbe. A-t-on jamais vu musicien si barbu ? Rossini porte-t-il la barbe, Meyerbeer, Halévy, Auber portent-ils la barbe ? Qu'est-ce que ces habitudes de moujik ? Sommes-nous en Russie ?... — C'est vrai, c'est vrai. Oh ! dès que vous me donnez des raisons... En effet, un musicien barbu ne peut avoir aucun talent, et vous êtes plus qu'autorisé à détester M. Gounod. Pourtant un poète l'a dit :

Du côté de la barbe est toujours la puissance.

Félicien David, d'ailleurs, et Verdi, portent la barbe ; vous n'avez jamais paru les haïr... — Ce n'est pas la même race d'artistes, et leur barbe est moins longue. — Très juste. Vous êtes très juste. Rentrons, voilà le quatrième acte qui commence.

.

Voilà pourtant ce qui se dit, avec bien d'autres choses encore, dans les foyers, dans les corridors des théâtres lyriques, à toutes les premières représentations des œuvres de quelque valeur.

A la première des *Huguenots*, un poète d'esprit fit ce mot qu'on a longtemps répété : « Voilà un bel opéra ! c'est dommage qu'on ne l'ait pas mis

en musique! » Ainsi il faut méditer, inventer, travailler, perdre le sommeil et la santé, à cette tâche ardue de la composition d'une grande partition dramatique, pour se voir tout d'abord tiré à quarante-huit chevaux, loué et déchiré à tort et à travers, bafoué par les uns, ridiculement exalté par les autres, mal compris de tous...

Famæ sacra fames!

.

Voici les nombreuses beautés que je puis signaler dans la partition de *Faust* après l'avoir entendue deux fois et en commençant par constater le grand et légitime succès qu'elle a obtenue. Dans l'introduction instrumentale qui remplace l'ouverture se décèle le savant harmoniste. Le caractère de ce morceau est celui d'une triste rêverie ; il fait vivement saillir la fraîche et joviale villanelle qu'on entend bientôt après. Le solo de Faust, accompagné des instruments de cuivre, succède à cette jolie chanson rustique, placée là par les arrangeurs de la pièce, à la place du chant de la Fête de Pâques de Gœthe, pour éveiller en Faust le souvenir des pures émotions de sa jeunesse et lui faire tomber des mains la coupe empoisonnée. J'ignore la raison de cette substitution. Le bruit solennel des cloches et les pieuses harmonies retentissant dans l'église voisine du cabinet de Faust, ont, ce me semble, quelque chose de bien plus émouvant qu'une chanson

de paysans, si jolie qu'elle soit. Après l'apparition de Méphistophélès, ce prologue se termine par un duo dont le style ne paraît pas assez relevé; il est instrumenté d'ailleurs avec trop de violence, les violons crient trop constamment dans le haut.

Le premier acte s'ouvre par un chœur populaire plein d'entrain, dont le thème, proposé par les ténors, passe ensuite aux soprani et circule dans les diverses parties vocales avec une aisance et un brio remarquables. Dans le *tutti*, les femmes du chœur ont chanté beaucoup trop haut. On avait déjà à souffrir de cet horrible défaut dans l'exécution de la villanelle du prologue.

A la scène de la fontaine de vin, on entend un beau chœur d'hommes d'une rare énergie, et dont le thème revêt avec bonheur et à propos la forme des chorals. La couleur religieuse de ce chant se trouve parfaitement justifiée par l'intention des chanteurs de conjurer le mauvais esprit.

Rien de plus naturel et de plus gracieux que la phrase de Marguerite, si délicieusement dite par madame Carvalho à son entrée :

> Je ne suis demoiselle
> Ni belle,
> Et je n'ai pas besoin
> Qu'on me donne la main,

Je ne puis me rappeler la forme ni l'accent du petit morceau chanté par Siébel, cueillant des fleurs dans le jardin de Marguerite.

L'air suivant de Faust : *Salut, demeure chaste et pure*, m'a au contraire beaucoup touché. C'est un beau sentiment, très vrai et très profond. Le solo qui accompagne le chant du ténor nuit peut-être plus qu'il ne sert à l'effet de l'ensemble, et je crois que Duprez avait raison quand il dit un jour, à propos d'une romance ou un instrument solo l'accompagnait ou plutôt l'importunait dans l'orchestre : « Ce diable d'instrument, avec ses traits et ses variations, me tourmente comme une mouche qui bourdonnerait autour de ma tête et voudrait toujours se poser sur mon nez. »

Ici pourtant l'instrument solo n'exécute pas précisément des traits ni des variations; il est même employé avec réserve. Quoi qu'il en soit, l'air, je le répète, est délicieux. On l'a applaudi, mais pas assez; il mérite de l'être vingt fois davantage. Je ne connais rien de plus décourageant pour les compositeurs que cette tiédeur du public français pour les beautés musicales de cette nature. Il les écoute à peine. La mélodie en est insaisissable pour lui, le mouvement est trop lent, le coloris trop doux, l'accent trop intime. Il dit : « Oui, ce n'est pas mal », approuve vaguement du geste, et n'y pense plus, autre application du mot de Shakespeare:

Caviar to the general.

J'insiste donc : le morceau est excellent et Barbot

l'a très bien chanté. Tant pis pour les gens qui ne sentent pas cela.

La chanson du roi de Thulé est écrite dans un des tons du plain-chant, ce qui lui donne une tournure gothique bien motivée; mais elle est interrompue par un court récitatif, et cette interruption ne me semble pas suffisamment motivée; je voudrais entendre la jeune fille chanter tout droit sa vieille chanson.

L'observation que je relevais tout à l'heure au milieu des conversations du foyer ne me paraît pas dénuée de justesse. Marguerite chante un morceau doux et gracieux, après avoir essayé la parure qu'elle a trouvée dans un coffret, et l'on entend en même temps des coups sourds de cymbales et de grosse caisse. L'auteur a certainement eu ici une intention, mais je ne la devine pas.

Tout est bien frais, bien vrai, bien senti, dans le quatuor entre Méphisto, la vieille Marthe, Marguerite et Faust. Cette belle scène eût pu être mieux disposée pour la musique par les auteurs du libretto; telle qu'elle est, le compositeur l'a supérieurement rendue. Rien de plus doux que l'harmonie vocale, si ce n'est l'orchestration voilée qui l'accompagne. Cette charmante demi-teinte, ce clair de lune musical caressent l'auditeur, le fascinent, le charment peu à peu, et le remplissent d'une émotion qui va grandissant jusqu'à la fin.

Et cette admirable page est couronnée par un

monologue de Marguerite à sa fenêtre, où la passion de la jeune fille éclate à la péroraison en des élans de cœur d'une grande éloquence. C'est là, je crois, le chef-d'œuvre de la partition.

Pourquoi, par un mécanisme placé sous les pieds de Marguerite dans l'intérieur de sa chambre, soulever peu à peu l'actrice au fur et à mesure que son chant et ses intonations s'élèvent? Le spectateur ne subit pas l'illusion; il sait bien que Marguerite n'est pas un pur esprit et qu'il ne lui est pas possible de monter ainsi graduellement dans l'espace. On a voulu faire mieux que bien : le but est dépassé, c'est absurde. Il serait sage de renoncer à cet effet d'ascension.

Dans ce morceau où d'ingénieux enlacements enharmoniques amènent de si belles modulations, le timbre du cor et des flûtes est employé avec le plus grand bonheur. Dans un passage du morceau précédent au contraire, à ces mots : *Félicité du ciel* l'intervention des trombones me paraît moins heureuse.

Le troisième acte s'ouvre par la romance de Marguerite abandonnée. Elle est assise à son rouet et file. De quoi s'agit-il? De la douleur profonde de la pauvre enfant, de son amour dédaigné, des angoisses de son cœur. Le musicien ne doit là songer à exprimer rien autre chose. Pourquoi donc avoir encore introduit dans l'accompagnement cette espèce de ronron qui veut imiter le

bruit du rouet? Schubert fut peut être excusable, dans un morceau de chant non destiné au théâtre, de vouloir faire penser au rouet qu'on ne pouvait voir. (Si tant est que l'idée du rouet ait la moindre importance.) Mais dans l'opéra on le voit : Marguerite file en réalité; l'imitation n'est donc nullement nécessaire.

Le chœur des compagnons de Valentin :

> Déposons les armes,

est joli. Le thème de la marche, richement instrumenté d'ailleurs, manque de distinction. La phrase épisodique du milieu est ingénieusement accompagnée d'un dessin d'ophicléide au grave. Le crescendo de rentrée qui ramène le thème devrait être, à mon sens, un peu plus long, à faire entendre et désirer davantage l'explosion finale.

Cette marche a été redemandée à grands cris, et l'on a peu applaudi l'air exquis de Faust au deuxième acte!!!

Pudding to the general!

La sérénade de Méphistophélès est peu saillante. On a remarqué plusieurs passages d'une excellente intention dramatique dans l'ensemble de la scène de la mort de Valentin. Celui :

> Ce qui doit arriver,
> Arrive à l'heure dite,

est accompagné de sinistres harmonies, puis les trombones jettent des beaux cris d'horreur, et

l'ensemble des voix du peuple termine supérieurement ce beau morceau. C'est grandiose. La scène de l'église avec l'orgue et les chants religieux mêlés aux imprécations de Méphisto et aux lamentables accents de la fille repentie est supérieurement traitée.

Le sabbat du Blocksberg paraît écourté ; mais je ne sais trop s'il eût été possible de le mettre en scène plus complètement sur un petit théâtre. Nous avons ensuite une apparition antique, où l'on voit Cléopâtre entourée de sa cour voluptueuse ; la reine d'Égypte et Iras et Charmian boivent nonchalamment couchés sur des lits de pourpre et d'or. On entend un chant bachique d'une certaine langueur, que la nature de la scène justifie.

Le cinquième acte est précédé d'un entr'acte instrumental trop long. Ce n'est pas à minuit moins un quart, quand il a encore de si terribles choses à nous dire, que le compositeur doit s'amuser à faire jouer des solos de clarinette.

Cet acte toutefois est fort court. La fameuse scène de la prison l'occupe presque seule. La tâche du musicien était bien difficile à remplir. Ce désespoir affreux, cette fille folle, couchée sur la paille, ces cris désespérés, les supplications inutiles de Faust, tout cela est trop tendu, trop violemment, trop physiquement douloureux pour la musique. Puis, quand Méphistophélès survient et crie :

« Hâtez-vous! mes chevaux s'impatientent! » Il faut une rapidité d'interjections, une accentuation brève, impérieuse, sifflante, si je puis ainsi parler, que l'on ne sait pas comment obtenir des chanteurs, surtout en France, où ils filent des sons dans les récitatifs pour dire : « Oui! non! tu mens! viens donc! » Après quatre heures de musique, on éprouve toujours une grande fatigue. En conséquence, de cet acte, à vrai dire, je n'ai qu'une idée confuse, et j'ai besoin de l'entendre à nouveau avant d'en parler. Le chœur final pendant l'apothéose de Marguerite est évidemment chanté beaucoup trop fort. Quelle horreur nos théâtres lyriques professent pour les chœurs doux, et quelle ignorance inexplicable chez nos directeurs de chœurs de l'effet que la nuance douce dans l'exécution vocale produit infailliblement sur tout le monde!

Madame Carvalho, qui a chanté comme elle chante toujours, a savamment composé le rôle de Marguerite; ses attitudes, ses gestes sont d'une séduisante suavité; son costume est charmant. Dans la scène du jardin, sous ces pâles rayons lunaires, on eût dit d'une poétique apparition.

Barbot s'est acquitté avec bonheur, souvent avec un vrai talent, du rôle difficile et exigeant de Faust, et Ballanqué fait un excellent Méphistophélès. Il en a la tournure, le profil anguleux, le regard sanglant, la voix stridente et railleuse.

Enfin un jeune débutant, Reynal, dont la voix est bonne et ne chevrotte pas, a fort convenablement représenté l'honnête soldat Valentin.

L'orchestre habilement dirigé par M. Deloffre, a droit à tous nos éloges et à la reconnaissance du compositeur.

Il n'est pas nécessaire, je suppose, d'ajouter que le décor et la mise en scène sont fort soignés. On sait que M. Carvalho, quand il s'agit des grandes œuvres en l'avenir desquelles il a foi, fait largement les dépenses indiquées et prodigue l'argent avec une intelligente hardiesse.

J'ai dit en parlant de *la Fée Carabosse :* ce pourrait bien être le succès de la veille[1]. *Faust* est à coup sûr le succès du lendemain.

1. *La Fée Carabosse,* opéra en trois actes avec un prologue, de Lockroy et Cogniard, musique de Victor Massé, représenté quelques jours auparavant au Théâtre Lyrique, et sur lequel Berlioz avait écrit un feuilleton, le 8 mars 1859.

HENRY LITOLFF

LA MUSIQUE SYMPHONIQUE A PARIS.

HENRY LITOLFF : SON QUATRIÈME CONCERTO SYMPHONIQUE

5 mars 1858.

Paris, il faut en convenir, est la ville de l'Europe où le mouvement des idées en tout genre a le plus de grandeur, sinon le plus de rapidité, et dans laquelle la vie des arts, malgré de longues somnolences, se manifeste quelquefois avec le plus d'énergie. Cela prouve que la passion du beau est très intense dans le cœur de cinq ou six cents personnes qui constituent la population du petit monde artiste, car le découragement et le dégoût auraient dû l'éteindre depuis longtemps. En effet, et pour nous renfermer dans la question musicale seulement, on peut remarquer un singulier contraste entre l'activité des musiciens de Paris à l'époque où nous sommes, et celle qu'ils déployaient il y a vingt ans. Presque tous avaient

foi en eux-mêmes et dans le résultat de leurs efforts; presque tous aujourd'hui ont perdu de cette croyance. Ils persévèrent néanmoins.

Leur courage ressemble fort à celui de l'équipage d'un navire explorant les mers du pôle antarctique. Les hardis marins ont bravé d'abord joyeusement les dangers des banquises et des glaces flottantes. Peu à peu, le froid redoublant d'intensité, les glaçons entourent leur vaisseau; sa marche est plus difficile et plus lente; le moment approche où la mer solidifiée le retiendra captif dans une immobilité silencieuse semblable à la mort. Le danger devient manifeste; les êtres vivants ont presque tous disparu; plus de grands oiseaux aux ailes immenses dans ce ciel gris d'où tombe un épais brouillard, plus rien que des troupes de pingouins debout, stupides, sur les îles de glace, pêchant quelque maigre proie et agitant leurs moignons sans plumes, incapables de les porter dans l'air... Les matelots sont devenus taciturnes, leur humeur est sombre, et les rares paroles qu'ils échangent entre eux en se rencontrant sur le pont du navire diffèrent peu de la funèbre phrase des moines de la Trappe : « Frère, il faut mourir! »...

.

Mais vient un rayon de soleil, le froid diminue, es matelots attentifs prêtent l'oreille aux bruits mystérieux de la plaine, un vaste craquement se

fait entendre, la croûte de la glace est rompue, le vaisseau tressaille, il marche, il est vivant.

C'est d'une de ces rares éclaircies qui rendent l'espoir aux navigateurs dont nous voulons entretenir le lecteur. Malheureusement, il faut en convenir, notre comparaison nautique manque de justesse sous un rapport. Les navires les plus aventurés, délivrés enfin de leurs chaînes glacées, ont pu revenir au lieu où sourient la lumière et la vie, et notre pauvre corvette musicale semble condamnée au contraire à ne jamais quitter le cercle polaire. Où aller pour trouver des cieux plus cléments? Tout est pôle pour elle, et les glaçons et les pingouins la suivent jusque sous les tropiques. Pour bien faire comprendre la raison de notre décourageante manière de voir, il faut expliquer que les théâtres lyriques, si nombreux en Europe et si aimés de la foule, ne font point partie, pour nous, du monde vraiment musical. La musique pure est un art libre, grand et fort par lui-même. Les théâtres lyriques sont des maisons de commerce où cet art est seulement toléré et contraint d'ailleurs à des associations dont sa fierté a trop souvent lieu de se révolter.

Toute l'habileté des directeurs de ces établissements commerciaux consiste à faire supporter la musique au public, ici par l'intérêt du drame ou de la comédie, là par la réunion des prestiges de

la mise en scène, de la peinture et de la danse réunis à ceux d'une action dramatique saisissante et savamment combinée; ailleurs même par d'autres moyens moins dignes et qui entraînent son complet avilissement. Enfin dans les théâtres tout concourt à prouver la justesse de cet aphorisme d'un célèbre directeur de l'Opéra : « La meilleure musique est celle qui, dans un opéra, ne gâte rien. » C'est-à-dire la meilleure musique est la musique bonne fille, et même un peu fille (pour emprunter une expression à Balzac) avec laquelle personne n'a besoin de se gêner et dont on fait tout ce qu'on veut. Et voilà pourquoi nous maintenons l'exactitude de cette comparaison dont l'auteur n'a pas osé écrire les deux termes en français : « Les théâtres sont à la musique *sicut amori lupanar*. »

Je ne prétends point que cela doit être nécessairement, et que la nature des ouvrages exécutés dans les théâtres lyriques entraîne fatalement ce résultat; je suis fort loin de le penser, mais cela est.

Le compositeur de théâtre est un homme qui veut traverser un fleuve en portant un boulet attaché à chacun de ses pieds. Il quitte le rivage avec l'appui de trois ou quatre vessies gonflées d'air destinées à le soutenir sur l'onde. Si les vessies se dérobent sous lui et si elles crèvent, il coule à fond. Les plus grands maîtres, les plus

savants les mieux inspirés, les plus illustres, les
plus populaires même ont été maintes fois ainsi
trahis par leurs vessies. D'autres, au contraire,
fidèlement soutenus par une bonne ceinture de
sauvetage, et poussés par le vent, ont traversé
les plus grands fleuves *sans savoir nager.* En
dehors du théâtre maintenant, voici la position
des compositeurs à Paris :

Ont-ils, dans cette grande capitale du monde
civilisé, des institutions musicales où leurs
œuvres puissent être bien exécutées et bien appréciées? Pour la musique religieuse, il n'y a rien,
absolument rien. Pas une église de Paris ne
possède un chœur tel quel, encore moins un
orchestre. L'auteur d'une composition musicale
religieuse qui voudrait la faire entendre dans
une église de Paris, et qui en obtiendrait la *permission*, ne peut y parvenir qu'en réunissant à
grands frais les exécutants disséminés dans les
théâtres; et voici le résultat de sa tentative : il a
mis, je suppose, huit mois à écrire sa partition;
son temps n'ayant *aucune valeur*, je ne fais pas
entrer en ligne de compte cette dépense; mais, la
partition une fois achevée, il faut pour l'exécuter
en faire tirer les parties séparées, vocales et instrumentales. Si l'exécution doit être tant soit
peu imposante par la masse des voix et des instruments, la copie de ces parties ne lui coûtera
pas moins de mille francs. Il a besoin d'un per-

sonnel de soixante choristes et de soixante musiciens tout au moins. Ces cent vingt musiciens, consentant par pure obligeance à recevoir chacun un modeste cachet de dix francs, coûteront encore à l'auteur douze cents francs. Ajoutons à ces deux sommes celle d'une centaine de francs de menus frais pour la location des instruments, les pupitres, etc. L'ouvrage, médiocrement rendu après des répétitions insuffisantes et entendu généralement dans de mauvaises conditions devant un auditoire fort peu civilisé, musicalement parlant, ne sera peut-être pas exécuté deux fois encore en dix ans, et il ne le sera peut-être plus jamais. On l'a à peine compris le jour de son apparition, le lendemain il est oublié.

Ainsi le compositeur qui aura employé huit mois de travail à une partition de musique religieuse devra dépenser deux mille trois cents francs au moins pour attirer sur cette œuvre, par une exécution incomplète, l'attention d'un public peu intelligent, pendant une heure.

Il ne faut pas tenir compte des circonstances dans lesquelles deux ou trois compositeurs ont pu se produire à moins de frais, grâce à un clergé bienveillant et éclairé qui consentait à faire payer aux auditeurs leurs places dans l'église. Les dépenses du compositeur étaient alors couvertes en partie ; ces exceptions sont rares. Il n'y a donc rien de possible chez nous pour le compositeur

de musique religieuse qui ne possède pas quarante ou cinquante mille livres de rente.

S'il s'agit de la musique de concert proprement dite, il trouve deux Sociétés, l'une déjà ancienne, l'autre fort jeune, fonctionnant, tous les quinze jours, pendant trois mois et demi seulement. Le nombre de leurs séances publiques est donc de six ou sept tous les ans. La première, la Société des concerts du Conservatoire, a été instituée dans les meilleures conditions possibles ; elle possède à titre gratuit une excellente salle où elle peut entrer et répéter à toute heure : le personnel des exécutants de cette société est en général composé des plus habiles musiciens de Paris ; les œuvres qu'elle fait entendre sont presque toujours étudiées avec le plus grand soin. Mais la Société du Conservatoire borne sa tâche à *conserver* un certain nombre de chefs-d'œuvre de quelques morts illustres ; ce sont les vivants qui pour elle n'existent pas. Sa tâche est belle néanmoins ; elle l'accomplit dignement, et les compositeurs qui passent devant la salle des Concerts du Conservatoire doivent en saluer le seuil avec respect, comme firent les officiers français en apercevant la grande pyramide où les Égyptiens, pendant tant de siècles, conservèrent les momies de leurs pharaons.

L'autre institution, la Société des Jeunes Artistes, que dirige avec zèle et dévouement

M. Pasdeloup, n'a pas de local qui lui appartienne en propre. Ses séances ont lieu dans la salle de M. Herz, rue de la Victoire, dont elle paye le loyer, et où l'on a grand'peine à placer un orchestre de soixante musiciens et un chœur d'une quarantaine de voix. La Société des Jeunes Artistes ne peut même faire dans ce local le petit nombre de répétitions indispensables pour chaque concert, elle est obligée d'en avoir un autre pour ces études préliminaires. Les musiciens associés retirant des six ou sept séances annuelles un très mince bénéfice, et obligés de vivre de leur talent en l'employant ailleurs de toutes façons, sont rarement exacts aux répétitions. Il n'arrive presque jamais qu'à ces séances préparatoires l'orchestre soit complet. Il manque tantôt deux cors, tantôt les trois trombones, une autre fois il n'y a que deux contre-basses, les flûtes arrivent deux heures trop tard. Il y a eu un bal la nuit précédente ; ces messieurs se sont couchés à cinq heures du matin. Il faut bien dormir un peu. Tel a des leçons à donner, tel autre est retenu par une répétition de son théâtre, etc... Et franchement, on ne peut pas leur en vouloir. Mais quel tourment pour le directeur chef d'orchestre de la Société ! et pour l'auteur qu'on exécute, s'il est présent ! Il peut être présent, en effet, la Société des Jeunes Artistes, tout en prouvant son respect pour les illustres morts, n'ayant pas

déclaré la guerre aux vivants. Loin de là, il faut reconnaître qu'avec ses ressources restreintes elle a déjà rendu à l'art moderne des services importants. Les *Concerts de Paris*, si bien dirigés par M. Arban, mais *concerts-promenades*, sont nécessairement placés, par le genre mélangé de leurs programmes et par le public spécial auquel ils s'adressent, en dehors des conditions de la musique sérieuse.

Litolff, en arrivant à Paris pour y produire ses compositions, ne pouvait donc mieux faire que d'aller frapper à la porte de la Société des Jeunes Artistes, porte qui s'est ouverte devant lui à deux battants. Les jeunes artistes et leur directeur ont accueilli fraternellement le compositeur virtuose, et tous les moyens d'exécution qu'ils possèdent ont été mis aussitôt à sa disposition. Ils n'ont pas tardé à recueillir le prix de leur intelligente courtoisie ; le succès de Litolff a été tel, que le concert où on l'a entendu pour la première fois doit être consigné par la Société des Jeunes Artistes comme le jour le plus brillant de son existence.

Henry Litolff, fils d'un Français et d'une Anglaise, est né à Londres ; il a souffert quelques années à Paris, il a mûri son talent en Allemagne ; la Belgique a reconnu, la première, la haute valeur de ses œuvres, et voici que Paris, où il n'était pas revenu depuis dix-huit ans, l'acclame à son tour et confirme le jugement des Belges et des Allemands.

Litolff est un compositeur de l'ordre le plus élevé. Il possède à la fois la science, l'inspiration et le bon sens. Une ardeur dévorante fait le fond de son caractère et l'entraînerait nécessairement à des violences et à des exagérations dont la beauté des productions musicales a toujours à souffrir, si une connaissance approfondie des véritables nécessités de l'art et un jugement sain ne maintenaient dans son lit ce fleuve bouillonnant de la passion, et ne l'empêchaient de ravager ses rives. Il appartient en outre à la race des grands pianistes, et le jeu nerveux, puissant, mais toujours clairement rythmé du virtuose, participe des qualités que je viens d'indiquer chez le compositeur.

Le concerto-symphonie qu'il vient de nous faire entendre n'est pas moins qu'une vaste symphonie dans laquelle un piano est ajouté à l'orchestre et domine seulement quelquefois l'ensemble instrumental. Le coloris de cette œuvre est d'une vivacité peu commune ; la fraîcheur des idées en tout genre y est unie à une certaine âpreté d'accent qui frappe l'auditeur, s'empare de son attention et l'émeut profondément. Le style mélodique, toujours noble, y est rehaussé par des harmonies d'une grâce et d'une distinction dont les musiciens vulgaires ne soupçonnent pas l'existence.

J'en dois dire autant de l'instrumentation. Chacune des voix diverses de l'orchestre est employée

à produire les effets qui lui sont propres, mais seulement quand la nature de l'idée musicale et les convenances de l'expression indiquent que le moment est venu de la faire parler. C'est un orchestre princier. En entendant ces belles combinaisons de sonorités, il semble à l'auditeur qu'il parcourt un palais richement et ingénieusement décoré; de même qu'en subissant les plates sonneries de l'instrumentation de certains opéras, si nombreux en tout pays, l'auditeur peut se croire tombé dans l'échoppe d'un savetier.

Les proportions du premier morceau de cette tétralogie instrumentale sont énormes; l'intérêt pourtant ne s'affaiblit pas un instant, tant les formes y sont variées, tant l'intervention du piano y est habilement ménagée, et tant il y a d'à-propos dans le retour des idées principales.

Cette première partie est plus remarquable que les trois suivantes par cette ardeur passionnée dont je parlais tout à l'heure, et qui forme le trait distinctif du génie musical de Litolff. Entre autres choses curieuses et belles de cette grande page, il faut citer un crescendo chromatique intermittent qui fait naître chez l'auditeur une sorte d'angoisse presque douloureuse. Il est produit par un trémolo de tous les instruments à cordes, à deux parties seulement d'abord, ensuite à quatre, qui monte, redescend, remonte et redescend encore, puis enfin continue sa marche ascendante jusqu'au

fortissimo, et sur lequel bouillonnent les arpèges du piano avec une puissance d'entraînement de plus en plus irrésistible. Ce passage, le jour du concert, comme aussi la veille à la répétition générale, a provoqué une explosion d'applaudissements.

Ajoutons que cet étonnant premier morceau, pour quelques auditeurs qui ont fort goûté les trois autres, est demeuré une véritable énigme, et qu'au milieu de l'émotion générale, ceux-là sont restés froids, surpris des transports de leurs voisins. Ce phénomène se produit toujours en pareil cas ; il paraît qu'un ordre d'idées musicales tout entier est inaccessible à certaines organisations. Il faut le reconnaître et en prendre son parti.

Le *scherzo*, au contraire, est la pièce favorite de tous sans exceptions. C'est fin, vif d'allure, d'une forme mélodique neuve, et les nombreux retours du thème y sont ménagés avec une extrême délicatesse. Les modulations les plus excentriques y produisent un effet piquant, exempt de dureté : témoin la première, où l'auteur, en trois mesures rapides, passe du ton de *ré* mineur à celui de *mi* majeur.

Dans le milieu du *scherzo*, les instruments à cordes, prenant la sourdine, viennent exposer une mélodie épisodique lente en sons très doux et soutenus, sur laquelle le thème vif du *scherzo*, repris par le piano, vient folâtrer gracieusement

comme un colibri dans un nuage de parfums.

L'*adagio religioso* en *fa*, bien qu'il commence par l'accord de *ré* mineur, est un des plus beaux exemples que je connaisse de la noblesse du style unie à la profondeur de l'expression. Le chant est exposé d'abord par quatre cors accompagnés d'un pizzicato des basses seulement ; il reparaît ensuite sous des arpèges calmes du piano, repris de nouveau par la voix mystérieuse des cors, puis il passe aux violoncelles, et toujours, toujours ce sentiment de tristesse calme, dont Beethoven a donné tant de fois la sublime peinture, semble acquérir plus de profondeur et de majesté.

Le finale, où la forme syncopée est souvent employée, se rapproche par son accent quelquefois sauvage et l'heureux emploi du style chromatique du caractère que nous avons signalé dans le premier morceau. Il émeut moins fortement peut-être, mais on y trouve des combinaisons encore plus neuves. — Tel est le passage où le thème est ramené par les basses sous un dessin en notes aiguës, détachées pianissimo des violons; et surtout celui où ce même thème, repris dans un mouvement plus lent par le piano, se déroule en descendant sous une espèce de dôme que lui font quatre sons des instruments à cordes soutenus successivement, sur *mi*, *mi* bémol, *ré* et *ut* dièze. C'est frais, vaporeux, imprévu, charmant.

Le succès de cette riche partition a été *strepi-*

toso; ce mot italien rend mieux ma pensée que notre mot français *bruyant* qu'on pourrait prendre en mauvaise part. Et il faut reconnaître, à la louange des nombreux virtuoses et compositeurs français et allemands qui assistaient à cette intéressante matinée musicale, que tous ont applaudi Litolff avec une véritable chaleur d'âme et la plus franche cordialité.

OFFENBACH

BARKOUF

2 et 3 janvier 1861.

Un acteur de province, ayant un soir manqué de respect au public, fut contraint par le parterre de s'agenouiller sur la scène et de faire des excuses à l'assemblée. « Messieurs, dit-il d'une voix lamentable, je n'ai jamais senti aussi vivement qu'aujourd'hui la bassesse de mon état... » Aussitôt le parterre de rire, de lui couper la parole par des applaudissements et de le renvoyer absous.

Je ne demande pas qu'on m'applaudisse, mais je serais bienheureux qu'on vînt m'interrompre au milieu du récit que je vais commencer.

Il s'agit de celui d'une farce qu'on vient de faire aux Parisiens, et dont l'action se passe à Lahore.

Le peuple encombre une place de cette grande ville indienne, et hurle, et crie, et glapit, et court, et s'agite, puis il sort. Puis il rentre et recommence à courir, à s'agiter, à hurler, à crier, à glapir et à sortir. On casse des vitres (y a-t-il beaucoup de vitres aux maisons de Lahore???); on dévalise une charrette d'oranges; on jette ces fruits excellents à la tête du grand-vizir.

Alors survient le Grand-Mogol, qui, à tout ce qu'on lui dit du côté droit (personne ne lui parlant en face), répond d'une voix d'ogre affamé : « Très bien ! » et : « Assez » à tout ce qu'on lui dit du côté gauche. Sa Hautesse est courroucée des désordres commis par la populace dans les rues de sa capitale, et, pour punir les mutins, décide que le gouverneur de Lahore sera désormais un chien nommé Barkouf, dogue que Sa Hautesse honore de son affection et de sa confiance. Ce chien, digne d'ailleurs d'un si haut rang, et grave et sérieux comme un dogue de Venise, appartenait naguère à Maïma, jeune marchande d'oranges, qui possédait en outre un amoureux. Or, en un triste jour, le dogue et l'amoureux disparurent à la fois, sans que l'un emportât l'autre. Le chien fut volé et offert par le voleur au Grand-Mogol, qui fit de lui son ami intime; l'amoureux s'engagea dans les gardes de Sa Hautesse et inspira une passion à la fille du grand-vizir, laide vieille qui en fit son chien. Voici donc Barkouf gouverneur

de Lahore. Pourquoi pas? le cheval de Caligula
fut bien consul, et nous voyons bien remplir
certaines fonctions importantes par certains
hommes inférieurs en intelligence à certains
chiens et à certains chevaux!

Après installation du nouveau gouverneur, le
Grand-Mogol est parti pour aller réprimer une
révolte dans l'intérieur du pays, et n'a pas manqué, en partant, de promettre le suplice du pal à
quiconque désobéirait à Barkouf ou aurait seulement le malheur de lui déplaire.

Le grand-vizir veut marier sa vieille fille au
jeune soldat dont j'ai parlé. Pour que la cérémonie puisse se faire, il faut avant tout l'agrément
du gouverneur. Un des eunuques du vizir, étant
allé demander l'autorisation de sa canine excellence, a failli être dévoré. Barkouf ne voit pas ce
mariage d'un bon œil. Que faire alors? Tout
demeure suspendu. Or, voici venir la petite marchande d'oranges; elle a appris l'élévation de son
chien; elle l'aime toujours; elle veut le revoir.
Bien plus, elle promet au vizir d'obtenir de Barkouf l'application de sa patte sur le contrat de
mariage, et de rendre par là possible cette union
tant désirée: « Malheureuse! dit le vizir, tu le
veux? j'y consens; mais de toi le gouverneur
ne fera qu'une gueulée. Va donc! » Elle va,
elle entre dans la coulisse où se trouve l'appartement du gouverneur, et, chose étonnante! Bar-

kouf, qui déjà plusieurs fois dans cette même coulisse s'est permis d'aboyer comme un homme, quand il n'est pas content (car c'est un chien qui imite l'homme), ne dit rien, se couche à plat ventre devant Maïma et la mange de caresses. L'eunuque, de la scène, voit ce tableau, et nous le décrit d'une façon fort dramatique. N'est-ce pas charmant? Aussitôt Maïma, qui n'a pris que le temps de faire signer à Barkouf le permis de mariage, de tirer amicalement les oreilles de Son Excellence et de lui chanter une petite chanson que le chien admirait beaucoup (il y a des chansons pour tous les goûts), revient et remet au vizir étonné le papier signé et pattaraphé qu'il désirait. « Oh! mais, s'il en est ainsi, dit le vizir, il faut que cette marchande d'oranges soit élevée à la dignité de secrétaire intime de Son Excellence, puisque le gouverneur l'aime et qu'elle comprend sa langue, et qu'elle saisit les moindres nuances de sa conversation, soit qu'il fasse: Krrrr! en montrant les dents, soit qu'il prononce: Ouah! ouah! ou bien: Ouao! ouao! en ouvrant la gueule. » Aussitôt dit, aussitôt fait, Maïma est installée secrétaire interprète du gouverneur.

Le mariage projeté se célèbre, mais, au moment où les mariés reviennent de la mosquée, Maïma pousse un petit cri très aigu en reconnaissant dans l'époux son amant qui s'était envolé le jour où Barkouf fut volé. Que fait la malicieuse enfant?

Elle n'a pas empêché, elle a même fait s'accomplir le mariage, il est vrai, mais elle l'empêchera de se consommer. « Il faut la permission de Barkouf, dit-elle au vizir, pour que votre gendre puisse emmener sa femme, je vais la lui demander. » Elle rentre dans le chenil du gouverneur; à un signe qu'elle lui fait, Son Excellence ouvre la gueule, fait : Ouah! ouah! Krrrr! « Impossible, s'écrie Maïma en rentrant, le gouverneur ne veut pas que votre gendre emmène sa femme, et, de plus, il m'a dit qu'il le voulait pour garde du corps. » Le marié doit donc prendre son poste à l'instant même et ne quitter son Excellence ni jour ni nuit. « Mais pourtant!... — Je ne puis pas me passer de mon mari! — Ah bien! avisez-vous de désobéir, et vous verrez de quelle longueur seront les pals sur lesquels vous serez tous priés de vous asseoir? » N'est-ce pas joli?

Tout le monde, excepté les mariés, admire la sagesse du gouverneur, qui, d'ailleurs, ayant remis leur peine à une quantité de malfaiteurs, a pour lui l'enthousiasme de la canaille.

Sa popularité finit par inquiéter le grand-vizir. Celui-ci se met alors à la tête d'un complot pour renverser la nouvelle puissance. On empoisonnera Barkouf. Voici l'heure du dîner de Son Excellence, on apporte des plats couverts ; puis une grande coupe, Son Excellence a demandé à boire, Maïma, qui a tout deviné, préside au festin.

Son Excellence a trouvé si bonne sa boisson, dit-elle en revenant de la salle à manger, qu'elle me charge d'inviter le grand-vizir et ses amis à boire à sa santé une coupe de son vin, « Allah! allah! » (Les Indiens disent-ils Allah? Oui, comme les Français disent God!) Allah! donc, c'est le vin empoisonné. Quel embarras! le vin est versé, il faut le boire! quand de grands cris se font entendre; les Tartares envahissent la ville. Aux armes!... Cette diversion sauve la vie aux conspirateurs. Sur ces entrefaites le Grand Mogol revient de son expédition dans l'intérieur des terres; sa présence a suffi pour apaiser la sédition. Il apprend la sage administration et la popularité de Barkouf. « Oh! oh! dit le Grand-Mogol, il faut destituer ce fonctionnaire, puisque le peuple est heureux; je n'entends pas cela, le peuple s'y accoutumerait. » On revient du combat contre les Tartares. Grande victoire! Mais, hélas! le vaillant gouverneur s'étant élancé au premier rang est tombé percé de coups. « Très bien! hurle le Grand-Mogol. — Astre de lumière, que devons-nous faire? — Assez! j'ordonne que la jeune Maïma succède à Barkouf; puisqu'elle comprenait si bien sa langue, elle doit être l'héritière de sa sagesse. Quelle soit donc gouverneuse et se choisisse un secrétaire! » Maïma accepte. Pour son premier acte administratif elle casse le mariage de la fille du grand-vizir avec le jeune soldat, et prend aussitôt celui-

ci pour secrétaire intime, en lui imposant son cœur et sa main; et tout le monde enchanté d'aboyer le chœur final.

Cet opéra appartient évidemment au genre, en honneur, dit-on, dans ces théâtres que je ne puis nommer; mais quelle nécessité de le faire représenter à l'Opéra-Comique, devant un public qui, n'étant pas préparé à ce genre spécial, ne pouvait qu'en être choqué? Cela n'a pas paru drôle du tout; beaucoup de gens se sont indignés, d'autres riaient, il est vrai, mais de l'idée qu'on avait eue que cela pouvait les faire rire. Quelques-uns sont demeurés stupides, ceux-là bondissaient de fureur. Je n'ai jamais vu le foyer de l'Opéra-Comique dans un pareil état. Les *mots* pleuvaient comme grêle.

Il est vrai que la musique était pour beaucoup dans les causes de cette exaspération. Le public est assez disposé en effet à admettre tous les genres de musique, même le genre ennuyeux; il admettrait donc volontiers à l'Opéra-Comique le genre des théâtres qu'on ne peut nommer, à la condition, pour ce genre trivial, dit-on, bas, grimaçant, assure-t-on (je n'en parle que par ouï-dire, je ne le connais pas, je ne le connaîtrai jamais), à la condition, dis-je, pour cette espèce de genre, de l'amuser et de lui faire éprouver, dans n'importe quelle partie du corps, ces secrètes titillations qui, pour beaucoup de gens, sont le

charme de la musique. Mais il n'admettra jamais, ce brave Shahabaham de public, sous aucun prétexte, qu'on lui déchire l'oreille, qu'on lui agace les dents et le système nerveux par des discordances. Et c'est ce qui est arrivé à cette représentation de *Barkouf*. Sans se rendre compte des causes de leur malaise, les auditeurs non musiciens étaient inquiets, épouvantés; ils semblaient dire : « Que se passe-t-il donc? Que va-t-il nous arriver? A-t-on l'intention de nous faire du mal? »

Les auditeurs qui savent la musique s'écriaient: « Ah çà, le compositeur perd-il la tête? qu'est-ce que ces harmonies qui ne vont pas avec le chant? qu'est-ce que cette enragée pédale intermédiaire qui sonne la dominante brodée (jolie broderie) par la sixte mineure et indique le mode mineur, pendant que le reste de l'orchestre joue dans le mode majeur? Tout cela se peut faire sans doute, mais avec art, et ici cela est représenté avec un laisser-aller, avec une ignorance du danger dont on n'a jamais vu d'exemple. Cela fait penser à cet enfant qui portait un pétard à sa bouche et voulait le fumer comme un cigare. Ou bien, à l'exemple d'autres musiciens persuadés que l'horrible est beau, le compositeur croit-il que l'horrible soit comique amusant, jovial? — C'est le style du genre, dira-t-il, acceptez-le, c'est pour vous divertir! Prenez, monsieur, il est bénin!

— Merci! vous mettez des lames de rasoir dans la poche de mon habit au moment où j'y porte la main ; vous me présentez un siège et me le retirez quand je vais m'asseoir, ou, mieux encore, vous l'avez armé de dards qui me blessent cruellement quand je m'assieds ; vous coupez du crin dans mon lit, vous me lancez un jet d'encre par le trou de la serrure de ma chambre, et vous venez me dire ensuite : « C'est pour rire! C'est drôle! Ah! la bonne plaisanterie! Il faut bien s'amuser un peu! On ne peut pas être toujours sérieux! »

J'aimerais mieux loger chez un croque-mort que chez un hôte aussi facétieux.

Décidément il y a quelque chose de détraqué dans la cervelle de certains musiciens. Le vent qui souffle à travers l'Allemagne les a rendus fous...

Les temps sont-ils proches?... De quel Messie alors l'auteur de *Barkouf* est-il le Jean-Baptiste?

.

Des morceaux tels que les couplets de Maïma : *Ici Barkouf!* et ceux que chante Berthelier : *Je grimpais, je rampais*, et celui où les personnages répètent tant et tant :

> Allah! prends aujourd'hui
> Pitié de mon ennui!

paraîtraient amusants et d'un tour mélodique heureux, s'ils n'étaient pas aussi étrangement accompagnés. Dans plusieurs passages, en se

plaçant même au point de vue de l'auteur, il semble que le but qu'il se propose soit dépassé, par la rapidité excessive avec laquelle il fait se succéder les notes ou les syllabes. A la fin de l'ouverture, par exemple, les violons exécutent un long trait d'une vélocité folle et d'où ne résulte plus qu'une sorte de bourdonnement comparable à celui que produiraient des guêpes enfermées dans un bocal. Dans le finale du second acte et ailleurs, le rôle de Berthelier contient des phrases syllabiques dont le débit est d'une telle précipitation, qu'elles pourraient être chantées en malais, en tagal, en japonais; on n'en entend pas un mot. Or, si les paroles sont là un élément essentiel du comique, comment rire de ce qu'on ne peut entendre ni comprendre? Je viens de citer le finale du second acte. Il est d'un grand développement; il est composé de telles formes mélodiques, de tels rythmes enchaînés par de telles modulations, et accompagnés par un tel orchestre que, de l'aveu de tout le monde, c'est le morceau le plus grave de la partition. — Vous n'aimez pas le genre bouffe, me direz-vous. — J'aime le genre comique, spirituel, piquant. D'ailleurs, ce n'est point la question; il ne s'agit ici que de l'élément constitutif de la musique, de la matière musicale proprement dite. Rossini, lui aussi, a traité de ces sujets que vous appelez bouffes; et son Pappatacci, et son poète *de Ma-*

thilde de Saabran, et son *Turco in Italia*, et tant d'autres personnages qui débitent de plates bêtises, dont le compositeur n'est pas responsable, ne les disent pas moins en langage musical.

Qu'y a-t-il donc dans l'orchestre ? demande au foyer un des auditeurs effarouché de ce finale terrible, inouï. Jamais on n'entendit une sonorité pareille. — Il y a, répond un passant qui avait entendu la question, ce que Polichinelle se met dans la bouche pour se donner une voix bouffe, il y a *une pratique*. — C'est peut-être, dit un autre, le diapason de la police qui est la cause du mal. Les instruments ne sont pas encore tous faux. L'orchestre n'y est pas accoutumé; ce diapason l'exaspère. — Non, non, réplique un troisième, cela tient à ce que la plupart des violonistes jouent ce soir sur des Charivarius, etc., etc.

.

Le malheur a frappé les trois cantatrices qui se sont succédé dans les études du rôle de Maïma; d'abord madame Ugalde, elle est tombée malade; ensuite mademoiselle Saint-Urbain, elle est tombée malade; et enfin mademoiselle Marimon, qui, s'étant bien portée jusqu'à la veille de la représentation, a... continué de se bien porter et a joué le rôle.

Disons qu'elle en a chanté plusieurs parties assez heureusement. Elle montre dans certains passages une vocalisation agile et gracieuse. Dans

l'un, elle lance une gamme ascendante aboutissant au *mi* ou au *fa* aigu, qu'on a beaucoup applaudie. Berthelier et Sainte-Foy, contre leur ordinaire, sont peu comiques. J'ai dit tout à l'heure que Barkouf aboyait comme un homme; cela tient, vous l'avez peut-être deviné, à ce que c'était un homme qui aboyait le rôle du chien. Peut-on faire descendre un artiste jusqu'à un tel emploi? On ne l'eût pas souffert au temps où l'Opéra-Comique était dirigé par M. Cerfbeer.

Oui, rions, faisons des calembours; nous avons fort envie de rire, fort envie de rire nous avons! L'art musical est en bon train à cette heure à Paris. On va l'élever à une haute dignité. Il sera fait Mamamouchi. *Voler far un paladina. Ioc! Dar turbanta con galera. Ioc, ioc! Hou la ba, ba la chou, ba la ba, ba la ba!* Puis madame Jourdain, la raison publique, viendra quand il ne sera plus temps que de s'écrier : Hélas! mon Dieu, il est devenu fou.

Heureusement il a quelquefois, quand on ne le mène pas au théâtre, des éclairs d'intelligence qui pourraient rassurer ses amis. Nous avons des virtuoses qui comprennent les chefs-d'œuvre et les exécutent dignement; des auditeurs qui les écoutent avec respect et les adorent avec sincérité. Il faut se dire cela pour ne pas aller se jeter dans un puits la tête la première.....

ERNEST REYER

LA STATUE

24 avril 1861.

Le sujet de cet ouvrage, qui vient d'obtenir un beau succès, est emprunté, dit-on, à un conte arabe. De là un peu de froideur dans l'action, car on s'intéresse rarement aux personnages des *Mille et une Nuits*. Mais les auteurs se sont cru obligés sans doute de donner à M. Reyer un poème oriental, et, parce qu'il a, dans sa symphonie du Sélam, chanté les caravanes, le désert, le simoun, de lui faire de nouveau chanter le simoun, les caravanes et le désert. Heureusement le compositeur a su éviter l'écueil, et, tout en conservant la couleur locale que lui imposait son sujet, ne point tomber dans les réminiscences.

Il s'agit d'un jeune Arabe nommé Sélim, ennuyé, blasé, plus qu'à demi ruiné, qui fume de

l'opium et ne croit plus à rien. Un derviche qui s'intéresse à lui, sans qu'on sache trop pourquoi, vient lui proposer de changer de vie, en lui promettant, s'il veut suivre ses conseils, des richesses immenses et une puissance sans bornes. Sélim ne fait pas trop le dégoûté et s'engage pour remplir les intentions du derviche, à faire le voyage de Balbeck où se trouve parmi des ruines un souterrain rempli d'or et de pierreries. Il part donc; la scène change et nous voici devant les ruines mystérieuses. Mais Selim est à demi mort de fatigue et de soif. Une citerne se trouve là à point nommé; une jeune fille en sort portant la cruche classique sur son épaule. On devine qu'elle va donner à boire au beau jeune homme épuisé, que celui-ci, après avoir bu, ne manquera pas de tomber amoureux de sa bienfaitrice, que la jeune fille sera touchée de cet amour. Tout cela arrive en effet. Mais Selim se méfie de son cœur; il a, lui aussi, entendu dire qu'il fallait se méfier du premier mouvement, parce qu'il est le bon. En conséquence, il tord le cou à son amour, plante là Margiane (c'est le nom de cette fleur du désert) et pénètre dans le souterrain. Or, l'or y abonde et y surabonde, comme le derviche l'avait dit. Douze statues sont debout à l'entrée de la grotte; un piédestal inoccupé fait remarquer l'absence d'une treizième. Ce nombre treize indique quelque diablerie. Des voix inconnues annoncent à Selim

que la treizième statue, qui doit donner à celui qui la possédera la puissance et le bonheur, paraîtra le jour où Selim aura livré au roi des Génies la nièce d'un nommé Kaloum-Barouk, que lui Selim doit aller épouser à La Mecque dans cette intention. C'est là une singulière condition et une non moins singulière commission ; et l'on pourrait se demander sans indiscrétion pourquoi le roi des Génies ne va pas lui-même enlever sa belle au lieu de la faire épouser par un étranger pour la lui transmettre intacte. Les rois des Génies ne sont pas des êtres ordinaires, il ne faut donc pas trouver extraordinaires leurs excentricités. Selim part pour La Mecque; il trouve la nièce de Kaloum-Barouk, et reconnaît en elle la jeune fille qui l'a empêché de mourir de soif dans le désert. Margyane est ravie, de son côté, de revoir le bel inconnu. Elle est aimée pourtant de son vieil oncle, qui entre en fureur quand Selim ose déclarer ses prétentions. Mais le vieux derviche du commencement, et qui n'est autre, on l'a peut-être deviné, que le roi des Génies lui-même, ce bon roi intervient, prend la figure de Kaloum-Barouk, commence par faire rouer de coups ce malheureux, et le change tout à coup en musicien grotesque qui chante et joue de la flûte à la noce des deux jeunes gens. Le faux Kaloum-Barouk est censé avoir voulu éprouver le cœur de sa nièce en feignant de la refuser d'abord à l'amour de Selim.

Voilà nos époux bien heureux, d'autant plus heureux que Selim s'est aperçu de la grâce, de la candeur, de la tendresse de Margyane et qu'il s'est mis à l'aimer avec fureur. Cela commence à devenir dramatiquement cruel pour notre héros. Un long voyage lui reste à faire pour retourner à Balbeck et remettre sa femme (car c'est bien sa femme) intacte au roi des Génies. Après les deux premiers jours passés dans le désert, ils ont bien soif tous les deux, sous la tente ; le simoun souffle, tous les Arabes de la caravane se sont enfuis, et rien ne donne soif à deux beaux jeunes amants comme d'être seuls sous une tente dans une atmosphère embrasée. Il va se passer quelque chose de très attendu, quand le derviche reparaît et frappe d'un sommeil profond l'imprudent Selim qui allait manquer à sa parole. A son réveil, Selim pense que le roi des Génies est venu s'emparer de Margyane, que la tâche qu'on lui avait imposée est accomplie et qu'il peut entrer en possession de la fameuse statue. Oui, mais il n'en veut plus ; il est furieux, il veut sa femme, il ne veut pas de statue. « Ni l'or ni la grandeur ne me rendent heureux », se dit-il. Il court au souterrain, oubliant le simoun ; il arrive, il va tout casser, quand du milieu du piédestal vide on voit surgir une forme charmante : c'est Margyane elle-même qui tombe dans les bras de son époux. Le roi des Génies a voulu seulement s'amuser un moment, tourmenter

un peu les deux pauvres jeunes gens, et faire un opéra-féerie.

La partition de M. Reyer révèle tout d'abord un musicien amoureux du style, du caractère et de l'expression vraie. La forme de quelques-uns de ses morceaux n'est pas toujours nettement accusée, mais on trouve partout ce qui fait le charme principal des œuvres de Weber, un sentiment profond, une originalité naturelle de mélodie, une harmonie colorée et une instrumentation énergique sans brutalités ni violences.

Après une courte introduction instrumentale, on remarque le chœur des fumeurs d'opium accompagné de languissants soupirs de l'orchestre, morceau délicieux et d'un charmant coloris. C'est bien là cette langueur tant vantée des Orientaux ivres de haschich. Les couplets de Margyane au bord de la citerne sont gracieux, charmants, et l'accompagnement de cor anglais leur donne une physionomie spéciale, un peu triste, parfaitement motivée par la situation. On a vivement applaudi la gentille chanson :

> On dit que certains serpents...

Après le beau duo entre Selim et Margyane :

> Ah! permets à ma main,

un peu de monotonie s'est fait sentir dans la partition, monotonie produite par le trop grand nombre de mouvements lents, de phrases accom-

pagnées par des sons soutenus et par un emploi trop fréquent du cor anglais. Telle a été du moins ma première impression, dont il est fort possible que je revienne. Le chœur dans le souterrain brille au contraire par l'énergie; celui de la caravane est accompagné par des dessins de flûtes et un trait continu de bassons du plus piquant effet. Cet acte se termine par le récit des merveilles contenues dans le souterrain, récit fort bien fait sur une progression ascendante de trombones, qui est une trouvaille musicale.

Le second acte s'ouvre par une jolie fuguette instrumentale que les violons, il faut l'avouer, ont bredouillée d'une déplorable façon, et qui pourtant ne présente aucune difficulté. Un dessin d'instruments à vent accompagne d'une façon ingénieuse le chœur doux : *Bonjour! Bonjour!* A un passage charmant : *Permettez qu'on vous félicite*, succèdent des couplets de Margyane :

> Son front portait de la jeunesse
> La mâle beauté,

gracieux, avec un joli dessin de violons. Le duo des deux Kaloum-Barouk est supérieurement développé et d'une forme très nette. Il faut louer beaucoup le thème de l'air de Selim :

> Comme l'aube nouvelle,

et le finale où se trouvent des détails d'orchestre d'une rare distinction, et l'effet comique de la

phrase obstinée du véritable Kaloum-Barouk, transformé en musicien grotesque par le roi des Génies.

Le troisième acte me semble encore supérieur aux précédents ; le style y prend plus de largeur et d'élan dramatique. Le duo entre Selim et sa femme est d'un superbe emportement passionné, et le trio avec chœur invisible contient de belles phrases de ténor et repose sur une combinaison des plus ingénieuses. Parmi mes observations critiques notées pendant la première représentation, je trouve celles-ci : usage trop fréquent de la petite flûte, du cor anglais, de la harpe et des trombones ; effet de grosse caisse et de cymbales employées pianissimo pendant le chant du roi des Génies, sans que l'on comprenne l'intention de l'auteur ; comment se trouve là justifié ce bruit solennel ?

La partition de la Statue, on le voit, est de celles qui décèlent un compositeur avec lequel il faut compter ; elle a obtenu un succès qui grandira encore, nous le croyons. Son exécution d'ailleurs est remarquable. Montjauze (Selim) s'y montre sous un jour tout nouveau. Sa voix de ténor élevé a pris du corps, du timbre et par suite du caractère. Il a beaucoup de chaleur, d'élan dramatique au troisième acte, de grâce et de sensibilité aux deux premiers. Balanqué remplit avec soin et un vrai talent le rôle du roi des Génies dans lequel

sa voix de basse fait merveille. Wartel et Girardot sont fort plaisants dans les personnages de Kaloum-Barouk et de Mouck, fils de Mouck. Mademoiselle Baretti (Margyane) est bien fraîche, bien jolie, mais sa voix, dans les morceaux d'ensemble surtout, manque un peu de force. Les costumes et les décors sont fort beaux ; le dernier tableau, représentant l'intérieur de la grotte des Génies, est surtout d'une richesse éblouissante.

BIZET

LES PÊCHEURS DE PERLES

8 octobre 1863.

.

La partition de cet opéra a obtenu un véritable succès, elle contient un nombre considérable de beaux morceaux expressifs pleins de feu et d'un riche coloris. Il n'y a pas d'ouverture, mais une introduction chantée et dansée pleine de verve et d'entrain. Le duo suivant :

Au fond du temple saint,

est bien conduit et d'un style sobre et simple. Le chœur qui se chante à l'arrivée de Leila a paru assez ordinaire; mais celui qui le suit est au contraire majestueux et d'une pompe harmonieuse remarquable. Il y a beaucoup à louer dans l'air de Nadir, avec accompagnement obligé des violon-

celles et d'un cor anglais ; Morini, d'ailleurs, l'a chanté d'une façon délicieuse. Citons encore un joli chœur exécuté dans la coulisse, un passage à trois temps dans lequel un solo de violon produit un effet original. J'aime moins l'air de Leila sur la montagne ; il est accompagné d'un chœur dont le rythme est de ceux qu'on n'ose plus écrire aujourd'hui. Un autre air de Leila, avec solo de cor, est plein de grâce ; l'intervention d'un groupe de trois instruments à vent, supérieurement amenée et ramenée, y produit un effet d'une ravissante originalité. Il y a de l'ampleur et de beaux mouvements dramatiques dans le duo entre Nadir et Leila :

Ton cœur n'a pas compris le mien.

Je reprocherai seulement à l'auteur d'avoir un peu abusé dans ce duo des ensembles à l'octave. L'air du chef, au troisième acte, a du caractère ; la prière de Leila est touchante ; elle le serait davantage sans les vocalises, qui, à mon sens, en déparent la fin.

M. Bizet, lauréat de l'Institut, a fait le voyage de Rome ; il est revenu sans avoir oublié la musique. A son retour à Paris, il s'est bien vite acquis une réputation spéciale et fort rare, celle d'un incomparable lecteur de partitions. Son talent de pianiste est assez grand d'ailleurs, pour que dans ces réductions d'orchestre qu'il fait ainsi à pre-

mière vue, aucune difficulté de mécanisme ne puisse l'arrêter. Depuis Liszt et Mendelssohn, on a vu peu de lecteurs de sa force. Mais, sans doute, on l'eût, comme à l'ordinaire, claquemuré dans cette spécialité, sans l'intervention bienveillante de M. le comte Walewski et la subvention léguée au Théâtre-Lyrique par cet ami des arts au moment où il quittait le ministère. Les cent mille francs dont M. Carvalho peut maintenant disposer annuellement lui donnent courage, et il ne recule plus devant les dangers que la plupart des prix de Rome passent pour faire courir aux directeurs des institutions musicales. La partition des *Pêcheurs de Perles* fait le plus grand honneur à M. Bizet, qu'on sera forcé d'accepter comme compositeur, malgré son rare talent de pianiste lecteur [1].

.

FIN

1. Ce feuilleton est le dernier que Berlioz ait publié dans le *Journal des Débats*.

TABLE

INTRODUCTION I
HECTOR BERLIOZ, CRITIQUE MUSICAL

MOZART.
Don Juan (15 novembre 1835) 3
La Flûte enchantée et Les Mystères d'Isis.
(1ᵉʳ mai 1836). 14

CHERUBINI.
Esquisse biographique (20 mars 1842). . . . 25

AUBER.
Les Diamants de la couronne (12 mars 1841). 43

LESUEUR.
Rachel, Noémi, Ruth et Booz (21 novembre
1835) 59
Esquisse biographique (15 octobre 1837) . . 68

MEYERBEER.
Les Huguenots (10 novembre et 10 décembre
1836) 83
Le Prophète (29 avril et 27 octobre 1849). 106

HEROLD.
Zampa (27 septembre 1835). 131

DONIZETTI.
La Fille du Régiment (16 février 1840) . . . 145

HALÉVY.
 Le Val d'Andorre (14 novembre 1848). 159

BELLINI.
 Notes nécrologiques (16 juillet 1836) 167

ADAM.
 Le Toréador (9 juin 1849). 183

GLINKA.
 La Vie pour le Czar. — *Russlane et Ludmila*
 (16 avril 1845) 205

FÉLICIEN DAVID.
 Le Désert (15 décembre 1844). 219

AMBROISE THOMAS.
 Le Caïd (7 janvier 1849). 241

GOUNOD.
 Sapho (22 avril 1851, 7 janvier 1852) 255
 Faust (26 mars 1859) 285

HENRY LITOLFF.
 La musique symphonique à Paris. — Henry
 Litolff; son *quatrième Concerto Symphonie.* 303

OFFENBACH.
 Barkouf (2 et 3 janvier 1861). 319

ERNEST REYER.
 La Statue (21 avril 1862). 333

BIZET.
 Les Pêcheurs de perles (8 octobre 1863) . . . 343

Imp. Vᵛᵉ ALBOUY, 75, avenue d'Italie — Paris. 2122.3.03.

www.ingramcontent.com/pod-product-compliance
Lightning Source LLC
Chambersburg PA
CBHW071607220526
45469CB00002B/267